KB177351

서양미술사를
보다

서양미술사를 보다 1

초판 1쇄 발행 2013년 12월 26일
개정판 1쇄 발행 2021년 4월 15일

지은이 리베르스쿨 인문사회 연구회, 양민영 **펴낸이** 박찬영
편집·디자인 리베르스쿨 편집디자인 연구팀 **그림** 문수민 **사진** 박찬영
발행처 (주)리베르스쿨 **주소** 서울특별시 성동구 왕십리로 58 서울숲포휴 11층
등록번호 제2013 – 16호 **전화** 02-790-0587, 0588 **팩스** 02-790-0589 **홈페이지** www.liber.site
커뮤니티 blog.naver.com/liber_book(블로그), www.facebook.com/liberbooks(페이스북)
e-mail skyblue7410@hanmail.net **ISBN** 978-89-6582-295-0, 978-89-6582-294-3(세트)

리베르(Liber 전원의 신)는 자유와 지성을 상징합니다.

일러두기

1. 맞춤법은 표준국어대사전을 따랐다. 단 경우에 따라 통설로 굳어져 사용되는 경우를 따르기도 했다.
2. 문장 부호는 다음의 경우에 따라 달리 표기했다.
 〈 〉: 주요 작품명(건축물 제외), 『 』: 단행본, 「 」: 신문·잡지·영화·시
3. 작품 정보는 다음과 같이 표기했다.
 〈작품명〉, 작가명(국적과 활동 지역) ㅣ 작품 제작 연도, 제작 방식, 사이즈(세로×가로), 소장처
4. 성경 관련 용어 표기는 개신교식으로 했다. 단 성경에 등장하는 인물의 이름은 많은 사람에게 익숙한 가톨릭식
 으로 표기했다. (예) 마태복음(O), 마태오복음(×) / 마태(O), 마태오(×)
5. 그리스·로마 신의 이름은 그리스식으로 표기했다. 단 작품 제목에 로마식 이름이 있는 경우, 본문에 로마식과
 그리스식 이름을 병기했다. (예) 비너스(아프로디테) 혹은 아프로디테(비너스)

서양미술사를 보다

1

선사 ~ 로코코

㈜리베르스쿨

머리말

자라나는 우리 아이들은 시각 문화 세대입니다. 컴퓨터, 스마트폰 등을 통해 시각 이미지로 소통하는 일이 아이들에게는 자연스럽지요. 이처럼 몇 년 전까지만 해도 상상할 수도 없던 새로운 소통 방식이 세상을 지배하고 있습니다. 이제 세상은 미술이 단순한 기능적인 역할에서 벗어나 세상을 조망하는 눈이 되기를 바라고 있어요. 미술, 특히 서양 미술은 선사 시대부터 현대에 이르기까지 서양 문명을 이끌어 온 원동력입니다. 아이의 지식과 감수성을 키워 주는 데 시각 문화의 정수인 미술만 한 것이 없답니다. 미술은 아이들이 넘쳐나는 시각 이미지에 휩쓸리지 않고 이미지 시대를 주도할 수 있게 하지요.

아이들은 미술사를 배우며 창의력을 키웁니다. 천재와 백치는 종이 한 장 차이라는 말이 있어요. 가지고 있는 잠재력은 누구나 무궁무진합니다. 하지만 누군가는 자리를 떨치고 일어나 성공하고, 누구는 항상 있던 자리에만 머물러 있지요. 이 둘을 가르는 차이가 바로 창의력이에요. 스스로 생각해 무엇인가를 새롭게 만드는 것은 매우 힘든 일입니다. 머리를 쥐어뜯어 보지만 안 될 때가 많지요. 하지만 창의력이 있는 사람이라면 이 역경을 잘 이겨 내고 다음 단계로 나아갑니다. 미술은 다른 어떤 과목보다 창의력에 관련된 과목이에요. 지성이 감성과 협동하는 곳에서만 새로운 것이 만들어집니다. 미술 작품은 감성과 지성이 함께 이루어 낸 결과물이지요. 아이들은 미술사를 배우며 작품을 감상하는 감식안뿐만 아니라 새로운 것을 창조할 수 있는 능력, 즉 창의력도 키울 수 있을 거예요.

　　미술사를 배우는 것은 자신의 분야와 다른 분야를 융합시키는 방법을 배우는 과정이기도 합니다. 단편적인 지식만으로는 사람과 사물, 세상을 통찰하는 일은 절대 할 수 없어요. 좁게 보면 과목이나 전공 공부를 할 때도 다른 과목, 다른 전공을 내 것에 접목시켜 보지 않고서는 좋은 결과를 내기 어렵지요.

　　미술은 선사 시대부터 현대에 이르기까지 인류가 축적해 놓은 기록물 가운데 하나입니다. 화가가 그린 그림 한 장 한 장, 조각가가 제작한 조각 한 점 한 점은 오랜 시간을 견디면서 무궁무진한 이야기를 품게 되었지요. 물론 그림을 볼 때 직관을 사용할 수도 있습니다. 하지만 미술사를 배운다는 것은 그림이 탄생하기까지의 수많은 이야기, 즉 시대적 배경, 개인적 영감, 조형 요소들을 알아가는 작업이기도 해요. 이 모든 것을 제대로 파악했을 때 비로소 작품 하나를 이해하게 되는 것이지요.

　　아이들은 이 책을 통해 서양 문화의 정수인 서양 미술을 제대로 만끽하게 될 것입니다. '보다' 시리즈의 장점인 생생한 사진과 화보는 이 책에서 더욱 빛을 발해요. 작가들의 걸작을 세심하게 감상할 수 있도록 최적의 크기로 화보를 배치했지요. 아름다운 이 책을 통해 창의력을 키운 아이들이 이미지 시대를 제대로 향유할 수 있는 성인으로 자라나기를 바랍니다. 이제 효율적인 책 읽기를 위해 『서양미술사를 보다』가 어떤 책인지 잠시 소개하도록 할게요.

『서양미술사를 보다』는 아이들이 미술사를 즐겁게 공부할 수 있도록 재미있는 이야기를 들려주듯 썼습니다. 미술 사조나 개념 설명도 물론 중요해요. 이 책에도 중요한 미술 사조나 개념 설명은 놓치지 않고 담았답니다. 동시에 작가나 작품과 관련된 재미있는 에피소드를 넣어 아이들이 작품과 작품이 탄생한 시대 속으로 빠져들게 했지요. 따라서 미술사를 처음 접하는 초등학교 고학년부터 중·고등학생까지 재미있는 소설을 읽듯 이 책을 읽을 수 있을 거예요. 또한 '생각해 보세요' 코너에는 본문에서 다루지 못한 미술, 문화, 역사 이야기를 담았습니다. 흥미로운 이야기로 상식을 넓히면서 미술사에 대한 이해도 높여 보세요.

『서양미술사를 보다』는 작품이 탄생한 역사적·사회적 배경과 연계해 아이들이 미술사를 배울 수 있도록 구성했습니다. 장 지도에는 역사적 사건이, 과 지도에는 미술사적 사건이 표시되어 있지요. 이를 통해 미술사가 역사와 함께 어떻게 흘러왔는지 알 수 있을 거예요.

미술은 사회와 역사, 심지어 자연환경에도 많은 영향을 받습니다. 예를 들어 17세기에 구교도의 박해를 피해 신교도들이 북유럽으로 모여든 일이 있었어요. 북유럽 국가였던 네덜란드에서는 그즈음에 남부 유럽의 그림과는 확연히 다른 그림이 등장했지요. 이 그림이 네덜란드 사람들의 일상을 주제로 한 풍속화예요. 제2차 세계 대전 직후에는 잭슨 폴록으로 대표되는 추상 표현주의가 탄생했습니다. 시대적 배경을 이해한다면 폴

록의 작품에서 전쟁으로 말미암은 시대의 공허함을 느낄 수도 있을 거예요.

무엇보다도 이 책을 읽는 여러분의 마음속에 그림 몇 점이 남았으면 좋겠습니다. 한 점이라도 충분해요. 여러분이 힘들 때마다 그 그림을 떠올리며 위로를 받았으면 좋겠습니다. 물론 제게도 그런 그림들이 있답니다. 책을 쓰면서 세계의 미술관들을 다니던 기억이 새록새록 났지요. 프랑스 파리에 있는 마르모탕 박물관에서는 모네의 그림이 제 마음을 끌었어요. 그림 설명문에는 모네가 죽기 바로 전해에 그린 그림이라고 쓰여 있더군요. 손에 힘을 줄 수 없었던 모네가 자신의 손끝에서 흩어지는 선들을 보면서도 끝까지 붓을 놓지 않는 모습이 떠올랐답니다. 무작정 오베르로 떠난 적도 있어요. 오베르는 고흐가 불행했던 생을 마친 곳이지요. 그곳에서 화구 박스를 가로질러 맨 비쩍 마른 고흐의 조각상을 보았습니다. 안타까운 마음이 들어 조각상의 손을 가만히 잡기도 했지요.

끝으로 기획과 편집, 자료 정리 및 보완에 이르기까지 리베르스쿨 편집부의 섬세한 도움이 있었기에 멋진 결과물이 나올 수 있었음을 밝히며, 감사의 뜻을 전합니다.

지은이 씀

차례

1장 **선사·고대 미술**

 르네상스 미술

 # 4장 바로크·로코코 미술

생각해 보세요 렘브란트의 <야간 순찰>은 원래부터 밤 풍경이었을까요?

선사·고대 미술

인류가 본격적으로 활동한 시기는 언제일까요? 바로 후기 구석기 시대에 해당하는 기원전 4만 년경부터 기원전 1만 년경까지랍니다. 당시 인류는 동굴 벽화, 주술이나 종교 의식에 사용했던 커다란 돌 등을 남겼어요. 이후 티그리스·유프라테스 강 유역에 형성된 메소포타미아 문명이 초기 국가를 이룩했지요. 메소포타미아 사람들은 신전을 중심으로 정교한 도시를 만들었어요. 비슷한 시기에 이집트에서는 왕이었던 파라오(Pharaoh)의 사후 삶을 윤택하게 만들기 위한 예술품이 만들어졌습니다. 크노소스 궁전에서 발견된 벽화와 도기 그림은 미노스 문명의 진면모를 보여 주지요.

서양 미술의 본격적인 시작은 그리스 미술이었습니다. 그리스 사람들은 신을 기리기 위해 체육, 시, 음악 경연을 펼쳤어요. 특히 아테네는 페르시아 전쟁 이후에 문화의 절정기를 맞았지요. 아테네 사람들은 작품을 통해 조화와 균형을 완벽하게 표현하려고 했어요.

로마 미술은 그리스 미술과 헬레니즘 문화를 계승했습니다. 강력한 제국을 유지해야 했던 로마에는 실용적이고 규모가 큰 공공 건축물이 세워졌어요. 조각 분야에서는 황제나 장군을 사실적으로 조각한 초상 조각이 주로 만들어졌답니다.

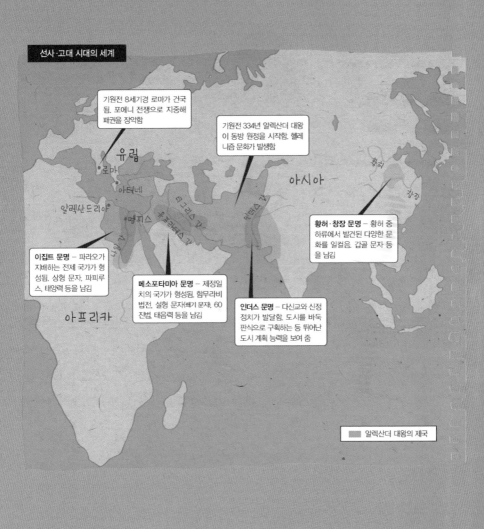

선사·고대 시대의 세계

기원전 8세기경 로마가 건국
됨. 포에니 전쟁으로 지중해
패권을 장악함

기원전 334년 알렉산더 대왕
이 동방 원정을 시작함. 헬레
니즘 문화가 발생함

유럽

로마

아테네

알렉산드리아

멤피스

아시아

황허

창장

황허·창장 문명 – 황허 중
하류에서 발견된 다양한 문
화를 일컬음. 갑골 문자 등
을 남김

이집트 문명 – 파라오가
지배하는 전제 국가가 형
성됨. 상형 문자, 파피루
스, 태양력 등을 남김

메소포타미아 문명 – 제정일
치의 국가가 형성됨. 함무라비
법전, 설형 문자(쐐기 문자), 60
진법, 태음력 등을 남김

인더스 문명 – 다신교와 신정
정치가 발달함. 도시를 바둑
판식으로 구획하는 등 뛰어난
도시 계획 능력을 보여 줌

아프리카

■ 알렉산더 대왕의 제국

1 영원을 위한 예술 |
선사·메소포타미아·이집트·에게 미술

구석기 시대는 인류가 본격적으로 동물을 사냥하고 식물의 열매를 채집한 시기입니다. 인류는 생존을 위해 식량이 풍부한 곳을 찾아 이동했어요. 그들이 지나간 자리에는 주술적 용도로 사용한 조각품이나 부장품 등이 남았지요. 이 물건에는 자손과 식량을 많이 얻고자 하는 인류의 염원이 반영되어 있답니다. 고대 이집트 시대에는 피라미드와 스핑크스 같은 거대한 건축물과 무덤 주인을 위한 조각과 벽화 등이 제작되었어요. 티그리스·유프라테스 강 유역에서 발달한 메소포타미아 문명권에서는 궁전이 많이 세워졌습니다. 진흙으로 만든 지구라트가 남아 있지요. 해양 문화의 성격을 띠는 에게 미술의 대표작은 크노소스 궁전과 경쾌한 색의 프레스코화예요. 크레타 섬의 크노소스 궁전에서 발견된 벽화와 도기 그림은 에게 문명의 진면모를 보여 주지요.

- 선사 시대 사람들은 다산과 풍요, 사냥 성공을 기원하며 벽화를 그리고 조각을 새겼다.
- 메소포타미아의 수메르 사람들은 하늘에 제사를 지내기 위해 지구라트를 건설했다.
- 이집트 사람들은 죽은 파라오의 영원한 안식을 위해 피라미드를 짓고 부장품을 묻었다.
- 크레타 섬에 있는 크노소스 궁전은 에게 문명의 찬란함을 보여 주는 건축물이다.

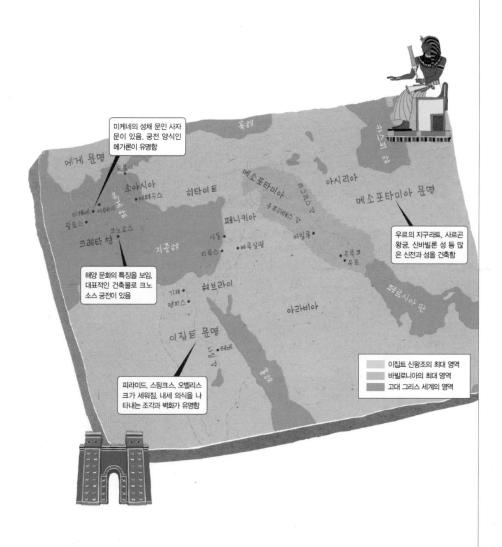

미케네의 성채 문인 사자 문이 있음. 궁전 양식인 메가론이 유명함

우르의 지구라트, 사르곤 왕궁, 신바빌론 성 등 많은 신전과 성을 건축함

해양 문화의 특징을 보임. 대표적인 건축물로 크노소스 궁전이 있음

피라미드, 스핑크스, 오벨리스크가 세워짐. 내세 의식을 나타내는 조각과 벽화가 유명함

에게 문명

소아시아

히타이트

메소포타미아

아시리아

메소포타미아 문명

크레타 섬

페니키아

지중해

이집트 문명

헤브라이

아라비아

페르시아 만

흑해

이집트 신왕조의 최대 영역
바빌로니아의 최대 영역
고대 그리스 세계의 영역

믿음과 바람을 담다

1879년 스페인 북부 알타미라 지방에서 소 한 마리가 그려진 동굴 벽화가 발견되었습니다. 고고학자들은 처음에 구석기 사람들이 이토록 생생한 그림을 그렸다는 사실을 믿으려 하지 않았어요. 그들은 알타미라 동굴 주변 지역에서 비슷한 그림을 발견한 후에야 이 벽화가 구석기 시대 작품이라고 인정했지요. 이 벽화는 기원전 3만 년에서 기원전 2만 5000년 사이에 그려진 것으로 추정되고 있어요.

〈알타미라 동굴 벽화〉가 먼저 발견된 것으로 유명하다면, 〈라스코 동굴 벽화〉는 예술성이 뛰어난 것으로 유명합니다. 프랑스 서남부 도르도뉴 지방에 있는 〈라스코 동굴 벽화〉는 1940년에 발견되었어요. 역시나 구석기 시대인 기원전 1만 5000년경에 그려진 것으로 추정되지요. 동굴의 천장과 통로 양측 벽면에는

알타미라 동굴 벽화
후기 구석기 시대에 그려진 것으로 추정된다. 동굴 벽면의 오목함과 볼록함을 이용하고 명암도 나타내어 동물을 정확하고 생동감 있게 묘사했다.

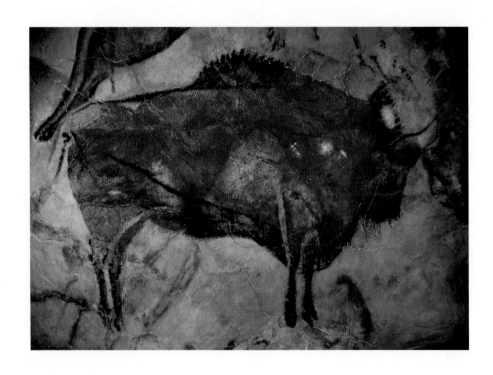

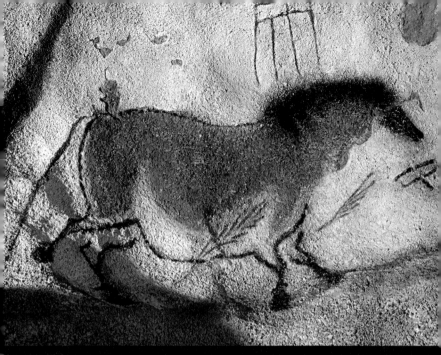

라스코 동굴 벽화
중앙 홀과 연결된 통로에 그려진 이 그림은 일명 '중국 말'이라고 불린다. 라스코 동굴은 프랑스 도르도뉴 지방의 몽티냐크 마을에서 소년들에 의해 우연히 입구가 발견되어 세상에 알려졌다.

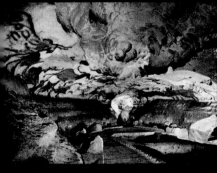

라스코 동굴 내부
라스코 동굴은 후기 구석기 시대의 석회암 동굴이다. 구석기 사람들은 지역에서 뽑아낸 물감을 이용해 동물들을 그렸다.

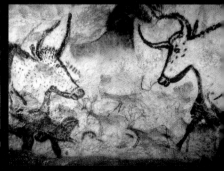

라스코 동굴 벽화
라스코 동굴 벽에는 들소, 말, 사슴 등이 많이 그려졌다. 커다란 뿔이 달린 소는 금방이라도 달려 나갈 듯 생동감이 넘친다.

빌렌도르프의 비너스 |
기원전 2만 4000~기원전
2만 2000년경, 돌, 높이
11.1cm, 오스트리아 빈
자연사 박물관 소장
이 조각상의 의미나 제작 배
경 등은 알려져 있지 않다.
하지만 과장된 인체 묘사 등
을 보았을 때 출산과 풍요를
기원하는 주술적 의미를 담
고 있다고 해석된다.

커다란 들소뿐만 아니라 여러 동물이 달리는 모습이 묘사되어
있어요. 특히 중앙 홀에는 5m나 되는 들소 그림이 사실적으로
그려져 있답니다. 이 들소 그림을 자세히 살펴볼까요? 먼저 진
한 윤곽선을 그리고 윤곽선 안에 색을 칠해 넣었네요. 선사 시대
사람들은 이 기법으로 말과 황소, 순록 등 수많은 동물이 질주하
는 모습을 그렸답니다. 생동감 넘치는 동물들의 모습과 벽면의
울퉁불퉁함이 만나 야성이 생생하게 느껴지네요. 선사 시대의
벽화 대부분은 깜깜한 동굴 속에 그려져 있는데도 이처럼 매
우 생생하고 기운차 보여요.

그렇다면 선사 시대 사람들은 왜 동굴 벽에 그림을 그
린 것일까요? 동굴은 사람들이 사는 곳에서 멀리 떨어진
은밀한 장소입니다. 게다가 벽화를 보면 하나의 형상에
다른 형상들을 겹쳐 그린 경우가 많지요. 이 사실을 고
려한다면 감상용으로 벽화를 그린 것은 아닐 거예요.

선사 시대 사람들은 동물이 잘 잡히기를 기원하고, 맹수에
대한 두려움을 없애기 위해 벽화를 그렸어요. 겹쳐 그린 흔적
이 발견되는 이유는 사냥할 때마다 새로운 동물을 그렸기 때문
이지요. 특히 우유와 고기를 제공하는 소를 많이 그리면서 사냥
이 잘되기를 기원했답니다.

선사 시대 사람들은 그림 솜씨뿐만 아니라 조각 솜씨도 뛰어
났습니다. 〈빌렌도르프의 비너스〉는 최초의 인체 입체 조각상
으로 알려진 작품이에요. 1908년 오스트리아의 빌렌도르프에
서 발견되어서 이러한 이름이 붙었지요. 돌로 만들어진 이 조각
상은 보통 사람의 손바닥보다 작은 크기입니다. 눈, 코, 입이 생
략되고 울퉁불퉁하게 표현되어 추상적인 느낌을 주네요. 이에
비해 젖가슴이나 배, 골반 등의 신체 부위는 강조되었어요. 이는

다산을 상징하지요.

그리스·로마 신화에 등장하는 비너스는 미의 신인데, 이렇게 뚱뚱한 조각상에 비너스라는 이름이 붙어서 이상하다고요? 당시 사람들은 이러한 체형을 아름답다고 생각했나 봐요. 미의 조건은 항상 같은 것이 아니라 시대마다, 또 사람마다 다르니까요. 그렇다면 현대를 사는 여러분에게 비너스는 어떤 이미지인가요? 혹시 키 크고 날씬하며 춤 잘 추는 사람이 아닌가요?

선사 시대 작품으로는 〈빌렌도르프의 비너스〉 같은 작은 돌조각뿐 아니라 스톤헨지 같은 커다란 돌기둥도 있어요. 영국에 있는 스톤헨지는 외계인이 내려와 만들었다는 설이 있을 정도로 많은 추측과 학설을 낳은 유적입니다. 그러나 아직 정확하게 밝혀진 사실은 없지요. 스톤헨지 가운데 가장 높은 돌은 7m에 달합니다. 기둥 주위로는 물이 다니는 길이 있고요. 이와 같은 거석문화 유적은 서유럽에 널리 퍼져 있습니다. 용도에 대해서는 의견이 분분하지만, 종교 의식을 치르기 위한 장소로 사용되었다는 설이 지배적이지요.

거석문화(巨石文化)
'돌 자체에 초자연적인 힘이 들어 있다'는 믿음에 기댄 주술적 신앙이나 '돌에 영적인 존재가 깃들인다'는 신앙에서 비롯된 거석 숭배 문화를 일컫는다.

스톤헨지 | 기원전 3000~ 기원전 2000년경, 기둥 높이 2~7m
영국 윌트셔 주 솔즈베리 평원에 있는 고대의 거석 기념물이다. 종교적 장소로 보고 있지만, 만든 이유는 오늘날까지 정확하게 밝혀지지 않았다.

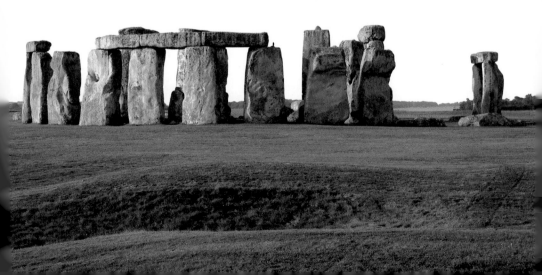

왕은 제사장, 왕궁은 신전

여러분은 세계 4대 문명이 무엇인지 알고 있나요? 바로 황허·창장 문명, 메소포타미아 문명, 인더스 문명, 이집트 문명이랍니다. 이 가운데 메소포타미아 문명은 서남아시아의 티그리스 강과 유프라테스 강 유역에서 번영했어요.

메소포타미아 지역의 국가들은 사막 지형 가운데 유일하게 비옥한 곳인 오아시스 주변 지역을 차지하기 위해 수많은 전쟁을 치러야 했습니다. 따라서 공격적이고 진취적이었지요. 일반적으로 종교를 담당하는 제사장인 동시에 정치적 지배자였던 신관이 국가를 다스렸어요.

최초로 이 지역에 국가를 세웠던 수메르 사람들은 메소포타미아 문명의 기초를 세웠습니다. 이들은 수많은 도시를 건설하고 인류 최초로 문자를 사용했으며 종교와 수학, 법률, 건축법을 발달시켰어요. 수메르에서는 왕이 죽으면 가족과 노예들은 물론 왕궁에서 사용했던 물건들도 함께 묻었습니다. 이 때문에 오늘날 우리가 메소포타미아의 찬란한 문명을 추측해 볼 수 있는 것이랍니다.

많은 성벽과 신전을 건축한 수메르의 우르 왕조는 하늘에 제사를 지내기 위해 지구라트(Ziggurat)를 건설했습니다. 지구라트는 하늘에 있는 신과 지상을 연결시키기 위한 건축물로 성탑(聖塔)이

우르의 지구라트 | 기원전 2100년경, 진흙, 밑변 43×62.5m
이라크 남부의 나시리야 근교 우르 평원 위에 서 있다. 현존하는 약 32기의 지구라트 가운데 가장 보존 상태가 좋다.

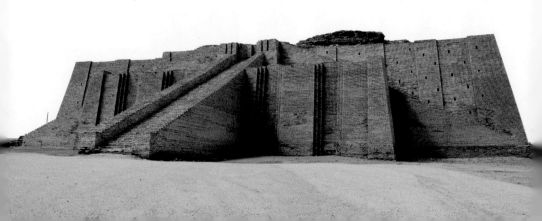

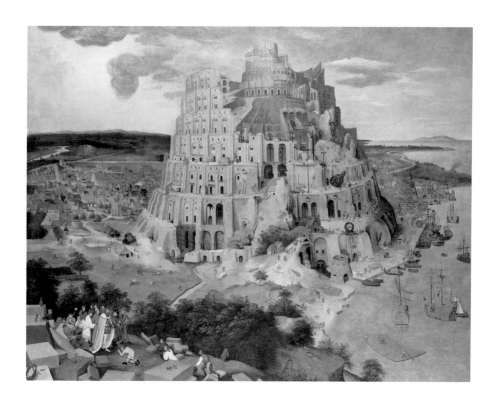

라고도 해요. 원래는 각 도시에 있었으나 대부분이 무너져 버려 원형을 간직하지 못하고 있지요. 사진의 지구라트는 우르 왕조의 우르남무 왕이 지은 지구라트입니다. 수메르의 신인 난나에게 제사를 지내는 곳이었지요.

우르의 지구라트는 돌이 아닌, 사막에서 쉽게 구할 수 있는 진흙으로 만들어졌습니다. 이 지구라트는 이집트의 가장 오래된 피라미드보다 먼저 지어진 백색 신전이랍니다.

우르 왕조와 아시리아를 물리치고 메소포타미아 지역을 장악한 신바빌로니아 왕국은 지구라트를 재건했습니다. 구약 성경에는 바빌로니아의 수도에 있는 지구라트인 '바벨탑'에 대한 내용이 나오지요. 인간들은 높고 거대한 탑을 쌓아 하늘에 닿으려고 했어요. 하나님은 인간의 오만함에 화가 나서 원래 하나였던 인

<바벨탑>, 대(大) 피터르 브뤼헐(네덜란드) | 1563년, 패널에 유채, 114×155cm, 오스트리아 빈 미술사 박물관 소장
대(大) 피터르 브뤼헐은 로마의 콜로세움을 보고 바벨탑을 연상해 이 상상도를 완성했다.

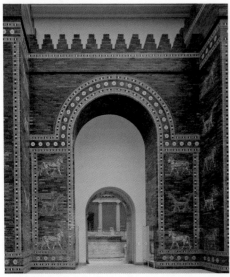

이슈타르의 문 | 기원전 575년경, 독일 베를린 페르가몬 박물관 소장 바빌론에 설치된 8개의 성문 가운데 정문이다. 네부카드네자르 2세에 의해 세워졌다. 이슈타르는 미와 전쟁을 주관하는 신이다.

간의 언어를 여러 개로 분열시켰습니다. 다른 언어를 쓰게 된 인간들은 서로를 믿지 않지요. 결국 바벨탑 건설은 중단되었고, 인간들은 뿔뿔이 흩어지고 말았답니다.

네부카드네자르 2세는 바빌로니아 왕국을 부흥시킨 신바빌로니아의 왕입니다. 예루살렘을 약탈하고 주민들을 강제로 바빌론으로 이주시킨 것으로 악명이 높아요. 또한 왕국의 수비를 위해 바빌론 성벽을 건조한 뒤 8개나 되는 성문을 만들었지요. 현재 독일 베를린 페르가몬 박물관에 복원되어 있는 이슈타르의 문은 이 8개의 성문 가운데 하나예요. 신비스러운 느낌을 주는 파란색 벽돌 위에 일정한 간격으로 동물 그림이 가지런히 배치되어 있습니다. 선명한 파란색 때문에 건물이 장대하면서도 장식적으로 보이지 않나요?

죽은 사람을 위한 거대한 안식처

세계 4대 문명 가운데 하나인 이집트 문명은 나일 강 유역에서 발생했습니다. 이집트 문명에서는 왕인 파라오를 태양신의 아들로 신격화하고, 이를 과시하는 미술품들을 제작했어요. 파라오의 무덤인 피라미드와 신전 등이 이런 점을 잘 보여 주지요.

이집트 사람들은 왕이 죽은 후에도 안락한 삶을 살 수 있도록 이 거대한 무덤에 각종 사치품을 함께 묻었습니다. 대형 인물상도 넣었지요. 인물상은 미라로 처리한 시신이 부패하면 영혼이 대신 머무르는 곳이었어요. 이집트 사람들은 영혼이 시신으로 돌아오면 몸이 부활한다고 믿었답니다.

이집트 제4 왕조의 파라오인 카프레의 스핑크스와 피라미드를 볼까요? 여러분에게도 친숙한 스핑크스는 사람의 머리에 사자의 몸을 가진 전설 속의 동물입니다. 카프레의 얼굴이 조각된

카프레의 스핑크스와 피라미드 | 스핑크스(전체 길이 약 70m, 높이 약 20m), 피라미드(높이 137m, 밑변 216m)
카이로 남서쪽에 있는 기제에 건설되었다. 기제의 3대 피라미드는 쿠푸, 카프레, 멘카우레 왕의 것이다.

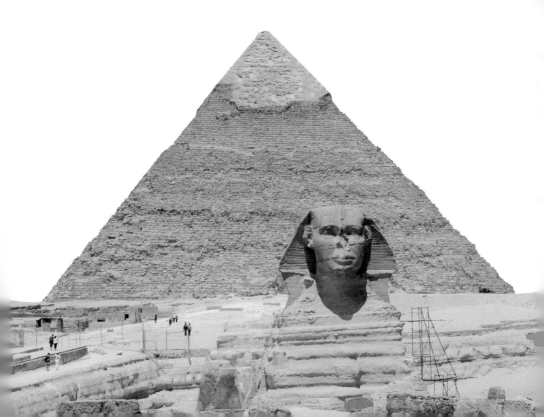

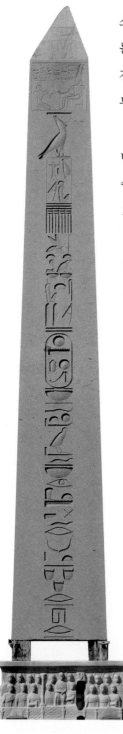

스핑크스는 엄숙한 표정으로 앉아 있네요. 왕의 두건인 '네메스'를 쓰고 있어 누가 봐도 왕의 얼굴이지요. 이집트에서는 사자가 강한 힘과 왕권을 상징했습니다. 그래서 많은 파라오가 자신의 무덤 앞에 스핑크스를 세워 무덤을 지키게 했지요.

스핑크스의 권위를 나타내는 이야기가 있어요. 이집트 왕이었던 투트모세 4세는 왕자였던 시절, 기제 지방으로 사냥을 나갔습니다. 그는 오랜 시간 모래 더미에 파묻혀 있던 스핑크스를 발견했지요. 지친 투트모세 4세는 스핑크스 옆에서 잠이 들었어요. 꿈에 나타난 스핑크스는 "내 몸에서 모래를 치워 준다면 너를 왕으로 삼겠다."라고 말했지요. 잠에서 깬 투트모세 4세는 군사를 동원해 모래를 치웠고, 스핑크스의 말처럼 왕이 되었답니다.

이집트 제5 왕조가 들어서자, 파라오는 자신을 태양신 라(Ra)의 아들이라고 부르기 시작했습니다. 이때부터 라는 이집트 전역에서 이름을 떨치게 되었지요. 라는 이집트 창세 신화에 등장하는 신인 아몬(Amon)과 결합해 아문라(Amun-Re) 혹은 아몬라가 되었어요.

파라오는 태양신 라와 아문라를 숭배하는 뜻으로 오벨리스크를 신전 주위에 세웠습니다. 오벨리스크는 하나의 화강암을 깎아서 만든 작품이에요. 위로 올라갈수록 점점 폭이 좁아지고, 꼭대기는 뾰족한 기둥으로 되어 있지요.

몸체에 새겨진 장식이 무엇인지 궁금하다고요? 상형 문자로 오벨리스크 건축을 명령한 파라오의 이름과 기념할 만한

헬리오폴리스의 오벨리스크 | 높이 20.7m, 무게 120t
현존하는 오벨리스크 가운데 가장 오래된 것이다. 이집트 제12 왕조의 왕 세누스레트 1세가 건립했다. 많은 오벨리스크가 이집트에서 반출되어 현재 이집트에 남아 있는 것은 5기에 불과하다.

사건이 쓰여 있어요. 이 건축물은 대체로 신전 탑문 양쪽에 한 쌍으로 세워져 있었지요.

카이로 동북쪽에 있는 헬리오폴리스 신전 유적지 앞에도 오벨리스크가 있습니다. 헬리오폴리스(Heliopolis)는 그리스어로 '태양의 마을'이라는 뜻이에요. 이 지역은 태양 신앙의 중심지였습니다. 그래서 태양 신앙에 관련된 유적이 많아요. 헬리오폴리스의 오벨리스크 역시 세누스레트 1세가 자신이 국왕에 즉위한 것을 기념하려고 신성한 지역인 헬리오폴리스에 바친 것이지요.

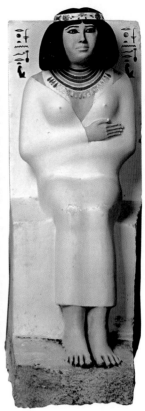

라호테프, 네페르트 부부의 좌상 | 기원전 2580년경, 석회암에 채색, 높이 121cm(라호테프)·122cm(네페르트), 이집트 카이로 이집트 박물관 소장 1871년 이집트의 카이로 남쪽에 있는 메이둠의 라호테프 마스타바에서 출토되었다. 이집트 고왕국 시대의 대표적인 부부상으로 꼽힌다.

피라미드가 왕의 무덤이었다면 '마스타바'는 고위 관리를 위한 무덤이었습니다. 이 무덤에서 훌륭한 인물상들이 발견되었어요. 이 가운데 가장 유명한 인물상은 카이로 남쪽에 있는 메이둠의 마스타바에서 발견된 〈라호테프, 네페르트 부부의 좌상〉이랍니다. 이 작품은 이집트 조각의 전형적인 특징을 보여 주는 정면 조각상입니다. 인물의 모습을 통해 건강한 힘이 느껴져요. 게다가 선명하고 화려한 색채가 완벽하게 보존되어 있지요.

이집트 최대의 종교 중심지 - 룩소르

룩소르는 고대 이집트 중왕국과 신왕국의 수도로 테베라 불렸다. 테베는 수도의 지위를 잃은 후에도 종교 중심지로 발전을 거듭했다. 나일 강을 중심으로, 신을 위한 공간인 동쪽에는 룩소르 신전과 카르나크 신전이 있고, 왕들을 위한 장소인 서쪽에는 왕가의 계곡과 왕비의 계곡, 장제전이 있다.

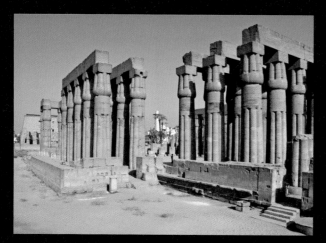

룩소르 신전에 늘어서 있는 기둥들
고대 이집트에서는 나일 강이 흘러넘치던 시기에 카르나크 신전에 모신 신들을 배에 태워 룩소르 신전으로 옮기는 의식을 치렀다. 이 의식을 오페트 축제라고 한다. 룩소르 신전은 오페트 축제를 치르기 위해 지어진 카르나크 신전의 부속 건물이다.

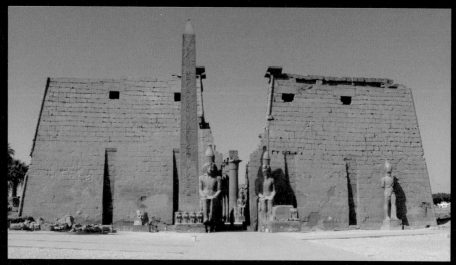

룩소르 신전 입구 | 룩소르 신전은 고대 이집트 제18 왕조의 왕 아멘호테프 3세가 건립했고, 제19 왕조의 왕 람세스 2세가 증축했다. 정문 좌우에는 람세스 2세의 좌상 두 개와 입상 네 개가 세워져 있었으나, 현재는 좌상 두 개와 입상 한 개만 남아 있다. 오벨리스크도 정문 좌우에 두 개가 있었으나 하나만 남아 있다. 나머지 하나는 1836년에 프랑스에 기증해 콩코르드 광장에 세워져 있다.

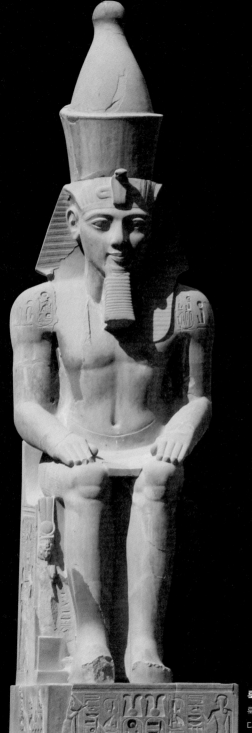

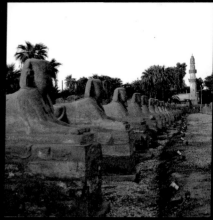

룩소르 신전의 스핑크스 거리
룩소르 신전과 북부의 카르나크 신전을 잇는 약 3km의 길이다.
고대 이집트 제30 왕조의 왕 넥타네보 1세가 건설했다.

룩소르 신전의 람세스 2세 환조
룩소르 신전 전면에 있는 람세스 2세의 거대한 좌상이다. 오른쪽
다리 옆에는 네페르타리 왕비가 새겨져 있다. 람세스 2세는 자신
의 공적을 강조하기 위해 나라 곳곳에 신전과 자신의 조각상을 세
웠다.

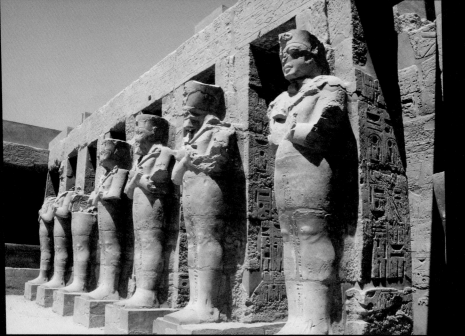

카르나크 신전의 석상들

룩소르 북쪽에 있는 카르나크 신전은 고대 이집트 신전 가운데 가장 크고 웅장하다. 룩소르 지방의 수호신인 아몬을 모셔 '아몬 대신전'이라고도 불린다.

룩소르를 중심으로 발전하던 신왕국이 이집트 전역을 다스리면서 아몬은 이집트 최고의 신이 되었다.

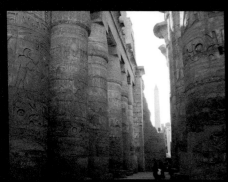

카르나크 신전의 열주실

카르나크 신전의 중심은 거대한 기둥이 늘어서 있는 열주실이다. 길이가 100m, 폭이 53m에 달하는 공간에 높이가 23m, 15m인 기둥 134개가 서 있다. 각각의 기둥에는 아몬을 비롯한 신과 파라오, 상형 문자가 새겨져 있다.

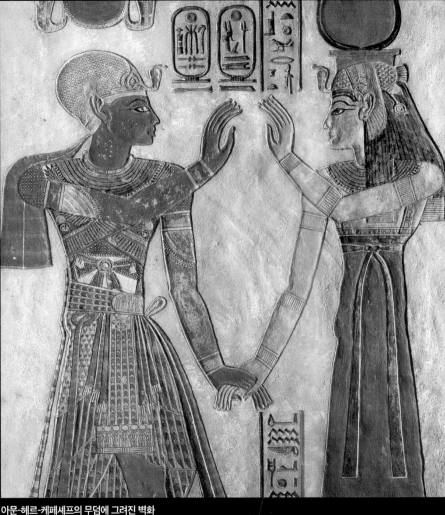

아문-헤르-케페셰프의 무덤에 그려진 벽화

왕비의 계곡에는 람세스 3세의 여러 왕비와 왕자의 무덤이 있다. 이 가운데 보존 상태가 좋은 아문-헤르-케페셰프 왕자의 무덤 벽에 그려진 벽화다. 람세스 3세가 이시스 여신의 손을 맞잡고 있다. 람세스 3세는 신왕국 최후의 위대한 파라오로 테베 인근에 있는 메디네트 하부에 장제전을 건축했다.

그의 옆얼굴이 수상하다

이집트의 회화와 조각을 살펴보면 재미있는 공통점을 발견할 수 있습니다. 인물들의 얼굴이 다 비슷비슷하게 생겼고, 어깨와 가슴, 눈은 정면을, 얼굴과 허리 아래는 옆을 향하고 있다는 점이지요.

고대 이집트 사람들은 이러한 자세가 '완전한 인간'의 모습이라고 생각했습니다. 중요한 것은 아름다움보다 현실의 사건과 인물이 영원히 지속되는 것이었지요. 고대 이집트 사람들은 인물을 완전히 표현해야 그 인물이 영원해질 수 있다고 여겼어요. 따라서 인체 각 부분의 특징을 가장 잘 보여 주는 각도를 찾아, 이 각도에서 본 부분들을 하나의 인물에 혼합해 표현한 것이지요.

〈헤지레의 초상〉을 보세요. 얼굴 윤곽은 옆면에서 볼 때 가장 잘 나타나기 때문에 옆면을 하고 있습니다. 하지만 눈은 정면으로 그려져 있어요. 눈은 영혼의 창이라고 하잖아요? 이집트 사람들 역시 똑바로 앞을 쳐다보는 눈을 통해서만 한 인간을 완전하게 알 수 있다고 생각했나 봐요.

이러한 특징을 잘 보여 주는 또 다른 작품으로 이집트 테베의 네바문 무덤 벽화인 〈새 사냥〉을 골라 보았어요. 그림을 보면, 한 가족이 물새들이 쉬고 있는 늪에 작은 배를 띄워 사냥하고 있습니다. 젊은 부인은 어깨에 숄을 걸치고 한 손에는 연꽃 봉오리와 파피루스 다발을, 다른 한 손에는 생명의 징표인 십자형을 쥐고 있어요. 황갈색의 고양이는 새를 입에 물고 있네요. 주인공인 남자는 왼손으로 뱀을 들고, 오른손으로는 새의 다리를 잡고 있습

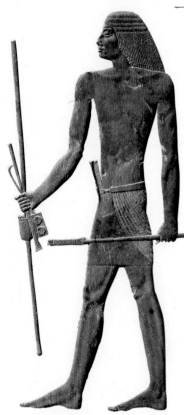

헤지레의 초상 | 기원전 2778~2723년경, 나무 패널, 높이 115cm, 이집트 카이로 이집트 박물관 소장 카이로 남쪽의 사카라에 있는 헤지레 마스타바에서 출토되었다. 묘실의 나무로 된 문의 일부다.

니다. 주인공 남자를 보면 앞에서 설명한 것처럼 눈과 어깨, 가슴
은 정면을 향하고 있고, 얼굴과 허리 아래 부분은 옆면을 향하고
있어요.

　이 벽화를 통해 또 하나의 특징을 파악할 수 있습니다. 남자는
그림 한가운데에 제일 크게 그렸고, 뒤에 있는 그의 부인은 조금
작게 그렸지요? 남자의 다리 사이에 앉아 있는 여자 시종은 아
주 작게 표현되었고요. 이렇듯 이집트 미술에서는 인물의 크기
로 계급을 나타냈답니다.

새 사냥ㅣ기원전 1350년경,
프레스코, 83×98cm, 두께
22cm, 영국 런던 대영
박물관 소장
이집트 테베의 서쪽 해안에
있는 네바문 무덤에서 출토
된 벽화다.

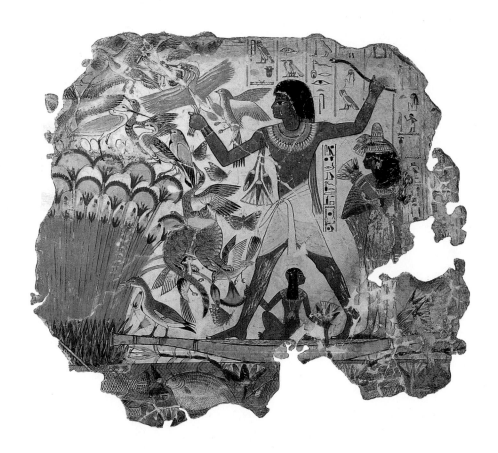

이집트 후기의 회화

이집트 제18 왕조의 왕인 이크나톤(아멘호테프 4세)이 창안한 이집트 미술 양식을 아마르나(Amarna) 양식이라고 한다. 회화의 주제는 왕가의 일상생활이나 이집트 신화의 태양신인 아톤과 연관된 이야기다. 이 시기에는 영원성을 상징하는 정형화된 표현에서 벗어나 대상을 좀 더 실제 인간과 비슷하게 묘사하는 자연주의 경향이 생겨났다.

투탕카멘과 안케세나멘
투탕카멘의 금박 목조 왕좌(높이 102㎝) 뒤에 그려져 있다. 왕비 안케세나멘이 투탕카멘에게 기름을 발라 주고 있다.

라모세 장례 행렬 | 기원전 1411~기원전 1375년경, 유화
이크나톤이 통치할 때 대신이자 테베 통치자였던 라모세의 무덤에 있는 벽화다. 죽은 사람의 부장품을 운반하는 하인들과 슬퍼하는 조문객들의 모습이 그려져 있다.

이크나톤과 네페르티티 | 기원전 1345년경, 석회석, 32.5×39cm, 독일 베를린 국립 미술관 이집트관 소장
딸들을 안고 있는 이크나톤과 네페르티티 왕비를 같은 크기로 표현했다. 이전 이집트 미술의 특징인 엄숙함 대신 자연스럽고 친근한
묘사가 돋보인다.

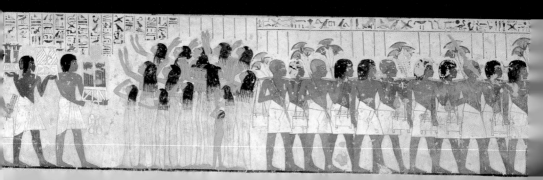

소년 왕 투탕카멘이 살아 돌아오다

고대 이집트의 피라미드 전통은 수도 멤피스가 몰락하면서 끊기고 맙니다. 이후 이집트에서 가장 번영한 왕국이었던 신왕국이 들어섰어요. 룩소르의 서쪽 교외에 있으며 신왕국 시대에 조성된 왕가의 계곡에서 거의 훼손되지 않은 투탕카멘의 무덤이 발견되었답니다.

투탕카멘은 18세의 젊은 나이에 죽은 이집트의 소년 왕입니다. 죽음에 대한 의문은 여전히 풀리지 않았어요. 무덤에는 함과 관, 황금 가면과 옥좌, 신과 왕을 표현한 조각상, 장신구와 가구 등이 있었지요.

여러분은 '투탕카멘의 저주'에 관해 들어 본 적이 있나요? 투탕카멘의 무덤을 발굴하는 과정에서 관련된 사람들이 잇달아 죽는 사건이 벌어졌어요. 사람들은 투탕카멘이 자신의 무덤을 훼손한 사람에게 복수한다고 생각해 두려움에 벌벌 떨었지요.

다른 의견도 있습니다. 발굴을 담당했던 고고학자가 특정 언론사에만 정보를 제공했다고 해요. 다른 언론사가 이에 앙심을 품고 '저주'라는 스캔들을 만들어 냈다는 것이지요. 어쨌든 이 사건으로 투탕카멘은 더욱 유명해졌답니다.

자, 지금부터 파라오의 권위와 이집트의 초상 조각 기술을 짐작할 수 있는 〈투탕카멘의 황금 마스크〉를 감상해 보도록 해요. 무게가 약 11kg나 나가는 이 마스크는 미라의 머리에 씌워져 있었습니다. 마스크는 가슴 부위까지 내려와 있

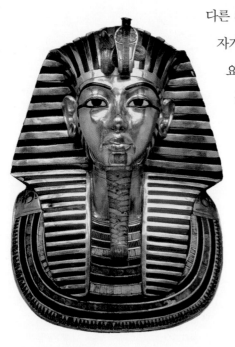

투탕카멘의 황금 마스크
| 기원전 1323년경, 높이 54cm, 무게 약 11kg, 이집트 카이로 이집트 박물관 소장
이집트 제18 왕조의 왕 투탕카멘의 무덤에서 나온 황금 마스크. 살아 있는 듯한 두 눈에는 석영을, 눈동자에는 흑요석을 박아 넣었다.

고, 뒷면에는 파라오와 신의 감각 기관을 동일시한다는 내용의 글씨가 새겨져 있었지요. 아마 장례 행사에서 암송되었을 거예요. 이마 부분에는 상이집트의 상징인 독수리 머리와 하이집트의 상징인 뱀의 머리가 같이 달려 있지요.

지도로 보면 나일 강 주변에 자리 잡은 상(上)이집트가 하(下)이집트보다 아래에 있다고요? 오해하지 마세요. 나일 강은 남쪽에서 북쪽으로 흐르기 때문에 강 남쪽이 상류예요. 그러니 상이집트가 아래에 있는 것이 맞지요.

세상에서 가장 아름다운 여성을 보셨나요

고대 이집트 제18 왕조의 파라오였던 이크나톤은 투탕카멘의 아버지로 추측되는 인물입니다. 이크나톤은 태양신 아톤(Aton)을 유일한 신으로 숭배하는 새로운 종교를 도입했어요. 이 시기의 미술은 여전히 몇 가지 원칙들이 지켜졌지만, 이전보다 자유롭고 사실적인 표현을 하게 되었답니다.

〈네페르티티의 흉상〉은 이크나톤의 부인이었던 네페르티티 왕비의 흉상입니다. 네페르티티는 고대 이집트에서 손꼽히는 미녀였다고 해요. 작품은 아주 사실적입니다. 분홍 피부와 짙은 검은 눈썹, 붉은 입술에는 생기가 넘치고, 왕관과 가슴 장식은 장식성이 뛰어나요. 섬세한 윤곽으로 위엄과 우아함까지 나타냈지요. 다만 아쉬운 것은 왼쪽 눈동자가 미완성이라는 점이에요. 하지만 서양 미술사가들은 이 작품을 조소 역사상 가장 아름다운 여성 조각상이라고 칭찬했답니다.

네페르티티의 흉상 | 기원전 1345년경, 석회석에 채색토를 입힘, 높이 약 50cm, 독일 베를린 신 박물관 소장
네페르티티는 '아름다운 여인이 왔다'는 뜻이다. 1912년 이집트의 텔 엘 아마르나에서 독일 고고학자인 루트비히 보르하르트가 발견해 독일로 밀반출했다.

크노소스 궁전의 미궁에서 빠져나오라!

지금부터는 에게 미술에 관해 알아보도록 해요. 에게 해는 지중해 동부, 그리스와 소아시아 반도 및 크레타 섬에 둘러싸인 바다입니다. 이 에게 해에서 역사가 가장 오래된 문명이 미노스 문명이에요.

미노스 문명은 청동기 시대 전체를 아우르는 문명입니다. 이 문명은 크레타 섬에서 시작되어서 크레타 문명이라고도 하지요. 크레타 섬은 이집트와 메소포타미아를 포함하는 오리엔트 지역과 그리스를 잇는 중간 지역이어서 미노스 문명은 해양 문화의 특징을 띱니다. 크레타에는 여러 개의 소규모 궁전이 남아 있어요.

미노스 문명이 유명한 까닭은 건축물 때문이에요. 이 가운데 미노스 왕의 궁전으로 알려진 크노소스 궁전이 대표적입니다.

크노소스 궁전 터
1900년 영국의 고고학자인 아서 에번스가 발견했다. 크노소스 궁전은 동서로 170m, 남북으로 180m의 규모로 직사각형 구조였다.

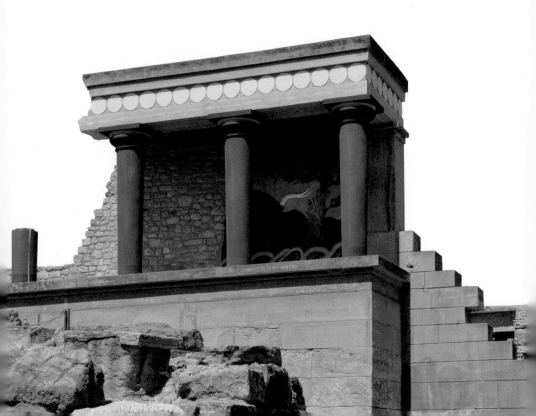

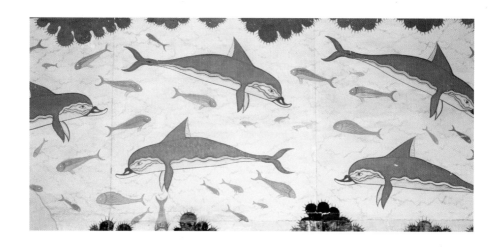

이 궁전에는 공공 업무를 위한 방과 사생활 공간, 창고, 심지어 종교적 의식을 위한 방까지 있었어요. 종교와 행정, 거주의 용도를 모두 충족시킨 종합 건축물이었던 셈이지요.

크노소스 궁전은 '미궁 같은 궁전'으로 유명합니다. 건물에서는 개방된 공간과 막힌 공간이 연속해서 나타나고, 여러 현관이 줄지어 세워져 있어요. 건물 가운데에는 넓은 뜰이 있고 연결된 건물 사이에는 빈 곳이 있어 건물 내에 골고루 빛이 든답니다. 안으로 들어가면 작고 큰 계단과 방들을 연결하는 복도와 통로 등이 복잡하게 얽혀 있지요.

크노소스 궁전의 복잡한 구조는 다음과 같은 그리스 신화를 탄생시켰어요. 미노스 왕의 부인인 파시파에는 사람의 몸에 소의 머리를 가진 괴물 미노타우로스를 낳았습니다. 그러자 미노스 왕은 궁전 지하에 미궁을 지어 미노타우로스를 이곳에 가두었어요. 아테네에서 끌려 온 많은 젊은이가 미노타우로스의 먹이로 희생되었지요.

아이게우스 왕의 아들인 테세우스는 이 소식을 듣고 분개해 크레타 섬으로 향합니다. 미노스 왕의 딸 아리아드네는 테세우

돌고래 벽화
크노소스 궁전에 있는 여왕의 방에 그려진 프레스코화다. 크레타 사람들은 신이나 영웅보다는 일상생활을 소재로 그림을 그렸다.

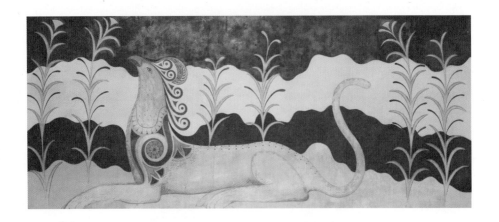

그리핀 벽화
왕을 알현하는 공간인 메가론에는 상상의 동물인 그리핀과 지역 야생화가 그려져 있다. 크노소스 궁전의 프레스코화는 후대에 피에트 데 용이라는 화가가 상상과 추측을 더해 완전히 새로 그린 것이다.

프레스코(fresco)
이탈리아 어로 '신선하다'는 뜻이다. 회반죽이 마르기 전에 물에 갠 안료로 벽을 채색하는 방법, 회반죽이 마른 후에 그리는 방법, 어느 정도 마른 벽에 그리는 방법 등이 있다.

스를 보고 한눈에 반해 버리고 말지요. 그래서 아리아드네는 남몰래 그에게 칼과 실뭉치를 건네줍니다.

테세우스는 천천히 실뭉치를 풀며 미궁 속으로 들어가 괴물 미노타우로스와 힘겹게 싸움을 벌였어요. 결국 미노타우로스를 쓰러뜨린 테세우스는 실을 되감으며 무사히 미궁을 빠져나왔지요.

미노스 문명 시기에는 회화도 절정기를 맞았습니다. 크노소스 궁전 내부에는 프레스코를 활용한 벽화가 그려져 있어요. 기하학적인 문양과 함께 물고기나 새 등을 사실적으로 표현했지요.

상상의 동물인 그리핀도 보이네요. 이 동물은 머리와 앞발, 날개는 독수리이고 몸통과 뒷발은 사자랍니다. 이 벽화는 다른 장식과 함께 메가론이라는 공간을 꾸미고 있어요. 메가론은 왕을 알현하는 큰 방으로, 건물 중앙에 있었지요.

기원전 1400년경 국력이 쇠한 크레타는 에게 해 연안의 그리스 국가들, 즉 미케네 사람들의 침략을 받았어요. 미노스 미술은 이후 그리스 본토의 미케네 문명에 흡수되어 그리스 미술에 영향을 주게 되지요.

뚱뚱하면 아름답지 않은가요?

오스트리아에서 출토된 <빌렌도르프의 비너스>는 튀어나온 배와 단순화된 머리를 가지고 있습니다. 풍요와 다산을 상징하는 조각상이지요. 선사 시대에는 아이를 잘 낳을 수 있는 여자가 미인이었답니다. 그렇다면 밀로스 섬에서 발견된 <밀로의 비너스>는 어떨까요? 이 조각상은 그리스 시대의 미의식을 보여 줍니다. 이 여신상은 키가 머리 길이의 8배인 팔등신이에요. 하지만 아주 날씬해 보이지는 않습니다. 특히 허리 부분과 천으로 가려진 하체 부분은 꽤 굵어 보여요. 그리스 사람들은 이러한 신체를 아름답다고 여겼답니다. 멕시코 화가인 페르난도 보테로의 <비너스> 역시 마찬가지예요. 이 작품에는 살이 두둑이 붙은 얼굴에 조그맣고 동그란 눈, 이중 턱, 갓 구운 식빵처럼 부푼 팔다리에 두꺼운 뱃살을 하고 있는 여자가 그려져 있습니다. 이 비너스는 날씬한 몸을 선호하는 현재에도 못생기게 보이지 않아요. 오히려 귀엽고 활기차 보이지요. 보테로의 이 작품은 풍만한 육체에 아름다움을 부여했습니다. 현대인이 지니고 있는 깡마른 몸에 대한 비정상적인 욕망에 대해 생각하게 하네요.

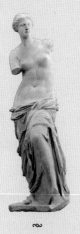

그리스의 미의식이 반영된
〈밀로의 비너스〉

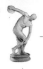

2 인간이 가장 아름답다 |
그리스 미술

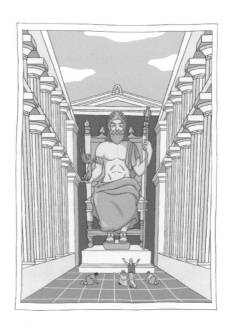

서양 미술이 본격적으로 시작된 것은 그리스 미술부터였습니다. 그리스 미술은 아르카익 기, 클래식 기, 헬레니즘 기로 나눌 수 있어요. 그리스 시대에 발견된 미의 법칙으로는 1:1.618인 황금비가 있습니다. 미술에서 황금비란 형태에 통일성을 부여해 시각적으로 좋은 느낌을 주는 사물의 비례를 뜻해요. 이 황금비는 현재에도 다양한 디자인에 적용되고 있지요. 이렇듯 그리스 미술은 조화와 균형을 완벽하게 표현하려고 했답니다. 또한 그리스에서는 건축과 조각이 발달했습니다. 건축에서는 파르테논 신전의 기하학적인 설계와 도리스식, 이오니아식, 코린트식의 양식이 발달했어요. 조각에서는 인체의 운동감이나 해부학적 구조, 비례 등을 중요시했지요.

- 아르카익 기에는 단순하면서도 비례에 맞는 조각이 만들어졌고, 다양한 도기화가 유행했다.
- 클래식 기에는 신화적 사고에서 벗어나 개인을 의식한 조각이 등장했다.
- 헬레니즘 기의 조각은 자유로운 자세와 격렬한 움직임, 생생한 표정으로 인간의 감정까지 표현했다.

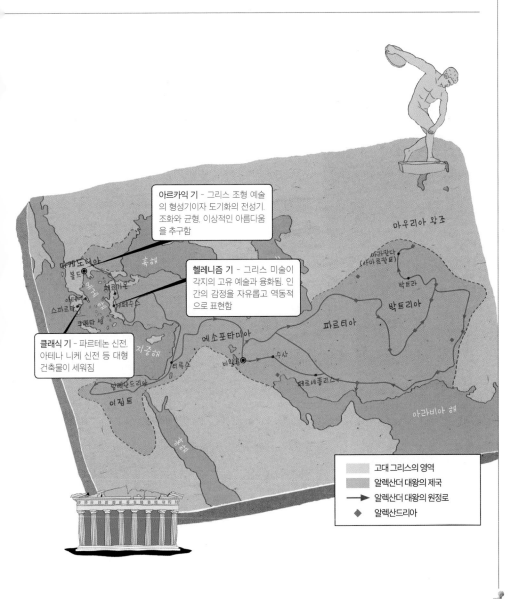

아르카익 기 - 그리스 조형 예술의 형성기이자 도기화의 전성기. 조화와 균형, 이상적인 아름다움을 추구함

헬레니즘 기 - 그리스 미술이 각지의 고유 예술과 융화됨. 인간의 감정을 자유롭고 역동적으로 표현함

클래식 기 - 파르테논 신전, 아테나 니케 신전 등 대형 건축물이 세워짐

마우리아 왕조
아라카다
(사마르칸트)
박트라
박트리아
파르티아
마케도니아
밀론
흑해
페르가몬
아테네
스파르타
크레타 섬
메소포타미아
수사
지중해
타르소스
비블로스
페르세폴리스
알렉산드리아
이집트
아라비아 해

고대 그리스의 영역
알렉산더 대왕의 제국
알렉산더 대왕의 원정로
◆ 알렉산드리아

인체의 아름다움은 '비례'에서 나온다

미케네가 멸망한 후 본격적인 그리스 문명이 시작되었습니다. 에게 해 주변에 넓게 흩어져 있었던 소규모 공동체들은 도시 국가를 뜻하는 폴리스(polis)로 발전했어요. 각각의 폴리스는 독립적이었지만 서로 공통된 언어와 종교를 가지고 있었지요. 그래서 그리스 사람들은 델포이 같은 성지에서 만나 신들을 기리는 체육, 시, 음악 경연을 펼치곤 했답니다.

폴리스 형성 초기부터 페르시아 전쟁까지의 기간을 아르카익 기라고 합니다. 아르카익 기는 그리스 조형 예술의 형성기였어요. 이 시기의 조형 예술은 근동(近東, 서유럽에 가까운 동양의 서쪽 지역. 터키, 이란, 이라크, 시리아, 이스라엘 등이 있음) 미술의 영향을 받아 동양적인 분위기를 강하게 풍겼답니다. 그리스 사람들은 이집트의 영향을 받아 변하지 않는 영원한 모습을 표현하려고 노력했어요. 예술은 단순하면서도 비례에 맞는 형태로 표현되어야 했지요.

〈페플로스의 코레〉와 〈아나비소스의 쿠로스〉를 볼까요? '코레'는 소녀상을 뜻하고, '쿠로스'는 청년상을 뜻한답니다. 두 조각상 다 머리카락을 일부러 붙인 것처럼 보이네요. 이들은 이를 드러내지 않은 채 양쪽 입술 끝을 약간 올린 특유의 미소를 짓고 있

페플로스의 코레 | 기원전 530년경, 대리석, 높이 약 120cm, 그리스 아테네 아크로폴리스 미술관 소장
1886년 파르테논 신전 근처에서 발굴되었다. 아테네의 수호 여신인 아테나에게 바쳐졌다.

어요. 이 독특한 미소를 '아르카익 스마일'이라고 부른답니다. 이러한 미소는 이집트 조각상에서는 볼 수 없었던 생기 넘치는 표정을 만들었어요.

또한 이 조각상들은 두 팔을 양옆에 붙이고 한 발을 약간 앞으로 내디딘 채 좌우 대칭으로 서 있어요. 두 다리에 고르게 무게를 실어 대칭을 강조하는 이 자세는 이상적인 균형미를 보여 주지요.

아르카익 기는 도기화의 전성기이기도 했어요. 포도주, 기름, 곡물, 화장품 등을 넣는 도기에 그림을 그렸지요. 초기 그리스 도기에는 고대 이집트와 메소포타미아의 영향을 받아 식물 무늬가 많이 그려졌답니다.

기원전 7세기에는 도기화의 소재가 점점 다양해지면서 그리스 신화와 잔치, 전쟁과 같은 이야기까지 그려졌어요. 인물은 한결 활기차고 자연스러워졌지요. 이런 이야기가 어떻게 도자기에 그려졌는지 궁금하지 않나요?

그래서 〈장기를 두고 있는 아킬레스와 아이아스〉를 준비했습니다. 이 도자기에는 아킬레스와 아이아스가 장기를 두고 있는 장면이 매우 사실적으로 그려져 있어요. 아킬레스는 트로이 전쟁에서 활약했던 그리스 신화의 영웅입니다. 아이아스는 아킬레스의 사촌이고요. 둘은 절친한 친구였다고 해요. 아킬레스가 전투 도중 휴식을 취하며 아이아스와 장기를 두는 장면은 고대 그리스 도기화 화

아나비소스의 쿠로스 | 기원전 530년경, 대리석, 높이 194cm, 그리스 아테네 국립 고고학 박물관 소장
1936년 그리스 아나비소스 지역에서 발굴되었다. 전쟁에서 죽은 젊은이를 기리기 위해 만들어졌다.

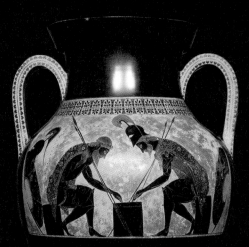

<장기를 두고 있는 아킬레스와 아이아스>, 엑세키아스 (그리스) | 기원전 540년경, 흑회식 암포라, 높이 61cm, 이탈리아 로마 바티칸 미술관 소장
고대 그리스의 도공이자 도화가였던 엑세키아스의 서명이 있는 흑회식 도자기다.

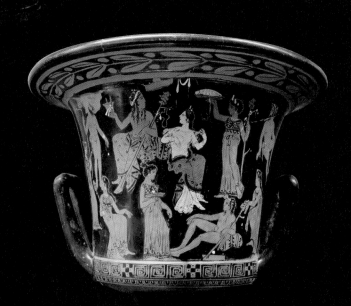

디오니소스와 아리아드네, 사티로스, 광신도 | 기원전 400~375년경, 적회식 크라테르, 높이 27.9cm
고대 그리스의 도시였던 테베에서 출토되었다. 포도주 원액과 물을 섞기 위한 항아리다.

가들이 즐겨 그리던 소재였답니다. 이 도기화에는 독특하게도 인물을 검은색으로 그리는 기법(흑회식 기법)이 사용되었어요.

이후에는 〈디오니소스와 아리아드네, 사티로스, 광신도〉처럼 인물을 도기 색인 적색으로 놓아두고, 배경을 검은색으로 칠하는 적회식 도자기가 더 유행했습니다. 이 도자기는 술의 신인 디오니소스를 숭배하는 뜻에서 만들어진 거예요. 광신도, 즉 미친 여자들이라는 뜻의 '마이나데스(Mainades)'는 고대 그리스 시대에 디오니소스를 숭배했던 여자를 말합니다. 마이나데스들은 디오니소스 축제가 열리는 동안 술에 취한 채 광란의 춤을 추었어요.

신과 인간이 공존하다

클래식 기는 페르시아 전쟁부터 그리스 도시 국가인 아테네와 스파르타가 겨루었던 펠로폰네소스 전쟁까지의 시기를 말합니다. 기원전 5세기가 되면서 그리스 미술은 크게 변화했어요. 그리스 사람들은 신화에서 비롯된 집단적 사고에서 벗어나 개인을 의식했지요. 조각에서는 아르카익 스마일이 있던 자리에 좀 더 진지한 표정이 들어왔어요.

〈빈사의 병사〉는 아르카익 기에서 클래식 기로 넘어가는 시기의 특징을 잘 보여 주는 작품입니다. 아르카익 기의 조각에서는 희미하게 나타나던 표정과 율동감이 클래식 기에는 조금씩 살아났어요. 쓰러져 있는 병사의

빈사의 병사 | 기원전 490년경, 독일 뮌헨 주립 고대 미술 박물관 소장
그리스 아이기나 섬에 있는 아파이아 신전에서 발견된 조각상이다.

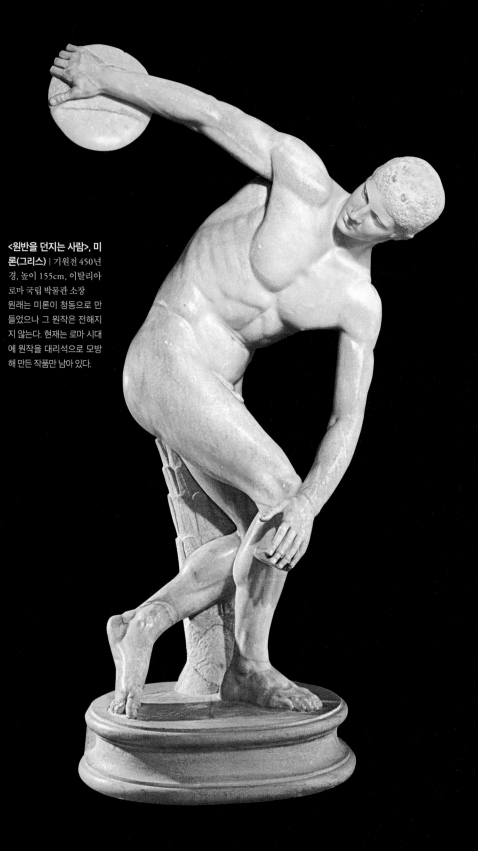

<원반을 던지는 사람>, 미
론(그리스) | 기원전 450년
경, 높이 155cm, 이탈리아
로마 국립 박물관 소장
원래는 미론이 청동으로 만
들었으나 그 원작은 전해지
지 않는다. 현재는 로마 시대
에 원작을 대리석으로 모방
해 만든 작품만 남아 있다.

얼굴 표현은 여전히 딱딱하지만, 몸의 형태와 움직임은 한결 자연스럽지요.

〈원반을 던지는 사람〉은 단연 클래식 기를 대표하는 조각입니다. 원반을 던지려는 순간 선수가 느끼는 긴장감을 잘 포착했지요. 그리스 사람들은 싸움에 필요한 강인한 정신을 키우기 위해 남자아이들의 신체를 훈련시켰다고 해요. 이를 위해 각종 경기를 개최했지요. 원반던지기는 참가자가 나체로 벌이는 경기 가운데 하나였답니다.

그리스의 정치가이자 군인이었던 페리클레스는 이 시기에 대형 건축물을 세우는 일을 감독했어요. 아크로폴리스 주변을 거대한 건축물로 에워쌌지요. 이를 '페리클레스의 공사'라고 불러요.

이 시기에는 그리스 신전의 전형적인 열주식 건축 양식도 형성되었습니다. 열주식 건축 양식이란 여러 개의 기둥을 나란히 배열한 양식을 말해요. 공공장소였던 신전은 대부분 열주식으로 건설되었지요. 신전을 장엄하게 꾸미면서 발전한 양식이 도리스식과 이오니아식, 코린트식이랍니다. 기둥의 형태가 장중하고 단순하면 도리스식이고, 가늘고 우아하면 이오니아식, 화려하고

아크로폴리스 대극장
페르가몬 유적지에는 헬레니즘 기의 도시 계획이 잘 나타나 있다. 유적지 내에 있는 아크로폴리스 대극장은 땅의 고도가 제각각인 점을 잘 활용해 조성되었다. 장대하게 펼쳐진 반원형 관람석이 주변 자연 경관과 잘 어우러져 있다.

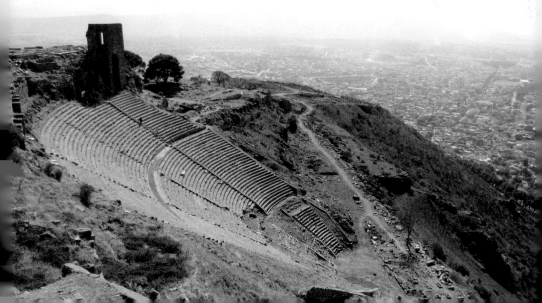

그리스의 기둥 양식

그리스 건축의 기둥 양식은 크게 세 가지로 나눌 수 있다. 우선 가장 오래된 양식인 도리스식은 기둥이 완만한 곡선형으로 간소하면서도 장중한 느낌을 준다. 반면 이오니아식은 기둥이 높고 가늘며 장식이 많아 경쾌하고 우아한 느낌을 준다. 기둥 윗부분에 있는 소용돌이 모양의 장식이 특징이다. 가장 늦게 발생한 코린트식은 이오니아식과 비슷하지만 좀 더 표현이 자유롭고, 나뭇잎이나 덩굴 장식을 많이 사용해 우아하고 화려한 느낌을 준다.

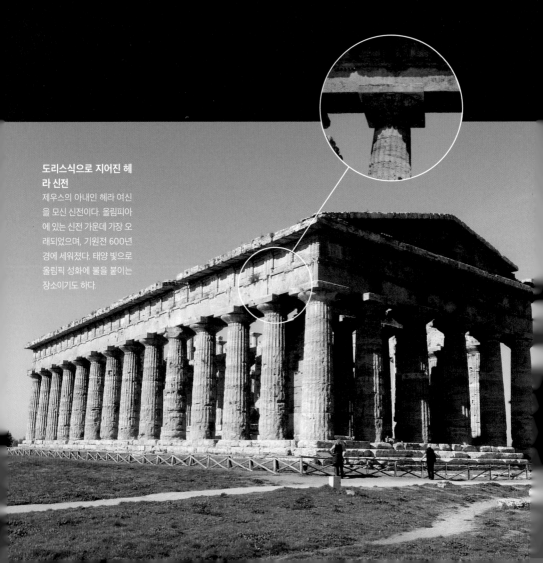

도리스식으로 지어진 헤라 신전
제우스의 아내인 헤라 여신을 모신 신전이다. 올림피아에 있는 신전 가운데 가장 오래되었으며, 기원전 600년경에 세워졌다. 태양 빛으로 올림픽 성화에 불을 붙이는 장소이기도 하다.

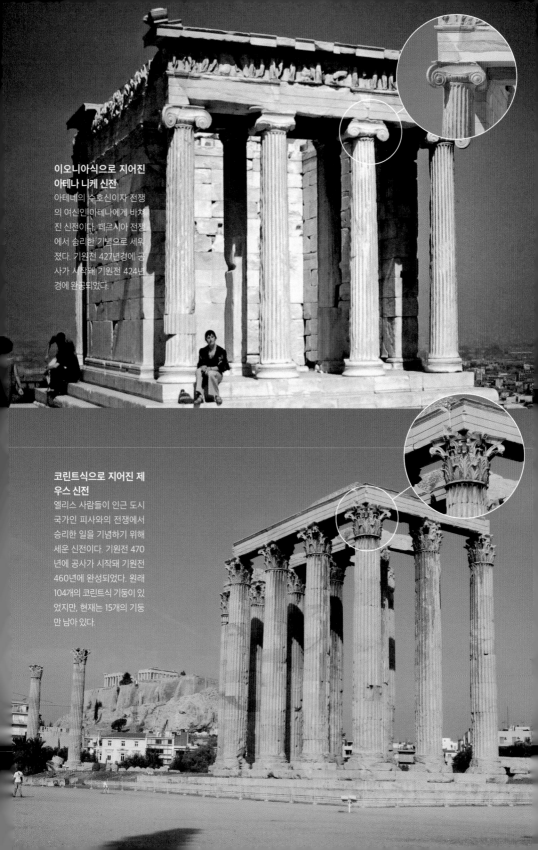

이오니아식으로 지어진 아테나 니케 신전
아테네의 수호신이자 전쟁의 여신인 아테나에게 바쳐진 신전이다. 페르시아 전쟁에서 승리한 기념으로 세워졌다. 기원전 427년경에 공사가 시작돼 기원전 424년경에 완공되었다.

코린트식으로 지어진 제우스 신전
엘리스 사람들이 인근 도시 국가인 피사와의 전쟁에서 승리한 일을 기념하기 위해 세운 신전이다. 기원전 470년에 공사가 시작돼 기원전 460년에 완성되었다. 원래 104개의 코린트식 기둥이 있었지만, 현재는 15개의 기둥만 남아 있다.

장식적이면 코린트식이지요.

　파르테논 신전은 민주 정치가 융성했던 아크로폴리스 중심부
에 도리스식으로 건설된 신전입니다. 이 신전은 아테네의 수호신
인 아테나에게 바쳐진 신전이에요. 신전 안에는 아테나 파르테노
스(처녀 신 아테나)의 조각상이 모셔졌지요. 10m가 넘는 이 여신
상에 상아와 금을 입혔다고 하니 상상만 해도 어마어마하네요.
하지만 안타깝게도 지금은 모작이 남아 있을 뿐이에요. 그중 로
마 시대의 모작품인 〈바르바케이온의 아테나〉가 유명하답니다.

　이 여신상을 만든 조각가 페이디아스는 올림피아 제우스 신전
을 위해 제우스 신상도 만들었어요. 제우스 신상은 세계 7대 불
가사의랍니다. 이러한 신상 앞에서 그리스 사람들이 제물을 바
치거나 기도를 드리는 모습을 상상해 보세요. 올림피아 제우스
신전이나 파르테논 신전에 들어선 그리스 사람들은 거대한 조각
상을 보며 두려움을 느꼈을 것입니다. 동시에 금과 상아로 장식
된 아름다운 신들을 보면서 존경심도 들었겠지요. 세계 7대 불

파르테논 신전
그리스 아테네의 아크로폴
리스에 있다. 조각가 페이디
아스가 총감독을 맡아 도리
스식으로 지어졌다. 기원전
447년에 공사가 시작돼 기
원전 432년에 완공되었다.

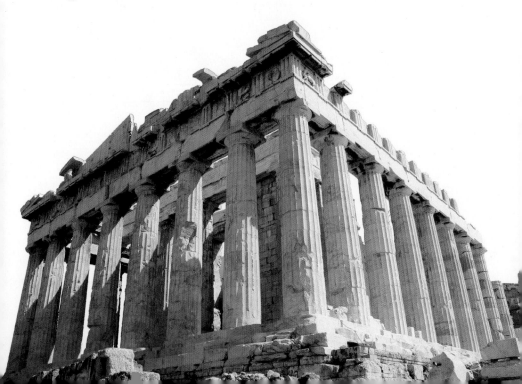

가사의를 정한 그리스의 수학자 필론은 다음과 같이 말했어요.

"사람들은 다른 여섯 가지의 불가사의를 보면서는 단지 눈을 크게 뜰 뿐이지만, 제우스 신상 앞에서는 두려움에 떨며 무릎을 꿇는다. 제우스 신상은 너무나 성스러워서 도무지 인간의 손으로 만들었다고는 믿을 수 없기 때문이다."

이 밖에도 파르테논 신전 곳곳에는 뛰어난 조각 장식품들이 있습니다. 주로 야만족에 대한 그리스 문명의 승리를 신화적으로 암시한 내용이 담겼지요. 파르테논 신전은 황금비가 적용되어 비례적으로 조화롭기 때문에 대표적인 그리스 건축물로 손꼽힌답니다.

아크로폴리스 입구에 있는 아테나 니케 신전은 페리클레스가 죽은 후 파르테논 신전을 건축했던 건축가 가운데 한 명인 카리크라테스가 지은 것입니다. 아테네 사람들은 페르시아를 물리친 기념으로 아테나에게 신전을 바쳤어요. 아테나 니케 신전에 사용된 이오니아식은 기둥의 머리를 부드러운 곡선 형태로 제작한 양식입니다. 기둥 머리에 아칸서스 잎과 덩굴 문양을 새긴 화려한 코린트식은 헬레니즘 기에 등장하지요.

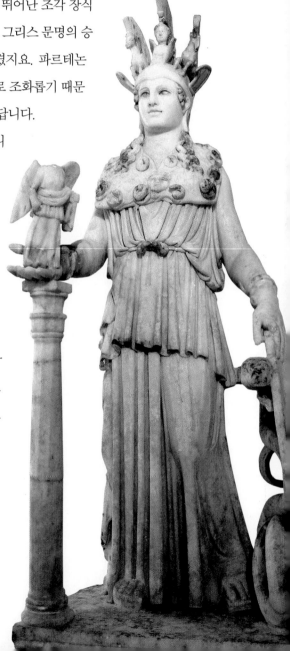

바르바케이온의 아테나 | 200~250년경, 대리석, 높이 105cm, 그리스 아테네 국립 고고학 박물관 소장 고대 그리스의 조각가 페이디아스가 만든 원작을 로마 시대의 조각가가 복제한 것이다.

클래식 기의 거장 - 프락시텔레스

고대 그리스의 조각가인 프락시텔레스는 인간적인 감정을 지닌 신상을 주로 제작했다. 그의 작품은 섬세하고 우아해 보는 이에게 감미로움을 선사한다. 원작은 대부분 없어지고 로마 시대에 만들어진 모방작만 남아 있다.

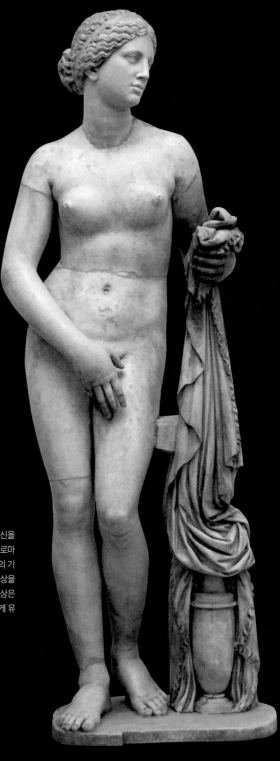

크니도스의 아프로디테

여신이 목욕하려고 옷을 벗는 순간을 묘사한 작품이다. 여신을 나체로 표현한 최초의 조각이기도 하다. 원작은 없어지고 로마 시대의 모방작만 여럿 남아 있다. 로마 사람인 플리니우스의 기록에 따르면 프락시텔레스는 본래 두 종류의 아프로디테상을 제작했다. 옷을 입은 것은 코스 섬의 주민이, 완전한 나체상은 크니도스 주민이 구입했는데, 이 신상으로 크니도스는 크게 유명해졌다고 한다.

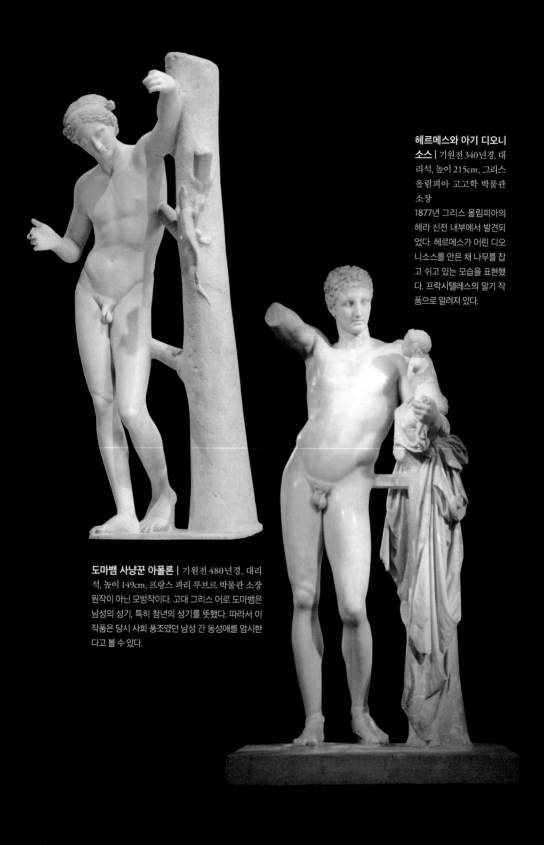

헤르메스와 아기 디오니소스 | 기원전 340년경, 대리석, 높이 215cm, 그리스 올림피아 고고학 박물관 소장
1877년 그리스 올림피아의 헤라 신전 내부에서 발견되었다. 헤르메스가 어린 디오니소스를 안은 채 나무를 잡고 쉬고 있는 모습을 표현했다. 프락시텔레스의 말기 작품으로 알려져 있다.

도마뱀 사냥꾼 아폴론 | 기원전 480년경, 대리석, 높이 149cm, 프랑스 파리 루브르 박물관 소장
원작이 아닌 모방작이다. 고대 그리스 어로 도마뱀은 남성의 성기, 특히 청년의 성기를 뜻했다. 따라서 이 작품은 당시 사회 풍조였던 남성 간 동성애를 암시한다고 볼 수 있다.

동양과 서양이 만나다

펠로폰네소스 전쟁
기원전 431년에서 기원전
404년까지 델로스 동맹의
중심인 아테네와 펠로폰네
소스 동맹의 중심인 스파르
타가 벌인 전쟁이다. 스파
르타가 승리했으나 이 전쟁
으로 곧 그리스 전체가 쇠
퇴한다.

펠로폰네소스 전쟁에서 스파르타가 승리하자 그리스의 힘이 약해졌어요. 이 틈을 타 마케도니아가 패권을 쥐었지요. 그리스의 전 지역을 장악한 마케도니아의 왕 필리포스 2세의 뒤를 이어 알렉산더 대왕이 왕위에 올랐어요. 기원전 334년 알렉산더 대왕은 군대를 이끌고 동방 원정을 시작해 페르시아와 소아시아 지역을 점령했습니다. 그러고는 지금의 이집트, 시리아부터 인더스 강에 이르는 광대한 지역에 여러 소왕국을 세웠지요.

알렉산더 대왕의 동방 원정은 정복당하는 지역 주민에게 재난이었을 거예요. 하지만 문화적으로는 동서 문화 교류에 새로운 시대를 열었다는 평가를 받고 있지요. 그리스 미술은 각지의 고유 예술과 어우러졌습니다. 건축물에도 새로운 변화가 나타나기 시작했어요. 신전 대신 호화로운 궁전과 개인 저택이 생겼지요. 소박한 도리스식은 차츰 자취를 감추고 화려한 이오니아식과 코린트식이 많이 사용되었답니다.

헬레니즘 기의 조각가들은 이전 시기의 조화롭고 세련된 양식에서 벗어나 활동적이고 역동적인 표현을 추구했어요. 조각에 자유로운 자세와 격렬한 움직임, 표정 등을 묘사해 세심한 감정까지 표현했지요.

여러분은 '나이키'라는 상표 이름을 들어 본 적이 있나요? 〈사모트라케의 니케〉가 바로 승리의 여신, 나이키랍니다. 목과 팔이 없는 조각상이 뱃머리에서 큰 날개를 펼치며 승리를 알리고 있어요. 바람에 날리는 얇은 옷감과 펄럭이는 듯한 날개는 대리석이라고 믿기 어려울 정도지요. 이 여신상은 한쪽 발을 우아하게 내밀어 균형을 잡고 있습니다. 시인 릴케는 "사모트라케의 니케'를 보면 예술의 진정한 기적, 새로운 세계를 직감하지 않을 수 없

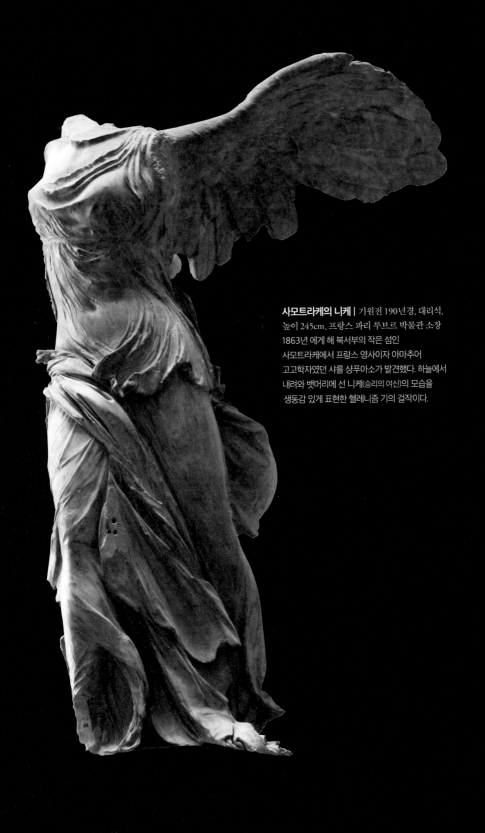

사모트라케의 니케 | 기원전 190년경, 대리석, 높이 245cm, 프랑스 파리 루브르 박물관 소장 1863년 에게 해 북서부의 작은 섬인 사모트라케에서 프랑스 영사이자 아마추어 고고학자였던 샤를 샹푸아소가 발견했다. 하늘에서 내려와 뱃머리에 선 니케(승리의 여신)의 모습을 생동감 있게 표현한 헬레니즘 기의 걸작이다.

라오콘 | 기원전 40~기원전 30년경, 대리석, 높이 240cm, 이탈리아 로마 바티칸 피오클레멘티노 미술관 소장
그리스 로도스 섬의 조각가인 아게산드로스, 아테노도로스, 폴리도로스가 함께 제작한 작품이다. 1506년 로마의 에스퀼리노 언덕 위에 있는 네로의 궁전 터 부근에서 발견되었다. 격렬한 움직임과 사실적인 육체 묘사로 죽음의 순간을 극적으로 표현했다.

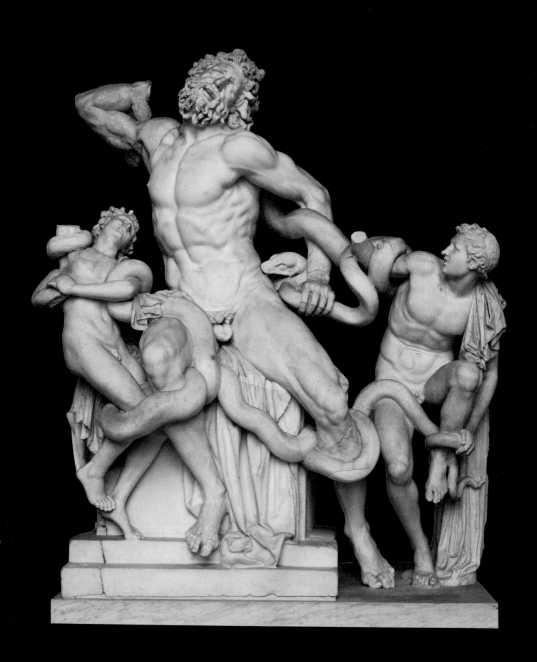

다."라고 격찬하기도 했답니다.

페르가몬은 헬레니즘 기에 번영을 누렸던 도시입니다. 페르가몬으로 이동한 예술가들은 작품을 통해 근육의 묵직함과 몸의 떨림까지 표현하고자 했어요. 특히 에게 해의 로도스 섬에서는 감정을 분출하듯 과장된 표현을 추구하는 유파가 생겨났지요.

〈라오콘〉은 트로이 전쟁 신화에서 영감을 얻은 작품입니다. 그리스 연합군은 목마에 숨어 트로이 성에 몰래 들어갈 계획을 세웠지만, 트로이의 사제인 라오콘이 미리 알아채고 성안에 목마를 들여놓지 못하도록 했어요. 그리스 연합군 편이었던 바다의 신 포세이돈은 라오콘의 행동에 크게 화를 내며 두 마리의 거대한 뱀을 라오콘과 두 아들에게 보내지요.

이 작품은 라오콘과 두 아들이 거대한 뱀에게 휘감겨 죽는 장면을 표현했습니다. 가운데에서 공포와 고통으로 몸을 뒤틀고 있는 라오콘과 양쪽의 두 아들이 삼각형 구도를 이루고 있네요. 그래서인지 작품 전체가 안정적으로 보입니다.

자연 가운데 인간이 가장 아름답다고 믿었던 그리스 사람들은 인간의 사실적인 모습을 나타내기 위해 노력했어요. 동시에 인간의 모습에서 이상적인 아름다움을 찾기 위해 인간의 특징을 유심히 관찰했지요. 결국 미의 규범을 찾아낸 그리스 사람들은 이를 미술 작품에 반영했어요. 한 예로 머리와 신체의 비례를 1대 8로 규정한 것을 들 수 있지요. 그리스 사람들에게 이상적인 미란 정신과 육체가 완전히 조화되었을 때 나타나는 것이었답니다.

작은 섬 밀로에서 발견된 〈밀로의 비너스〉는 프랑스 루브르 박물관에서 레오나르도 다빈치의 〈모나리자〉와 함께 가장 각광을 받는 작품이에요. 클래식 기의 거장인 프락시텔레스의 비너

트로이 전쟁
고대 그리스의 영웅 서사시에 나오는 그리스군과 트로이군의 전쟁이다. 트로이 전쟁에 관련된 기록 가운데 호메로스의 『일리아드』와 『오디세이』만이 후세에 전한다.

스상을 본떠 만들었다고 하지요. 이 조각상은 고전적이고 이상적인 아름다움과 헬레니즘 기의 사실주의가 훌륭하게 결합된 걸작으로 평가받고 있답니다.

이 조각상이 아름다운 이유는 팔등신의 신체 구조에 S자 곡선을 잘 살렸기 때문입니다. 키가 머리 크기의 8배이고, 몸의 무게 중심이 한쪽으로 쏠려 자연스럽게 S자 곡선이 만들어졌지요. 얼굴도 또렷한 편이에요. 배 부분과 하체는 살이 많아 보이지만, 당시 그리스 사람들이 중요시했던 '건강한 아름다움'을 보여 주기에는 전혀 부족함이 없습니다.

하지만 안타깝게도 양팔이 없네요. 이를 두고 전문가들의 많은 의견이 있었어요. 오른팔이 자연스럽게 허리 부근으로 내려왔을 것이고, 앞으로 내민 왼손으로 사과를 들고 있었을 것이라고 추정되고 있지요.

밀로의 비너스 | 기원전 150~기원전 100년경, 높이 약 204cm, 프랑스 파리 루브르 박물관 소장
1820년 그리스 키클라데스 제도의 밀로스 섬에 있는 아프로디테(비너스) 신전 근처에서 한 농부가 발견했다. 옷자락이나 머리 부분의 섬세한 표현은 헬레니즘 기의 특징으로 보인다.

'엘긴 마블스'는 어느 나라의 문화재일까요?

'엘긴 마블스'의 다른 이름은 파르테논 신전의 벽면 조각을 의미하는 '파르테논 마블스'입니다. 하지만 주로 엘긴의 이름을 딴 '엘긴 마블스'라고 불리지요. 왜 이 사람의 이름이 붙었냐고요? 엘긴이 파르테논 마블스를 영국으로 뜯어 갔기 때문이랍니다. 1799년 오스만 제국에 영국 대사로 발령받은 엘긴은 자신의 대저택을 파르테논 신전처럼 꾸미고 싶어 했습니다. 열심히 파르테논 신전을 본뜨던 그는 아예 파르테논 신전의 일부를 가져가 자신의 저택을 꾸미기로 결심하지요. 엘긴은 영국 대사라는 특권을 이용해 10년 동안 무려 253점을 영국으로 날랐어요. 1816년에 영국 정부가 이 조각들을 사들여 대영 박물관에 보관했지요. 그리스는 영국 정부를 상대로 '엘긴 마블스'를 돌려 달라고 요구했습니다. 그러나 대영 박물관 측은 반환할 의사가 없다고 못박았어요. 대영 박물관 대변인은 "영국 정부는 엘긴 마블스 전시를 보장하고 있다."라며 "누구든 이곳에서 엘긴 마블스를 느낄 수 있다. 세계는 어차피 하나다."라고 말했지요. 이렇듯 문화재를 둘러싼 상황은 제각각이라서 문제는 쉽게 풀리지 않는답니다. 관련 정부 혹은 기관 간의 이해와 협조가 중요하겠지요.

엘긴 마블스

3 도시인의 취미 생활 |
로마 미술

로마 미술은 그리스 미술, 특히 헬레니즘 문화를 계승했습니다. 로마는 엄격한 신분제와 거대한 제국을 유지해야 했어요. 효율적으로 제국을 관리하기 위해 실용적이면서도 시민을 위압하는 듯한 커다란 공공 건축물을 주로 건설했지요. 공회당, 콜로세움, 개선문 등이 이러한 건축물이랍니다. 조각 분야에서는 그리스 조각의 영향을 받아 대리석 조각이 발달했어요. 권력자들을 사실적으로 조각한 초상 조각이 주로 만들어졌지요. 그리스의 '이상적인 미'와 기술을 받아들이지 않고 독자적인 길을 갔던 거예요. 회화 분야에서는 프레스코와 모자이크 기법이 발달했답니다.

- 로마 제국은 판테온, 콜로세움, 개선문 등 실용적이면서도 거대한 공공 건축물을 많이 세웠다.
- 로마의 조각은 인체를 이상적으로 표현한 그리스 조각과는 달리 인간을 되도록 정확하고 사실적으로 나타냈다.
- 폼페이 벽화는 공공건물과 개인 주택을 꾸미기 위해 그려졌으며, 프레스코와 모자이크 기법이 주로 사용되었다.

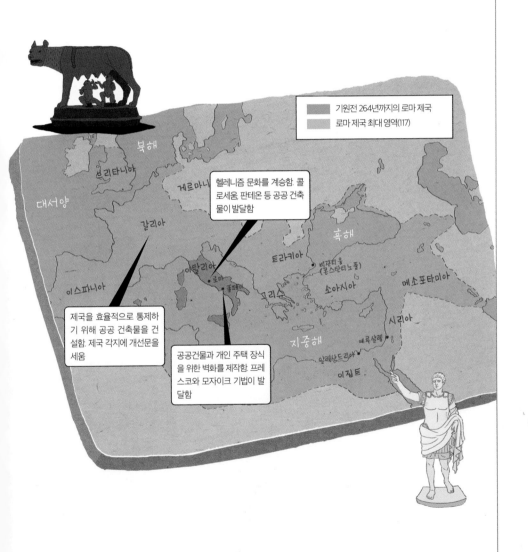

기원전 264년까지의 로마 제국
로마 제국 최대 영역(117)

헬레니즘 문화를 계승함. 콜로세움, 판테온 등 공공 건축물이 발달함

제국을 효율적으로 통제하기 위해 공공 건축물을 건설함. 제국 각지에 개선문을 세움

공공건물과 개인 주택 장식을 위한 벽화를 제작함. 프레스코와 모자이크 기법이 발달함

북해
브리타니아
대서양
게르마니아
갈리아
이스파니아
이탈리아
로마
폼페이
트라키아
비잔티움
(콘스탄티노플)
흑해
소아시아
메소포타미아
그리스
시리아
예루살렘
지중해
알렉산드리아
이집트

로마의 건축물, 세상을 위압하다

우리나라에 단군 신화가 있는 것처럼 로마에도 건국 신화가 있습니다. 이 신화를 묘사한 조각 작품이 있어요. 바로 기원전 13세기경에 만들어진 〈암늑대상〉이랍니다.

잠시 로마 건국 신화 속으로 들어가 볼까요? 아물리우스는 알바롱가의 왕이자 형인 누미토르의 왕위를 빼앗았습니다. 그러고는 누미토르의 딸인 레아 실비아가 아이를 갖지 못하도록 갖은 애를 썼지요. 하지만 레아는 전쟁의 신 마르스(아레스)의 아이를 갖게 됩니다. 레아가 낳은 아이가 바로 쌍둥이인 로물루스와 레무스였어요. 암늑대가 테베레 강에 버려진 이 쌍둥이를 키웠다고 전해지지요.

포로 로마노
고대 로마 공화정의 실질적인 지배 기관이었던 원로원, 로물루스의 무덤이라고 알려진 라피스 니제르, 포로 로마노에서 가장 아름답다고 꼽히는 베스타 신전 등 옛 로마의 흔적이 남아 있는 곳이다. 캄피돌리오 언덕에 오르면 전경을 한눈에 볼 수 있다.

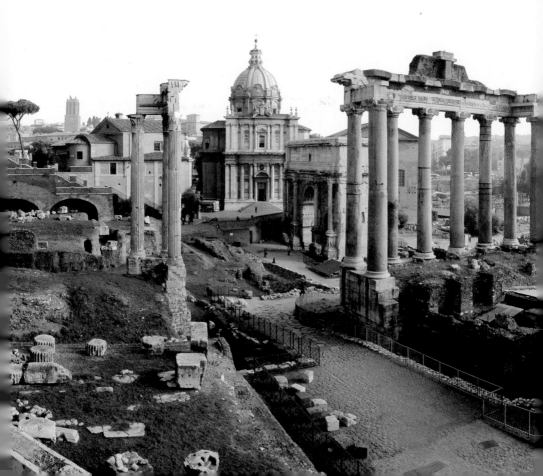

형제는 원수 아물리우스를 물리치고 테베레 강이 내려다보이는 언덕에 새로운 도시를 세웠습니다. 형제는 이 도시의 통치자 지위를 놓고 다투었어요. 결국 로물루스가 동생을 죽이고 통치자의 자리에 올랐습니다. 그는 새 도시의 이름을 자신의 이름을 따서 로마라 지었지요.

로마는 공공시설로 이용되는 건축물들이 광장(forum)을 에워싸는 구조로 되어 있습니다. 로마에서 가장 오래된 광장은 포로 로마노예요. 지금은 여기저기 흩어져 있는 돌무더기만 눈에 띄지만, 고대 로마의 중심지로 번성했던 곳이랍니다. 신전과 공회당 등 공공 기관과 여러 시설이 있었지요. 포로 로마노

암늑대상 | 13세기경, 높이 75cm, 길이 114cm, 이탈리아 로마 카피톨리니 미술관 소장
로물루스와 레무스에게 젖을 주고 있는 암늑대의 청동상이다.

가운데에는 승리한 장군들이 개선 행진을 하던 '성스러운 길'이 있어요. 이 길 양쪽으로 거대한 유적이 줄지어 서 있답니다.

그 유적 가운데 하나가 바로 콘스탄티누스 개선문이에요. 312년 콘스탄티누스 1세는 밀비우스 다리 전투에서 승리해 서로마 제국의 정식 황제가 되었습니다. 로마 원로원은 콘스탄티누스 1세의 승리를 기념하기 위해 315년 이 개선문을 건설했어요. 콘스탄티누스 개선문에는 밀비우스 다리 전투의 장면이 부조로 새겨져 있답니다.

입구가 세 개나 있는 콘스탄티누스 개선문은 고대 그리스 기둥 양식을 발전시킨 거예요. 그리스 기둥 양식과 아치를 결합해 만든 구조물이자 장식물이지요. 원형 극장인 콜로세움도 그리스 기둥 양식을 이용해 지어졌어요.

앞에서 도리스식, 이오니아식, 코린트식으로 되어 있는 다양한 신전의 기둥들을 살펴보았지요? 독특하게도 콜로세움은 1층

콘스탄티누스 개선문 |
315년, 백대리석, 높이 21m, 너비 25.7m
티투스 개선문, 셉티미우스 세베루스 개선문과 함께 온전한 상태로 남은 로마 개선문 가운데 하나다. 문 입구가 하나인 티투스 개선문과 달리 입구가 세 개다. 옛 기념물의 장식을 떼어 재활용한 것이 특징이다.

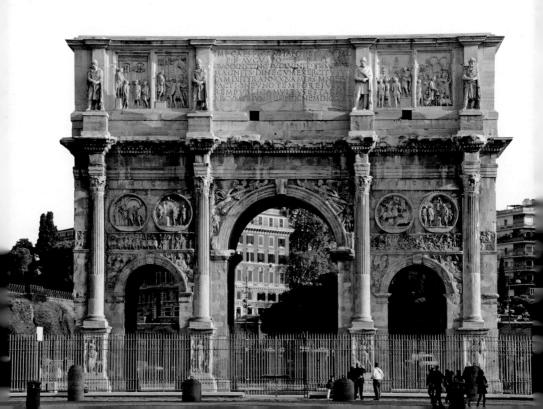

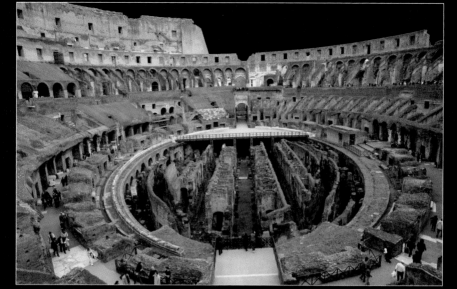

콜로세움 내부
콜로세움 내부의 계단식 관람석은 가파르게 경사져 있어 모든 관객이 중앙 무대를 잘 볼 수 있었다.

콜로세움 | 80년, 둘레 527m, 외벽 높이 48m
로마 최대의 원형 경기장이다. 4층 건물로 약 5만 명의 관객을 수용할 수 있었다. 72년 베스파시아누스 황제가 공사를 시작해 80년 아들인 티투스 황제 때 완공되었다. 타원형 구조로 오늘날 전 세계 축구 경기장의 모델이 되었다.

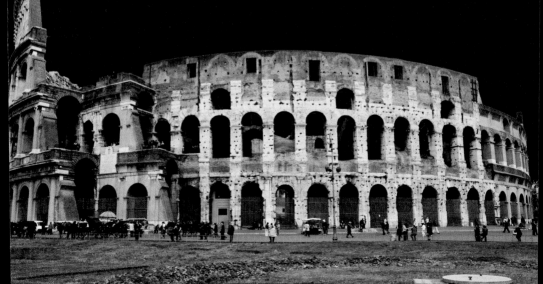

기둥은 도리스식, 2층 기둥은 이오니아식, 3층 기둥은 코린트식으로 되어 있어요.

로마의 대표적 건축물인 콜로세움에서는 제정 로마 당시에 검투사들의 시합이나 맹수들의 공연 등이 벌어졌어요. 로마 황제가 가난한 사람들의 불만을 가라앉히기 위해 대규모 공공 오락을 베푼 것이지요. 가장 인기 있었던 공연은 검투사들의 결투였습니다. 하루에도 수십 명의 검투사들이 죽어 나갔다고 해요.

로마 사람들은 아치와 돔을 개발하고 콘크리트 제조법을 발명해 기둥 없이도 거대한 내부 공간을 만들었습니다. 그리스 사람

판테온
압력을 이기기 위해 위로 갈수록 벽이 얇아지도록 설계되었고, 천체와 태양을 반영해 원형으로 지어졌다. 중세 시대에 성당으로 사용돼 파괴되지 않고 원형을 보존할 수 있었다.

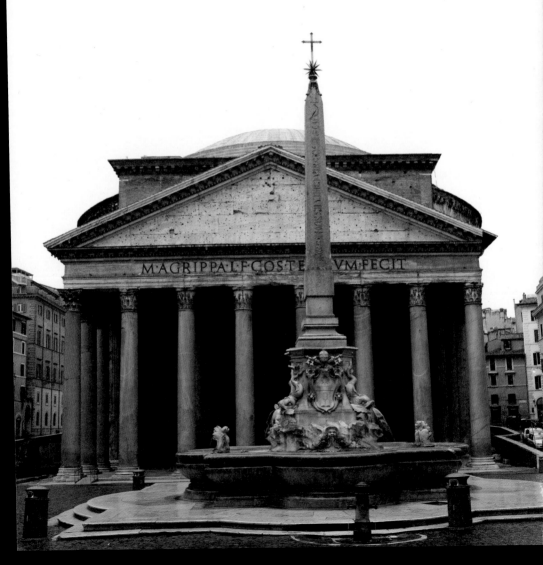

들도 아치를 사용하긴 했지만, 그리스 아치는 실용성이 많이 떨어졌지요.

돌 하나하나로 아치를 쌓아 올리는 일은 굉장히 어렵다고 해요. 아치와 돔으로 만들어진 로마의 건물은 웅장할 뿐만 아니라 실용적이기까지 했습니다. 이러한 건축물 가운데 가장 놀라운 것이 바로 판테온이에요.

판테온은 다신교를 믿었던 로마의 최고 신전입니다. 산타 마리아 델 피오레 대성당이 지어지기 전까지는 내부 공간이 가장 큰 건축물이었

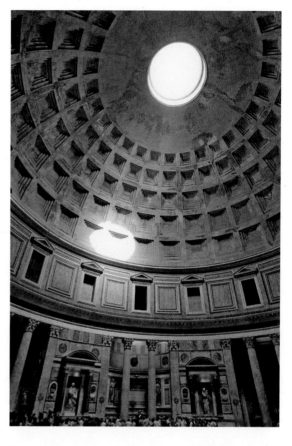

판테온 내부
판테온의 둥근 지붕은 사발을 엎어 놓은 모양이다. 지붕 꼭대기에는 '거대한 눈'이라고 불리는 둥근 창이 있다.

지요. 인간 능력의 한계를 시험하는 거대한 건물을 지어서 신과 하나가 되려고 한 로마 사람들의 열망을 보여 주는 신전이기도 해요.

판테온 원형 본당의 천장은 둥근 돔 형태입니다. 돔에 뚫린 지름 9m의 구멍 때문에 시간마다 다른 채광 효과가 나지요. 그리스 사람들은 건물 외부에 조각을 해서 건축물의 아름다움을 강조했지만, 로마 사람들이 중요시하고 강조했던 것은 건물의 웅장함과 크기였어요. 오늘날의 콘크리트와 비슷한 건축 자재, 아치와 돔이 없었다면 이처럼 거대한 건물은 불가능했겠지요.

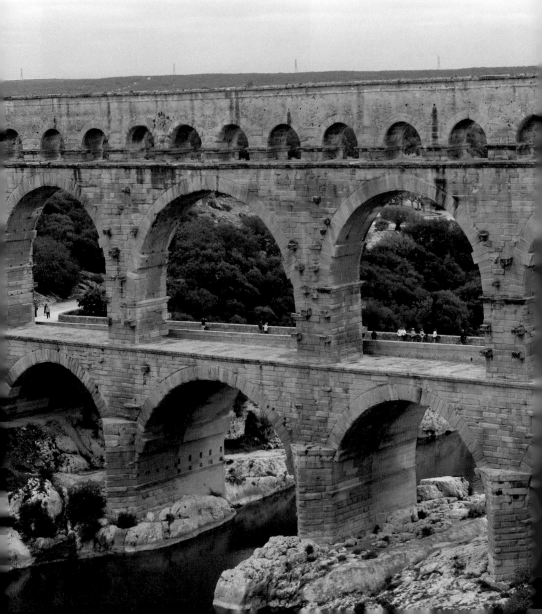

가르 교 | 1세기 전반, 석회암, 총 높이 49m, 최대 길이 275m
프랑스 남부에 있는 고대 로마의 수도교다. 물이 풍부했던 위제스에서 휴양 도시 님으로 물을 운반하기 위해 지어졌다. 길게 이어진
아치가 3층으로 겹쳐진 형태며 구조적인 견고성이 뛰어나다. 1985년 유네스코 세계 문화유산으로 지정되었다.

가르 교의 아치 부분

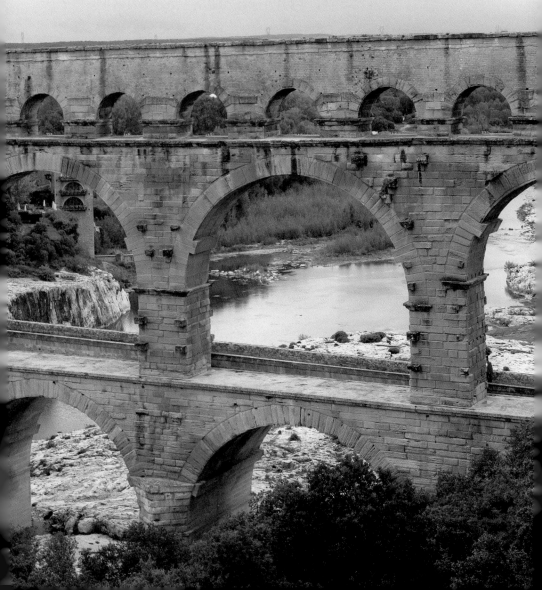

주름 하나까지 조각하다

로마 사람들은 인간의 모습을 어떻게 조각했을까요? 인체를 이상적인 모습으로 조각했던 그리스와는 다르게 인간의 모습을 사실적으로 표현했답니다. 특히 로마 사람들은 초상 조각을 할 때 얼굴의 특징을 되도록 정확하게 담고자 했어요.

이는 기원전 1세기에 유행했던 데스마스크를 살펴보면 알 수 있습니다. 흉상으로 제작된 데스마스크는 저택의 앞마당에 놓았다가 장례식이 시작되면 죽은 사람보다 먼저 옮겨졌어요. 이후 후손들은 이 조각상에 예배를 드렸지요.

〈로마 귀족의 초상〉을 보세요. 깊게 팬 주름이 또렷하게 보이나요? 얼굴을 굉장히 사실적으로 묘사했지요.

반면 아우구스투스상과 같이 인간을 영웅으로 이상화하는 조각상을 만들기도 했습니다. 옥타비아누스는 재위 후 존엄한 황제라는 뜻을 지닌 '아우구스투스'로 불렸다고 하지요.

'아우구스투스 양식'을 낳았던 아우구스투스상은 약 50여 개가 전해지고 있습니다. 이 가운데 아우구스투스가 연설하는 모습을 표현한 〈프리마 포르타의 아우구스투스상〉이 가장 유명하지요.

이후 왕이 자주 암살당했던 군인 황제 시대에는 조각에 다시 사실적인 표현이 돌아왔습니다. 한 예로 2만여 명을 학살하는 등 흉악하기로 유명했던 카라칼라 황제의 흉상에는 이상화된 영웅이 아닌 사납고 권위적인 군주의 모습이 그대로 담겨 있지요.

로마 귀족의 초상 | 1세기 중엽, 대리석, 높이 35cm, 이탈리아 로마 트르로니아 박물관 소장
실물을 충실히 표현한 사실적 묘사가 돋보이는 작품이다.

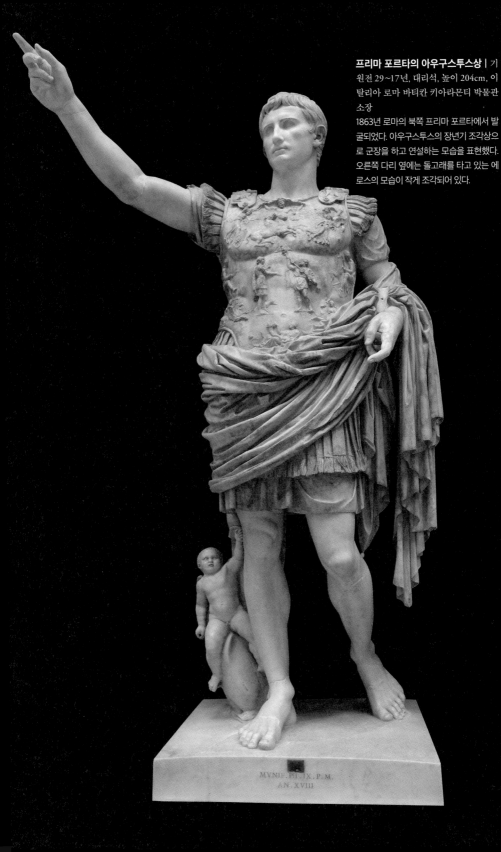

프리마 포르타의 아우구스투스상 | 기원전 29~17년, 대리석, 높이 204cm, 이탈리아 로마 바티칸 키아라몬티 박물관 소장

1863년 로마의 북쪽 프리마 포르타에서 발굴되었다. 아우구스투스의 장년기 조각상으로 군장을 하고 연설하는 모습을 표현했다. 오른쪽 다리 옆에는 돌고래를 타고 있는 에로스의 모습이 작게 조각되어 있다.

MVNIF.PT.IX.P.M.
AN.XVIII

폼페이가 잿더미 속에서 환생하다

베수비오 화산의 남동쪽에 폼페이라는 항구 도시가 있었어요. 로마 제국 초기에 번성한 폼페이에서는 농업과 상업이 발달했습니다. 곳곳에는 로마 귀족들의 별장도 있었지요.

79년 여유가 넘치고 평화롭던 이 도시에 큰 재난이 닥쳤습니다. 도시를 내려다보던 베수비오 화산이 요란한 소리를 내며 폭발한 거예요. 6m 두께나 되는 화산재가 폼페이 전체를 뒤덮었고, 이로 말미암아 약 2,000명의 사람이 목숨을 잃고 맙니다.

잿더미 속에 파묻힌 폼페이는 1738년 우물을 파던 한 농부에 의해 발견되었어요. 그로부터 10년 뒤인 1748년부터 본격적으로 발굴 작업이 시작되어, 한때 로마 제국의 거대한 도시였던 폼페이의 모습이 조금씩 드러나기 시작했지요.

발굴한 도시 곳곳에서 수많은 프레스코 벽화가 발견되었습니다. 이를 통해 폼페이에 벽화가 유행처럼 번진 시기가 있었다는 사실을 알 수 있지요. 벽화들은 공공건물과 개인 주택을 장식하기 위해 그려졌다고 해요.

헬레니즘 시대에는 도시인들이 자연을 감상하는 즐거움을 느낄 수 있도록 소박하고 평화로우

정원을 그린 폼페이 벽화
폼페이 베티의 집에서 발견된 프레스코 벽화다. 꽃과 새가 그려진 정원 그림을 통해 사색과 휴식을 중시하던 당시 분위기를 엿볼 수 있다.

베티의 집
폼페이 유적 가운데 가장 호
화롭고 보존 상태가 좋다. 부
유했던 베티우스 일가가 살
았던 집이다. 오른쪽 그림은
익시온이 수레바퀴에 묶이는
형벌을 받는 장면을 나타낸
벽화다.

며 서정적인 풍경이 그려졌어요. 폼페이에서도 헬레니즘 경향을
이어받아 정원을 그린 프레스코화가 유행했지요.

정원을 그린 벽화를 보세요. 벽에 꽃과 새를 그려 실내에서도
자연을 감상할 수 있도록 했답니다.

폼페이 벽화 가운데에는 로마 극장의 무대 장식처럼 창밖에
보이는 풍경을 액자 속 그림처럼 그린 것도 있습니다. 장막을 이
용해 또 다른 실내가 보이는 것처럼 하거나, 벽면이 쑥 들어가 보
이게 만들기도 했어요. 이를 '창문 효과'라고 하지요.

이런 눈속임 효과를 잘 보여 주는 벽화가 있습니다. 바로 베티
의 집 벽을 장식하고 있는 벽화예요. 벽에 그려진 창문들을 보면
건물과 사람이 건물 밖에 있는 것 같은 착각이 들지요. 화면 오른
쪽에 뚫린 창문으로는 수레바퀴에 묶이는 형벌을 받고 있는 익시
온이 보입니다. 익시온은 누구고, 왜 이런 형벌을 받고 있을까요?

그리스 신화에서 제우스에게 은혜를 입은 익시온은 은혜를 갚
기는커녕 제우스의 아내인 헤라를 범하려 했습니다. 제우스는
화가 나 익시온을 불 수레에 묶어 지옥으로 보내 버렸어요. 그래

신비의 저택에 그려진 벽화

폼페이 근교에 있는 신비의 저택은 베수비오 화산 폭발 때 손상되었으나 비교적 보존 상태가 좋은 편이다. 집주인이 누구였는지는 확실하지 않다. 이곳의 프레스코 벽화에는 디오니소스(술의 신) 비밀 의식의 단계들이 그려져 있다.

태형 장면
집 중앙 홀에 그려진 것으로 비밀 의식의 입회식 가운데 태형 장면을 묘사하고 있다. 디오니소스가 아기였을 때 들고 다니던 회양목 줄기로 채찍질하는 것은 쾌락과 고통을 상징한다. 이는 비밀 의식에 입회하는 마지막 절차였다고 한다.

사티로스

사티로스가 한 젊은이에게 술을 주고 있는 모습을 나타낸 벽화다. 사티로스는 반은 사람이고 반은 짐승인 괴물이다. 디오니소스의 추종자로 디오니소스 숭배를 상징하는 지팡이나 술잔을 들고 있는 모습으로 그려진다.

제빵사와 그의 아내 | 1세
기경, 이탈리아 나폴리 국
립 고고학 박물관 소장
제빵사 테렌티우스 네오와
그의 아내의 초상화다. 남편
은 파피루스를 말아 쥐고 있
고, 아내는 서판과 필기구를
들고 있다. 이것은 두 사람이
글을 읽고 쓸 줄 아는 교양인
임을 암시한다. 또한 자세나
표현으로 보아 부부가 동등
한 생활을 했음을 짐작할 수
있다.

서 익시온은 불타는 수레바퀴에 묶인 채 끝없이 회전하게 되었
답니다.

　대표적인 벽화 초상화로는 〈제빵사와 그의 아내〉가 있습니다.
두 인물을 찬찬히 감상해 보세요. 성격이 어느 정도 짐작되나요?
남편은 성실하지만 다소 수줍음을 타는 것처럼 보이고, 신중해
보이는 부인은 생각에 잠긴 듯 필기구로 턱을 괴고 있네요. 이처
럼 폼페이 사람들은 미묘한 심리를 표현하는 데에도 성공을 거
두었답니다.

로마가 망한 이유가 목욕 때문이라고요?

로마 황제들은 목욕을 좋아하는 시민들에게 인기를 얻기 위해 경쟁적으로 목욕탕을 크게 지었습니다. 로마 역사상 가장 잔인한 황제로 꼽히는 카라칼라 황제가 지은 대욕장은 무려 1,600명이 동시에 입장할 수 있을 만큼 거대했어요. 그 규모 때문에 욕탕이 아니라 '욕장(浴場)'이라 부르는 것이지요. 카라칼라 대욕장은 중심에 커다란 유리창이 있어 채광이 잘되고 따뜻했습니다. 지하의 넓은 통로를 통해서는 땔감이나 세탁물 등을 운반했어요. 로마 목욕탕은 목욕만 하는 곳이 아니었습니다. 로마 목욕탕은 증기탕과 냉수욕탕뿐 아니라 마사지실, 휴식 시설, 체육 시설과 문화 시설 등도 갖추고 있어 로마 시민들의 사교장이기도 했지요. 부유한 사람들은 노예의 시중을 받으며 금속이나 상아로 만들어진 목욕 도구로 목욕했어요. 목욕 전후에는 음주를 즐기고 게임을 하기도 했지요. 카라칼라 대욕장에서는 바닥 마감재로 쓰인 정교한 문양의 모자이크도 발견되었어요. 로마 시대 목욕탕이 얼마나 화려했는지 짐작이 가지요? 역사학자들은 이와 같은 사치 때문에 로마가 멸망했다고 말하기도 한답니다.

카라칼라 대욕장

2 중세 미술

함께 알아볼까요

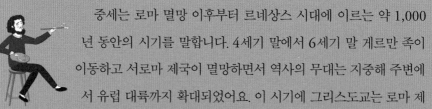

　　중세는 로마 멸망 이후부터 르네상스 시대에 이르는 약 1,000년 동안의 시기를 말합니다. 4세기 말에서 6세기 말 게르만 족이 이동하고 서로마 제국이 멸망하면서 역사의 무대는 지중해 주변에서 유럽 대륙까지 확대되었어요. 이 시기에 그리스도교는 로마 제국의 국교로 공인되었습니다. 신을 위해 만든 작품만을 예술로 인정했기 때문에 중세를 예술의 암흑기라고 부르기도 해요.

　　하지만 18세기에 이르러 중세 미술을 독창적인 미술로 보기 시작했습니다. 중세의 예술가들은 그리스·로마 시대의 유산과 게르만 족의 취향을 조화시켜 독특한 그리스도교 미술을 완성했어요. 미술은 초기 그리스도교 미술, 비잔틴 미술, 로마네스크 미술, 고딕 미술 순으로 전개되었습니다. 카타콤 미술은 그리스도교 박해 시대의 초기 그리스도교 미술을 상징적으로 보여 주지요. 비잔틴 미술은 비잔틴 제국(동로마 제국)의 미술로, 동양의 사실주의가 서양의 헬레니즘 문화와 절충된 미술 양식이에요. 로마네스크 미술은 이탈리아 로마를 중심으로 발달한 서유럽의 미술이고요. 고딕 대성당은 첨탑의 경이로운 높이와 스테인드글라스의 영롱한 빛으로 중세 미술의 정점을 이루었지요.

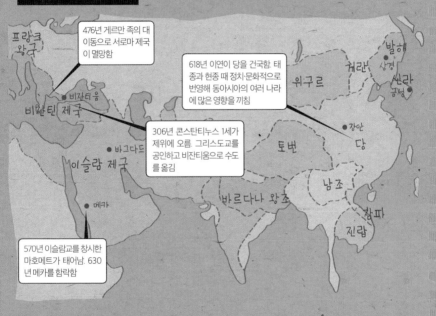

4~7세기경의 세계

프랑크 왕국

476년 게르만 족의 대 이동으로 서로마 제국 이 멸망함

비잔티움

비잔틴 제국

발해 상경

거란

위구르

618년 이연이 당을 건국함. 태 종과 현종 때 정치·문화적으로 번영해 동아시아의 여러 나라 에 많은 영향을 끼침

신라 금성

바그다드

이슬람 제국

306년 콘스탄티누스 1세가 제위에 오름. 그리스도교를 공인하고 비잔티움으로 수도 를 옮김

장안

당

토번

메카

570년 이슬람교를 창시한 마호메트가 태어남. 630 년 메카를 함락함

바르다나 왕조

남조

진랍

참파

1 신에 대한 경외심 |
초기 그리스도교·비잔틴·로마네스크 미술

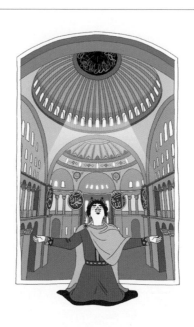

중세에는 종교가 중심이었습니다. 이 시기에는 성경의 내용을 문맹자에게 전하기 위한 성화(聖畵)가 많이 그려졌지요. 당시 미술은 신의 메시지나 그리스도교의 교리를 전하는 수단이었어요. 그래서 미술 제작자의 신분은 예술가가 아니라 한 단계 낮은 장인이었지요. 초기 그리스도교 시대의 그리스도인들은 박해를 피해 지하 묘지인 카타콤으로 숨어들었어요. 카타콤에는 초대 그리스도인들이 그린 벽화가 남아 있답니다. 비잔틴 제국의 수도인 비잔티움(콘스탄티노플)의 성당은 금빛 찬란한 모자이크로 장식되었어요. 서유럽의 로마네스크 성당은 그리스도교를 상징하는 십자가 형태로 지어졌습니다. 이전 시기의 로마 건축물을 떠올리게 하는 원형 지붕과 아치문이 특징이지요.

- 그리스도인들의 지하 무덤인 카타콤에는 신앙적인 내용을 전달하는 벽화가 그려져 있다.
- 비잔틴 제국의 대표적인 성당인 아야 소피아는 사각형의 바실리카 위에 반원 모양의 천장을 씌운 형태다.
- 로마네스크 성당은 십자형 공간에 반원형 천장을 결합해 지어졌다.

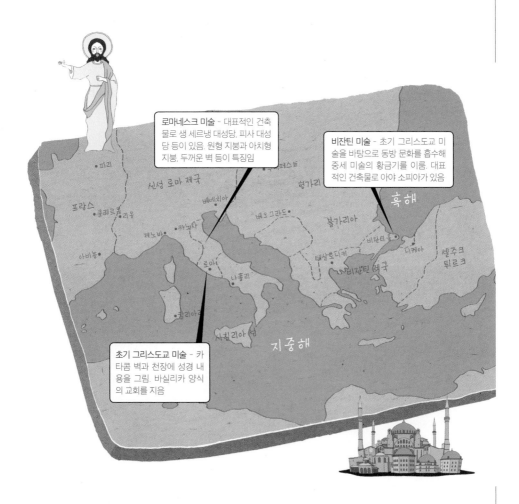

로마네스크 미술 - 대표적인 건축물로 생 세르냉 대성당, 피사 대성당 등이 있음. 원형 지붕과 아치형 지붕, 두꺼운 벽 등이 특징임

비잔틴 미술 - 초기 그리스도교 미술을 바탕으로 동방 문화를 흡수해 중세 미술의 황금기를 이룸. 대표적인 건축물로 아야 소피아가 있음

초기 그리스도교 미술 - 카타콤 벽과 천장에 성경 내용을 그림. 바실리카 양식의 교회를 지음

파리
신성 로마 제국
프랑스
쿨레르몽·리옹
베네치아
헝가리
흑해
베오그라드
불가리아
제노바·카노사
비잔티움
아비뇽
로마·나폴리
테살로니키
디케아
셀주크 튀르크
비잔틴 제국
갈리아노
시칠리아 섬
지중해

땅속에서 예배를 드리다

로마에는 지하에 세워진 성당이 있어요. 누가 무슨 이유로 지하에 성당을 건설한 것일까요? 이야기는 로마 황제의 친위대였던 네레우스와 아킬레우스로부터 시작됩니다.

네레우스와 아킬레우스는 도미티아누스 황제의 손녀이자 그리스도인이었던 플라비아 도미틸라를 죽이라는 명령을 받고 파견되었어요. 하지만 두 사람은 모범적인 모습을 보인 도미틸라에게 깊이 감화되어 오히려 그리스도교를 믿게 되지요. 결국 황제의 명령을 거부한 네레우스와 아킬레우스는 도미틸라와 함께 섬으로 추방되었다가 참수형을 받아 순교하고 맙니다.

이 사건은 그리스도교가 공식으로 인정되지 않았을 무렵 로마에서 일어난 일이에요. 그리스도교가 공인된 후 교황 시리키우스는 398년 도미틸라의 지하 무덤에 성인으로 추대된 네레우스와 아킬레우스를 기념하는 성당(바실리카)을 세웠지요.

도미틸라 카타콤의 성 네레우스와 성 아킬레우스의 바실리카
1925년에 발굴된 도미틸라 카타콤 내에 있는 바실리카다. 바실리카란 고대 로마의 공공 건축에 사용된 큰 홀 형식이나 그 건물을 말한다. 그리스도교의 초기 성당은 흔히 바실리카 양식을 따랐다.

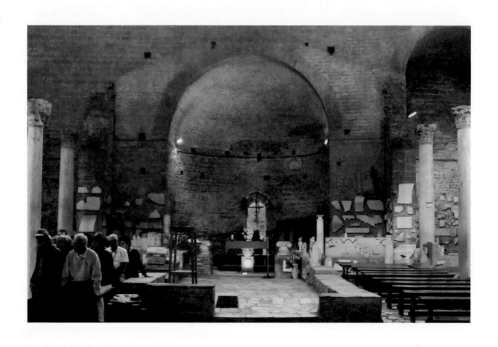

로마에는 도미틸라의 카타 콤 외에도 약 40여 개의 카타 콤이 있습니다. 성 네레우스 와 성 아킬레우스의 유해가 묻힌 곳 주변에 순교자들의 묘지가 차츰 들어서기 시작 했던 것이지요. 그리스도교가 공식으로 인정된 후에도 신 자들은 성인들 곁에 묻히고 싶어 했기 때문에 묘지 수는 점점 많아졌어요.

성모 마리아와 아기 예수
어린 예수를 안고 있는 성모 마리아 그림 가운데 가장 오래된 예다. 그리스도인인 처녀의 무덤 벽화에 어울리도록 처녀의 모범인 성모 마리아가 아기 예수를 안고 있는 모습을 엄숙하게 표현했다.

지하 동굴에는 무덤만 있었던 것이 아니에요. 박해자의 침입을 피해서 예배하던 공간과 거주 공간이 마치 개미집처럼 얽혀 있지요. 따라서 혼자 들어가면 길을 잃을 수도 있답니다. 로마에 있는 카타콤을 모두 연결하면 900km에 이른다고 해요. 특히 성 칼리스토 카타콤은 지하 5층 까지 있다고 하지요.

카타콤 내부에는 구약 성경에 나오는 내용이나 세례 장면이 그려져 있습니다. 프리실라 카타콤에는 그리스도인인 처녀의 무덤에 그려진 벽화가 있어요. 성모 마리아가 아기 예수를 안고 있는 모습이 그려져 있지요.

이외에도 구약 성경 다니엘서 3장에 등장하는 장면을 그린 벽화도 있습니다. 다니엘서 3장에는 다음과 같은 이야기가 담겨 있어요.

신바빌로니아의 왕이었던 네부카드네자르 2세는 바빌론 지방의 두라 평지에 금으로 만든 신상을 세웠습니다. 그러고는 이렇

게 외쳤지요. "누구든지 이 신상에 엎드려 절하지 않으면 즉시 불타는 용광로 속에 던져 넣을 것이다."

이렇게 무시무시한 명령에도 하나님을 섬기는 사드락과 메삭, 아벳느고는 신상에 절

세 소년의 찬미
로마의 프리스킬라 카타콤에 있는 벽화다. 세 소년이 불타는 용광로에 던져진 모습이 그려졌다. 소년들은 천사의 도움으로 무사했으나, 소년들을 불 속에 밀어 넣은 사람들은 뜨거운 불길 때문에 죽었다고 한다.

하지 않았습니다. 하나님이 아닌 왕의 신이었기 때문이지요. 화가 난 왕은 사드락과 메삭, 아벳느고를 용광로에 밀어 넣었습니다. 하지만 놀랍게도 그들의 옷은 타지 않고 머리카락도 그을리지 않았어요. 하나님이 그들을 구원한 것이지요.

초기 그리스도교 미술은 자연을 충실히 모방했던 그리스·로마 미술과는 매우 달랐어요. 극적인 장면 자체를 표현하려 한 것이 아니라 장면이 포함하고 있는 신앙적인 메시지를 전달하려고 했지요. 그래서 불필요한 묘사는 삭제하고 중요한 것만을 단순하고 명확하게 표현했답니다.

다니엘서 3장을 표현한 벽화를 보더라도 용광로나 황금 신상은 그려지지 않았어요. 사드락과 메삭, 아벳느고의 표정은 잘 보이지도 않지요. 하지만 뜨거운 불길에도 하나님을 찬양하는 이들의 신앙심은 확실히 느껴지지 않나요?

여기가 성당일까, 천국일까

313년 로마 제국의 콘스탄티누스 1세는 그리스도교를 하나의 종교로 인정한다는 내용이 담긴 칙령을 공식적으로 발표했습니다. 이것이 바로 밀라노 칙령이에요.

그리스도교는 당시의 예술까지 지배했습니다. 종교를 위한 예술만이 예술로 인정받은 것이지요. 그래서인지 신을 향한 중세의 예술은 치밀함과 엄청난 규모로 사람을 압도합니다. 중세 건축과 회화에는 보는 이의 고개를 절로 숙이게 하는 경건함과 엄숙함이 있지요.

330년에는 콘스탄티누스 1세가 지금의 터키 이스탄불인 비잔티움으로 수도를 옮겨 비잔틴 제국이 탄생했어요. 비잔틴 제국에서는 알렉산더 대왕의 원정으로 탄생한 동방적인 헬레니즘 문화와 페르시아 문화를 기반으로 한 이슬람교, 그리고 아랍의 독창적인 문화가 섞인 비잔틴 양식이 성행했지요.

산아폴리나레 누오보 성당 이탈리아 라벤나에 있는 성당이다. 561년 유스티니아누스 1세 때 정통 로마 가톨릭 교회로 개축되었다. 직사각형 모양의 바실리카와 원기둥 모양의 종탑이 특징이다.

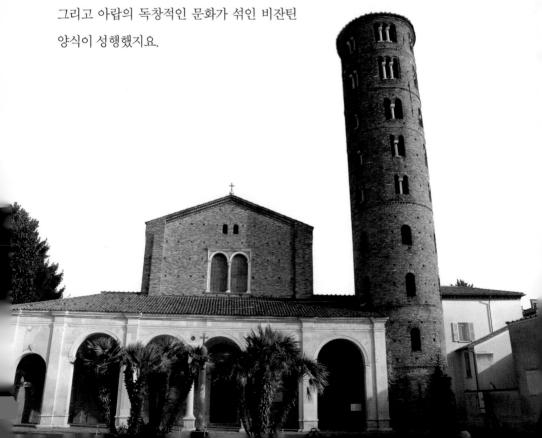

로마의 탄압을 피해 땅속에 숨었던 그리스도인들은 바실리카에서 예배를 올렸고, 이를 개조해 교회를 만들었어요. 초기의 교회 건축물은 나무로 만들어진 바실리카 양식입니다. 바실리카는 커다란 방과 방 옆의 좁고 낮은 복도, 방과 복도 사이에 있는 기둥들로 구성되어 있어요. 방 맨 끝에는 반원형의 공간이 있어 예배자들의 시선을 집중시켰지요.

이후에는 사각형의 바실리카 위에 반원 모양의 천장을 씌운 교회가 나타났습니다. 대표적인 성당이 유스티니아누스 1세 시대에 지어진 아야 소피아(하기야 소피아)예요. 비잔틴 제국은 유스티니아누스 1세 시대에 최대 영토를 이룩했습니다. 유스티니아누스 1세는 게르만 족에 의해 멸망한 서로마 제국의 영토를 되찾아 지중해 지역을 통일하려고 했지요. 유스티니아누스 1세의 거대한 야망과 비잔틴 제국의 영화를 반영하듯 아야 소피아는 비잔틴 건축의 최고 걸작이 되었어요.

아야 소피아
터키 이스탄불에 있는 성당으로 비잔틴 미술의 최고봉이라는 찬사를 받는다. 그리스도교의 대성당으로 지어져 터키 지배 아래 이슬람의 모스크가 되었다가 현재는 박물관으로 쓰이고 있다.

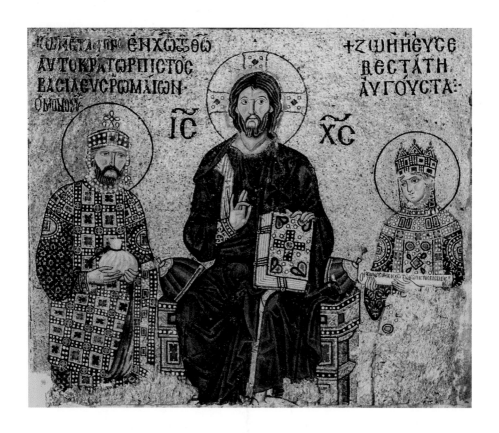

아야 소피아의 돔을 보면 창이 많습니다. 이 창을 통해 빛이 내려와 성당 안에 있으면 마치 천국에 있는 것 같은 느낌을 받는다고 해요. 유스티니아누스 1세는 완공된 아야 소피아를 보고는 크게 흡족해 하며 "솔로몬이여, 내가 당신을 이겼노라!" 하고 소리쳤다고 합니다. 아야 소피아가 솔로몬이 지었던 전설상의 예루살렘 성전보다 더 뛰어나다는 뜻이지요.

아야 소피아 내부로 들어가 볼까요? 우선 화려한 황금 배경을 바탕으로 후광에 둘러싸인 성자들을 묘사한 모자이크기 눈길을 끕니다. 비잔틴 제국 시대에는 작은 대리석이나 돌조각을 붙여서 모자이크화를 만들었어요. 이 방식으로는 부드러운 선이나 풍부한 색채를 표현하기 어려웠지요. 그래서 모자이크가 다소

콘스탄티누스 9세와 조 황후 가운데에 앉아 축복을 내리고 있는 예수 | 11세기 전반경, 유화(모자이크) 아야 소피아 2층 갤러리에 있는 모자이크다. 조 황후는 세 번 결혼했는데, 그때마다 모자이크에 그려진 남편의 얼굴을 바꾸었다고 한다. 지금은 세 번째 남편인 모노마쿠스의 얼굴이 그려져 있다.

아야 소피아 VS 블루 모스크

도보로 5분 거리에 있는 아야 소피아와 블루 모스크는 터키의 이스탄불에 있다. 비잔티움에서 콘스탄티노플, 그리고 이스탄불로 이름을 바꿔 온 이 도시는 동서양의 교차점이었다. 이스탄불 역사 지구는 1985년 유네스코 세계 문화유산으로 지정되었다.

아야 소피아 내부
중앙 홀에는 코란의 문구가 새겨진 커다란 아랍 어 원판이 있다. 반면 회랑과 천장에는 그리스도교를 상징하는 모자이크 작품과 벽화가 있어 두 세력의 충돌을 짐작케 한다.

블루 모스크 내부

사원의 내부가 파란색 타일로 장식되어 있어 블루 모스크라 불린다. 오스만 제국의 제14대 술탄 아흐메드 1세가 1609년에 짓기 시작하

~~616년에 완공했다. 중앙 예배당은 작은 네 개의 돔이 직경 23.5 m의 거대한 중앙 돔을 받치고 있는 형태여서 장대하다.~~

딱딱해 보이기도 해요.

하지만 모자이크가 내뿜는 금빛이 어두운 공간에서는 신비스러운 분위기를 연출합니다. 모자이크에는 성경과 기도서의 이야기를 최대한 간략하게 표현했지요. 인물의 표현이나 거리감, 입체감보다는 성경 이야기를 보여 주는 것이 목표였어요.

아야 소피아는 1453년부터 이슬람 사원으로 사용되었습니다. 오스만 제국의 지배 아래 제단 등이 없어지고, 모자이크 대부분은 회반죽으로 덮여 버렸어요. 내부에는 이슬람 상징물들이 놓였지요. 하지만 현재는 원래의 모습으로 복원되고 있어요.

아야 소피아 근처에는 이슬람 사원인 블루 모스크가 있습니다. 오스만 제국의 제14대 술탄 아흐메드 1세는 아야 소피아를 보고는 매우 감탄해 벌린 입을 다물 수가 없었어요. 그는 아야 소피아를 뛰어넘는 사원을 짓기로 하고 블루 모스크를 건설했다고 합니다. 그 아름다움이 상상이 되나요?

비잔틴 제국 시기에는 성인들의 성화를 작은 목판이나 금속판에 그린 성상화, 즉 이콘(icon)이 유행했습니다. 당시 사람들은 성상화의 마술적인 힘을 믿었어요. '성상에서 눈물이 흘렀다'는 식의 이야기가 퍼지거나 전쟁에 나가는 사람이 성상화를 부적처럼 가지고 가기도 했지요. 성상 숭배가 널리 퍼지자 726년에는 성상 숭배 금지령이 선포되어 모든 성상화가 파괴되기도 했답니다.

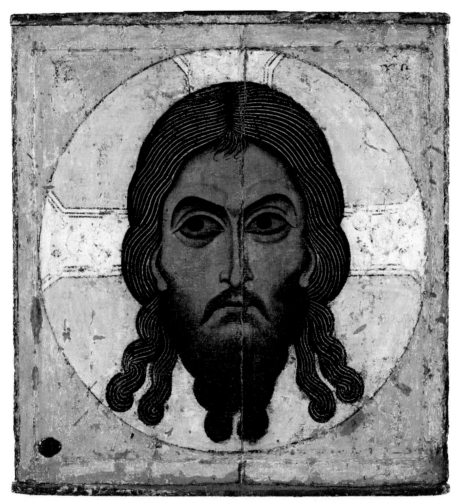

손으로 그리지 않은 예수 그리스도의 상 | 12세기 후반, 목판에 템페라, 77×71cm, 러시아 모스크바 트레티야코프 미술관 소장

이 이콘의 기원은 다음과 같다. 권위 있는 교회사가인 유세비우스의 『교회사』에 의하면 에데사의 왕 아브가르는 사람의 능력으로는 치유할 수 없는 질병 때문에 거의 죽게 되었다. 그는 예수가 자신을 고쳐 주기를 원했다. 예수는 아마포 천에 자신의 얼굴을 문질렀고 천 위에 얼굴이 새겨졌다. 신하가 이 천을 왕에게 가져가 왕이 여기에 입을 맞추니 병이 씻은 듯이 나았다고 한다. 비슷한 예로 십자가의 길에서 성녀 베로니카가 예수의 얼굴을 수건으로 닦아 주었는데, 이 수건에 예수의 얼굴이 나타났다는 이야기도 있다.

튼튼한 아치로 하나님의 집을 짓다

로마네스크 시대에는 순례지를 돌며 참배하는 여행인 성지 순례 여행이 유행했어요. 예수나 성인, 순교자와 관련된 도시 혹은 그리스도교 역사에서 중요한 도시가 주요 순례지였지요.

순례지가 된 도시는 도시 안에다 순례 교회를 짓고, 교회 안에 성물을 보관했습니다. 순례객들은 교회 출입구에 들어서 측면 복도를 지나 교회의 머리에 해당하는 U자형 복도를 돈 다음, 반대편에 있는 측면 복도를 통해 교회 밖으로 나갔어요. 순례길이 교회 안에서도 끊기지 않고 계속되었던 것이지요.

생 세르냉 대성당 역시 성인인 성 세르냉의 유물을 보관한 중요한 교회였습니다. 이 성당은 로마네스크 성당의 전형적인 모습을 보여줘요. 서로마 제국을 멸망시키고 새로운 왕국을 세운 게르만 족은 로마의 미술을 유지하며 로마네스크 양식을 만들어 냈습니다. 로마네스크는 '로마와 같은'이라는 뜻으로, 건축에서 나온 말이에요. 9세기부터 12세기까지 세워진 건축물이 두꺼운 벽과 아치가 있는 로마 시대의 건축물과 비슷했기 때문에 이름 붙은 것이지요. 생 세르냉 대성당뿐만 아니라 피사 대성당도 대표적인 로마네스크 성당입니다. 석조로 만들어진 이 튼튼한 성당들은 꽤 전투적으로 보여요.

생 세르냉 대성당의 천장은 길게 연결된 아치가 터널을 이루

생 세르냉 대성당 단면도
프랑스 툴루즈에 있는 성당이다. 로마네스크 양식을 잘 보여 주는 웅장한 외관과 독특한 형태의 팔각 벽돌 종루가 유명하다. 거대한 규모에 비해 내부는 간소하며 십자형 설계가 특징이다.

는 형태로 되어 있습니다. 이후에 건물의 양쪽에 날개 모양의 공간이 생겨 십자형이 완성되었어요.

십자형이 십자가에서 죽은 예수를 상징하는 것처럼 제단 뒷부분에 있는 반원형 예배실은 예수의 머리를 누이는 공간을 의미합니다. 따라서 이 예배실을 베개라는 뜻의 프랑스 어인 '슈베'라고 불러요.

천장의 특징에 관해 조금 더 알아볼까요? 로마네스크 건축의 천장은 반원형이었습니다. 그런데 석조로 만든 반원형 천장은 빛이 들어오기 힘든 구조였어요. 이를 해결하기 위해 로마네스크 건축가들은 반원형 천장을 교차시켜서 다른 형태의 천장을 만들었답니다. 이 천장은 반원형 천장에 비해 빛이 잘 들어왔지요.

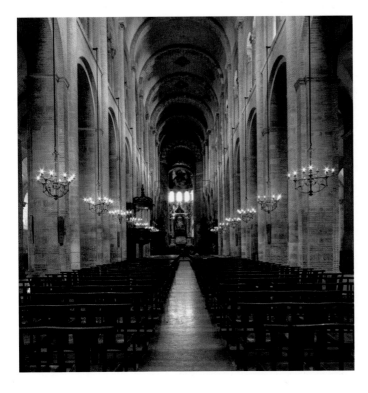

생 세르냉 대성당 내부
천장은 길게 연결된 아치가 터널을 이루는 형태로 구성되어 있다. 나무로 된 평평한 천장에서 돌로 된 움푹한 천장으로 바뀌었다.

반원형 천장과 교차형 천장
무거운 돌로 된 천장이 견고
한 구조를 유지하면서도 채
광할 수 있도록 교차형 천장
이 고안되었다.

이 두 천장 형태는 로마네스크 건축의 가장 큰 특징으로, 건물의 육중한 외관처럼 내부도 단단해 보이게 하는 역할을 했습니다. 이러한 천장 때문에 건물 안에 들어온 사람은 엄숙하고 편안한 느낌을 받을 수 있었지요.

로마네스크 미술의 특징은 건축뿐만 아니라 성당 내부의 프레스코 벽화나 장식 문자 등을 통해서도 파악할 수 있습니다. 이 시기에는 성스러운 인물들의 이야기를 많은 사람에게 알리고 그리스도교를 널리 전파하기 위해 글을 못 읽는 사람들도 내용을 쉽게 파악할 수 있도록 간단하게 그렸어요. 사실적인 표현은 중요하지 않았지요. 또한 가까이 있는 사물을 크게 그린 것이 아니라 작품에서 중요하다고 여겨지는 사물을 크게 그렸답니다.

성 요한 베네딕트회 수도원에 있는 〈돌을 맞는 스테파노〉를 보세요. 성 스테파노는 예수의 열두 제자가 임명한 최초의 집사이자 첫 순교 성인입니다. 그는 예수가 메시아라는 사실을 믿지 않는 유대인들을 비판하다가 그들이 던진 돌에 맞아 순교했어요. 그림을 보면 열린 틈으로 십자가를 든 손이 나오는 게 보이지요? 이 벽화는 스테파노가 죽는 순간 목격한 하나님의 영광을 명확하게 표현했답니다.

돌을 맞는 스테파노
그리스도교 역사상 최초의 순교자인 성 스테파노가 돌에 맞는 장면을 그린 프레스코 벽화다.

러시아 이콘은 무엇일까요?

여러분은 컴퓨터를 사용할 때 어떤 아이콘을 주로 사용하나요? '아이콘 (icon)'이라는 단어는 러시아 성상화를 뜻하는 말인 '이콘'에서 유래했어요. '이콘(icon)'은 벽이나 모자이크, 목판 등에 신성한 인물이나 사건을 그린 그림을 말합니다. 러시아는 그리스도교를 믿던 초기에 신앙의 대상인 예수나 성모 마리아를 형상화하는 것을 꺼렸어요. 10세기 이후 비잔틴 제국에서 동방 정교회를 받아들인 후에는 러시아 미술에서 기존의 금욕적이고 엄격한 느낌이 많이 사라졌지요. 이때 자비로운 인상의 성자가 주인공이고, 황금색을 비롯한 밝은 색상을 띤 성상화가 등장합니다. 또한 모자이크 대신 목판화가 많이 만들어졌고, 그중에서도 성모상이 가장 많이 제작되었지요. 러시아의 각 가정에는 크건 작건 이콘을 모셔 두는 성소가 있었어요. 치유의 이콘, 기적의 이콘 등 종류도 다양했지요. 이콘이 제자리를 벗어나 있으면 불길하고, 이콘 앞에서는 모자를 벗어야 하며, 누울 때는 발을 이콘 쪽으로 향하면 안 되는 등 규칙도 엄격했답니다.

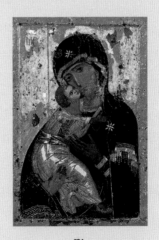

러시아 이콘인 〈블라디미르의 성모〉

2 그리스도교 미술의 종합 |
고딕 미술

고딕 미술은 12세기 중엽부터 수직성을 강조한 성당 건축을 중심으로 발달했어요. 높은 첨탑과 공중 부벽을 특징으로 들 수 있지요. 대표적인 건축물로 샤르트르 대성당, 노트르담 대성당, 쾰른 대성당 등을 꼽을 수 있어요. 고딕 시대의 회화는 문맹자들을 위해 성경의 내용을 표현했습니다. 치마부에의 그림에서는 초기적인 원근법이 등장해요. 조토는 프레스코화를 통해 예수의 생애를 생생하게 그렸지요. 또한 이 시기에는 수직적인 선의 건축물과 이탈리아 시에나파의 서정적인 그림이 서로 영향을 주고받으며 형성된 국제 고딕 양식이 발달했답니다.

- 고딕 양식으로 지어진 성당의 특징은 뾰족하게 솟은 첨탑과 공중 부벽, 화려한 스테인드글라스 등이다.
- 조토는 원근법을 도입해 비잔틴 미술을 극복하고 르네상스를 연 화가로 평가된다.
- 국제 고딕 양식은 북유럽 미술가들과 이탈리아 미술가들이 서로 영향을 주고받으면서 형성되었다.

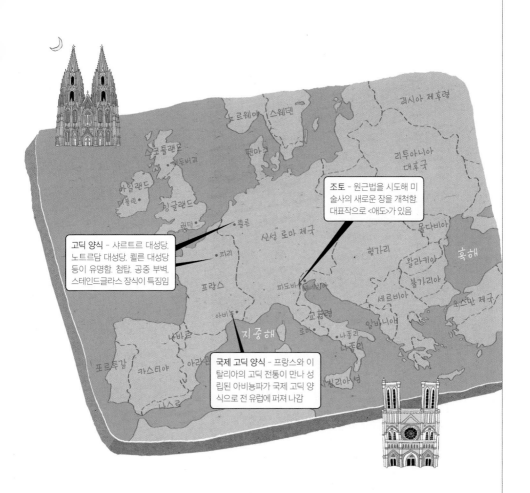

조토 - 원근법을 시도해 미술사의 새로운 장을 개척함. 대표작으로 <애도>가 있음

고딕 양식 - 샤르트르 대성당, 노트르담 대성당, 쾰른 대성당 등이 유명함. 첨탑, 공중 부벽, 스테인드글라스 장식이 특징임

국제 고딕 양식 - 프랑스와 이탈리아의 고딕 전통이 만나 성립된 아비뇽파가 국제 고딕 양식으로 전 유럽에 퍼져 나감

첨탑과 스테인드글라스로 만들어진 천국

12세기 중엽이 되자 그리스도인들의 신앙심은 더 높아졌고, 도시가 발달하면서 시민 계층의 경제력도 향상되었습니다. 이런 분위기 속에서 로마네스크 성당은 자취를 감추고 말아요. 대신 프랑스 북부에서 시작된 고딕 양식이 서유럽 건축을 지배하게 되지요. 고딕 양식은 국가가 기틀을 형성해 분위기가 안정되었을 때 태어나 그리스도교 신앙의 절정을 표현했어요.

로마네스크 양식의 육중하고 절제된 성당에 익숙했던 사람들

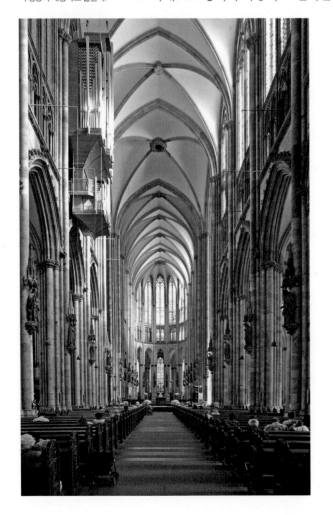

쾰른 대성당의 뾰족한 아치
고딕 건축의 백미는 뾰족한 아치다. 독일에 있는 쾰른 대성당은 에펠 탑이 건축되기 전까지 세계에서 가장 높은 건물이었다. 이 때문에 쾰른 대성당은 수직을 추구한 고딕 성당의 대명사로 불린다.

이, 하늘을 찌를 듯 높이 솟은 고딕 성당에 들어가 금빛으로 빛나는 기둥들을 바라보았다면 어떤 기분이 들었을까요? 이뿐만이 아니라 벽면의 거대한 색유리 창에서 영롱한 원색의 빛들이 쏟아져 들어온다면요? 아마도 보석과 순금, 투명한 유리로 만들어졌다던 찬송가나 설교 속의 천국을 떠올리지 않았을까요?

고딕 성당은 수직으로 높이 솟구친 모양을 하고 있어요. 뾰족한 탑들을 계속 바라보고 있

자면 중세 사람들이 어떻게 저토록 높이 지을 수 있었는지 궁금해지지요. 이렇게 높은 성당을 짓는 것이 가능했던 이유는 활 모양으로 휜 천장과 건물을 외부에서 지탱해 주는 부벽이 있었기 때문이랍니다.

이 시기에는 로마네스크 성당의 반원형 아치 대신, 꼭대기가 뾰족한 아치가 등장했습니다. 이 아치의 구성 재료들을 가파르게 세울수록 천장은 높이 올라갔지요. 하지만 무언가가 이 재료들을 받쳐 주지 않으면 건물은 어느 순간에 와르르 무너져 버리겠지요? 그래서 건물 외부에 성당의 벽을 지탱하는 돌로 된 공중 부벽도 세웠어요. 건물 벽을 두껍게 하는 것보다 부벽을 세우는 것이 건물을 지탱하는 데 더 효과적이라고 합니다. 공중 부벽은 장식 효과도 있어 고딕 건축물에서 많이 볼 수 있답니다.

샤르트르 대성당의 공중 부벽
공중 부벽은 고딕 양식에서 흔히 볼 수 있는 건축 요소다. 건물을 지탱하고 내부 압력을 분산시키는 역할을 한다.

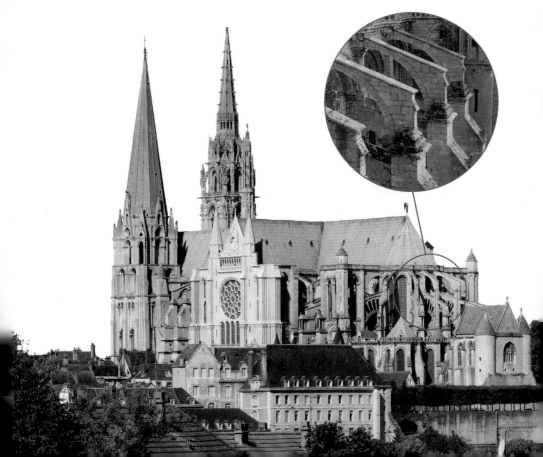

고딕 성당 내부로 들어가면 화려한 색을 뽐내는 스테인드글라스가 눈에 띕니다. 색유리 창인 스테인드글라스는 중세 미술의 걸작이라고 할 수 있어요. 샤르트르 대성당의 스테인드글라스를 감상해 볼까요?

〈노트르담 드 라 벨 베리에르〉는 여러 색의 유리 조각을 H자형 납으로 만든 테두리에 끼워 넣는 형식으로 제작되었어요. 맑은 청색과 강한 붉은색이 장관을 연출하지요. 가운데에는 빛나는 후광을 두른 성모 마리아와 아기 예수가 있네요. 양옆에서는 촛대와 향로를 쥔 천사들이 무릎을 꿇고 성모자를 찬양하고 있고요.

샤르트르 대성당은 대표적인 고딕 양식의 건축물로 수직선을 강조하는 높은 첨탑을 가지고 있습니다. 성당 입구 기둥에는 장식적인 성격을 띠는 고딕 조각품들이 새겨져 있어요. 당시 조각의 가장 중요한 역할은 대성당의 문이나 기둥을 장식하는 것이었답니다.

고딕 초기에 만들어졌던 샤르트르 대성당의 〈왕의 문〉을 보면 돌과 인물이 꼭 붙어 있는 것처럼 보입니다. 인물들이 약간 경직되어 보이기도 하고요. 하지만 이후에 조각된 〈성모의 죽음〉은 어떨까요? 이 작품은 스트라스부르 노트르담 대성당 현관에 조각되어 있습니다. 성모 마리아의 편안한 얼굴과 마리아의 죽음을 슬퍼하는 마리아 막달레나와 사도들의 애통한 감정이 잘 표현되어 있어요.

이처럼 고딕 조각가들은 초기에는 대체로 고전적인 균형에 충실했지만, 후기에 이르러 다양하고 친밀한 주제를 선호했습니다. 이에 따라 비례를 중시하면서도 감정 표현을 극대화했지요.

마리아 막달레나
막달라(막달레나) 지방 출신의 여인이다. 일곱 귀신에게 시달리다가 예수에 의해 고침을 받았다. 예수의 제자가 되어 예수가 십자가에 못 박히는 장면과 부활하는 모습을 보았다. 사후에는 여성과 수공업자의 수호성인이 되었다.

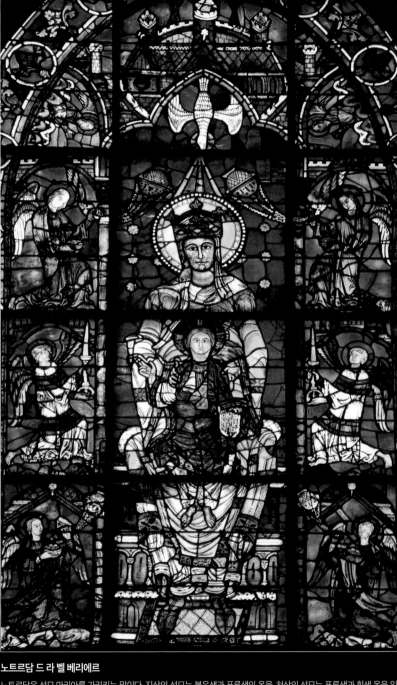

노트르담 드 라 벨 베리에르

노트르담은 성모 마리아를 가리키는 말이다. 지상의 성모는 붉은색과 푸른색의 옷을, 천상의 성모는 푸른색과 흰색 옷을 입고 있는 경우가 많다. 푸른색은 신성을 의미한다. 이 스테인드글라스는 특유의 아름다운 푸른색을 띠고 있어서 '샤르트르 블루'라는 별칭이 있다.

고딕 조각의 변화

고딕 양식으로 지어진 성당은 '돌로 만들어진 성경'이라고 불렸다. 이 말처럼 예수의 수난 등의 종교적인 이야기를 신자들에게 보여 주고자 했다. 따라서 초기 고딕 조각은 보는 이가 주제를 한눈에 알아볼 수 있도록 단순한 표현을 선호했다. 13세기 중반부터 이러한 경향이 변하기 시작했다. 인물을 사실적이면서도 개성 있게 표현하기 시작한 것이다.

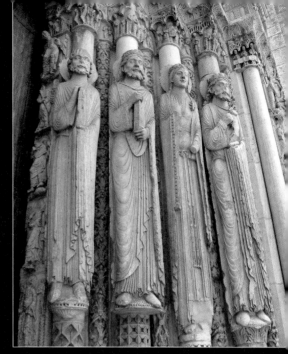

<왕의 문> 오른쪽 벽면의 조각상 | 왼쪽에서 두 번째에 왕관을 쓴 인물은 다윗이고, 그 오른쪽은 다윗의 아내인 밧세바다. 가장 오른쪽 인물은 다윗의 아들인 솔로몬이다. 맨 왼쪽의 인물은 알려지지 않았다. 인물들은 비례에 맞지 않고 기둥처럼 길쭉하게 생겼다.

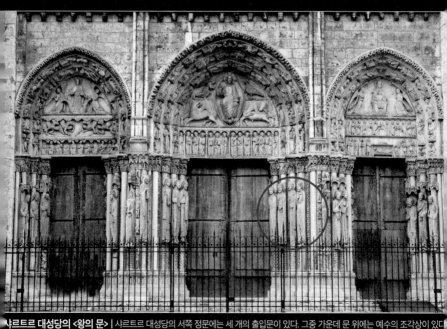

샤르트르 대성당의 <왕의 문> | 샤르트르 대성당의 서쪽 정문에는 세 개의 출입문이 있다. 그중 가운데 문 위에는 예수의 조각상이 있다.
그래서 이 문을 왕의 문이라고 부른다. <왕의 문>은 1145~1150년경에 제작되었고, 오늘날까지 전해지는 가장 오래된 고딕 조각이다.

스트라스부르 노트르담 대성당의 남쪽 문 | 유럽 각지에는 노트르담 성당이 세워져 있는데, 그중 프랑스 파리의 노트르담 대성당이 가장 유명하다. 프랑스와 독일의 경계에 있는 스트라스부르라는 도시는 주인이 여러 번 바뀌었고, 도시 안의 성당은 계속 개축되었다. 대성당 남쪽 문 입구에 있는 <성모의 대관>과 <성모의 죽음>은 성당 안에 있는 천사의 기둥과 함께 중요한 조각으로 꼽힌다.

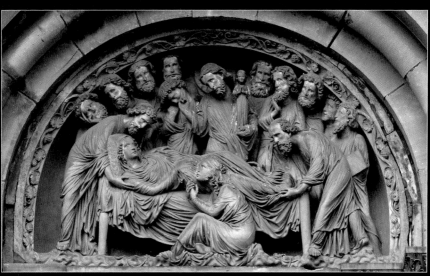

성모의 죽음 | 스트라스부르 노트르담 대성당 남쪽 문 위에 있는 조각이다. 13세기 초에 만들어진 이 작품은 이전의 조각들처럼 좌우 대칭을 염두에 두고 있지만 철저하게 지키지는 않는다. 성모를 바라보는 사도들의 표정은 생동감이 넘치고 슬픔이 배어 있다. 특히 성모의 곁에 앉은 마리아 막달레나의 얼굴과 몸짓에서 고요한 성모의 표정과 대비되는 강렬함이 드러난다. 옷의 주름도 보다 사실적으로 묘사되었다.

실물 같은 조각이 그림에 들어가다

13세기 말이 되자 대성당 건축이 시들해졌어요. 스테인드글라스 대신 채색화가 다시 프랑스 회화의 중심이 되지요. 조각에도 변화가 일어났어요. 이 시기의 조각은 거의 실물과 같은 깊이와 표현을 뽐냈답니다. 이탈리아에서는 조토가 실물과 같은 조각을 회화에 도입해 비잔틴 미술의 전통이 이어지던 이탈리아 회화가 발칵 뒤집혔어요.

이탈리아 출신인 조토 디본도네는 고딕 말기의 화가예요. 원근법을 회화에 도입해 비잔틴 미술을 극복하고 르네상스를 연 화가로 평가받고 있지요. 피렌체 시민이었지만 이름이 널리 알려져 밀라노나 로마 등에서도 주문을 받았어요. 조토는 금융업자인 바르디 가문과 페루치 가문의 후원을 받아 작품 활동을 했고, 상당한 부를 쌓기도 했지요.

조토의 인기가 어느 정도였는지 궁금하다고요? 당대 시인이었던 단테가 자신의 작품인 『신곡』에서 조토를 언급할 정도였답니다.

아, 인간의 영광은 허무한 것이다.
다음 세상이 쇠퇴하지 않는다면
나뭇가지가 푸르른 시절은 잠시뿐이다.

회화에서는 치마부에가 으뜸인 줄 알았는데
어느덧 조토가 명성을 떨치고 있으니

조토 디본도네
(1266?~1337)
이탈리아 화가인 조토는 관념적인 평면 회화를 극복하고, 화면에 입체감과 실제감을 부여했다. 스크로베니 예배당의 프레스코화, 성 프란체스코 성당의 벽화 연작 등이 그의 작품으로 추정된다.

『신곡』
1321년 이탈리아 시인인 단테 알리기에리가 쓴 서사시다. 지옥편, 연옥편, 천국편으로 구성되었다. 각 33편의 시와 한 편의 프롤로그가 합쳐져 총 100편의 시가 수록되어 있다. 단테는 그리스의 철학자, 역대 교황과 황제들, 신화적 존재들을 등장시켜 손에 잡힐 것처럼 생생한 이야기를 만들었다.

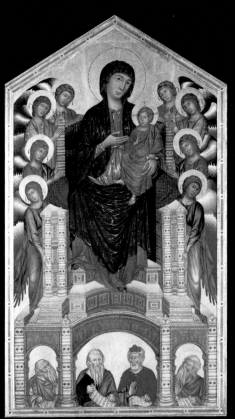

치마부에의 마에스타 VS 조토의 마에스타

성모 마리아의 덕을 기리기 위해 만든 대형 제단화를 마에스타라고 한다. 치마부에는 비잔틴 회화의 전통에 충실하면서도 등장인물의 감정을 함께 표현하고자 노력했다. 반면 조토는 중세 고딕이 저물고 르네상스가 시작되려는 시점에 등장한 화가다. 조토의 그림에는 이전 회화와는 다른 공간감과 깊이감이 담겨 있고, 부피감을 지닌 인물이 등장했다.

<영광의 성모>, 치마부에(이탈리아) | 1270년대 말, 패널에 템페라, 385×223cm, 이탈리아 피렌체 우피치 미술관 소장
아기 예수와 성모 마리아가 그림의 중심이다. 좌우 대칭이며 형식적이고 경직된 형태를 보인다. 옥좌 아래에 그려진 노인은 예언자들로 예레미야, 아브라함, 다윗, 이사야다.

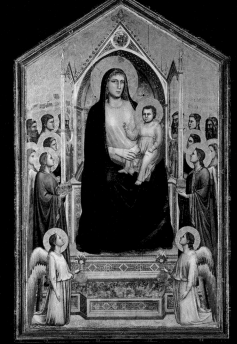

<장엄한 성모>, 조토 디본도네(이탈리아) | 1310년, 패널에 템페라, 325×204cm, 이탈리아 피렌체 우피치 미술관 소장
금빛 배경 위에 성모 마리아를 표현했다. 성모의 옷에 쓰인 암청색은 매우 값진 안료로 성모를 그릴 때만 사용되었다. 이전 시대에 비해 자유롭고 자연스러운 묘사 방식이 돋보인다.

치마부에(1240?~1302?)
이탈리아 피렌체파의 시조
다. 전통에 충실하면서도 회
화에 사실주의를 도입하려
고 노력했다. 근육과 힘줄을
섬세하게 묘사하고, 극적인
감정 표현을 나타내고자 했
다. 또한 공간을 다루면서 원
근법에 관심을 보였다.

치마부에의 이름은 흐려졌구나.

위 구절을 살펴보니, 조토 못지않게 치마부에라는 인물도 궁금해집니다. 치마부에 역시 조토 이전에 화단에서 이름을 떨친 화가예요. 지금부터 치마부에의 〈영광의 성모〉와 조토의 〈장엄한 성모〉를 찬찬히 비교해 볼까요?

우선 치마부에의 〈영광의 성모〉를 감상해 봅시다. 성모 마리아는 검은색의 베일을 쓰고 있고, 황금 잎의 후광으로 둘러싸여 있어요. 천사들의 머리에서도 성스러움을 상징하는 빛이 뿜어져 나오고 있지요. 제단의 아래쪽을 보세요. 아치형 기둥을 통해 미약하게나마 원근법을 시도한 것이 보이나요?

자, 다음은 조토의 〈장엄한 성모〉입니다. 양쪽에 천사를 배치해 침착하면서도 고요한 분위기를 표현하고 있어요. 아기 예수를 안고 있는 성모 마리아 뒤쪽의 벽은 깊이감이 있고, 제단 앞의 계단은 입체감이 있지요.

조토의 다른 작품인 〈애도〉에서도 공간의 깊이를 확인할 수 있습니다. 이 그림은 성모 마리아가 십자가에 못 박혀 죽은 예수를 포옹하고, 주변 사람들이 애도하는 모습을 표현한 작품이에요.

중세의 화가들은 공간에 대해 주의를 기울이지 않았습니다. 이들에게는 중요한 인물들을 다 그려 넣는 것이 중요했어요. 그래서 다양한 크기의 인물들을 한곳에 몰아넣어 그리기도 했답니다. 하지만 〈애도〉를 보세요. 우리에게 등을 보이고 있는 인물들과 팔을 뒤로 뺀 채 슬퍼하고 있는 성 요한 사이에 충분한

공간이 있다는 것을 알 수 있어요. 언덕 위에 있는 작은 나무도
화면에 깊이를 더하고 있지요.

조토가 르네상스를 연 화가로 평가받는 것은 이 때문만은 아
닙니다. 〈애도〉에 나타난 인물들의 자세나 표정을 보세요. 죽은
예수를 안고 절망하는 성모 마리아의 감정이 그대로 느껴지지
않나요? 팔을 뒤로 꺾은 성 요한, 발을 쓰다듬는 마리아 막달레
나는 물론이고, 천사들까지 비통한 표정을 짓고 있습니다.

비잔틴 미술은 인간, 주로 성인의 정신을 드러내기 위해 육체
의 표현을 억제했어요. 반면 조토가 그린 인물들의 정신과 감정

**〈애도〉, 조토 디본도네
(이탈리아)** | 1303~1306
년경, 프레스코, 185 ×
200cm, 이탈리아 파도바
스크로베니 성당 소장
등장인물의 다양한 표정과
몸짓을 통해 슬픔이라는 감
정을 극대화했다. 그뿐만 아
니라 원근법을 토대로 공간
감을 만들어 냈다.

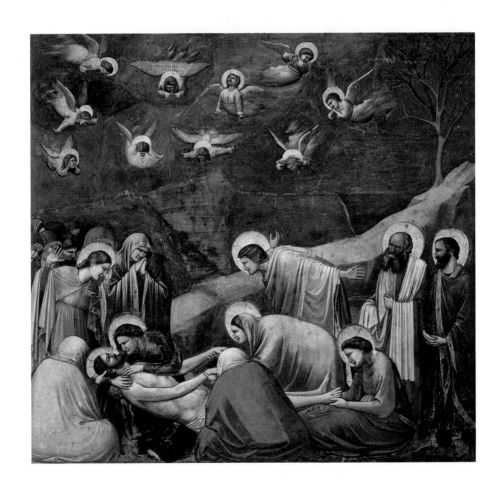

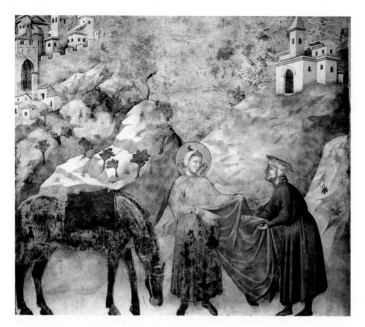

<가난한 기사에게 외투를 주는 성 프란체스코>, 조토 디본도네(이탈리아) | 1296~1300년경, 프레스코, 이탈리아 아시시 성 프란체스코 성당 소장

성 프란체스코가 길을 가다가 가난한 기사를 만나 입고 있던 외투를 벗어 주었다는 일화를 담은 작품이다. 조토는 배경에 있는 산의 윤곽선이 성 프란체스코의 머리에서 모아지도록 그려 그의 머리가 그림의 중심점이 되도록 했다.

은 육체를 통해 훌륭하게 표현되고 있지요.

로마에서 약간 떨어져 있는 아시시에는 성 프란체스코 성당이 있습니다. 이 성당에 조토의 프레스코화 연작이 남아 있어요. 조토의 작품이 아니라는 주장도 있지만, 조토가 많이 관여했다는 견해가 일반적이랍니다.

이 연작은 성 프란체스코의 생애를 그린 28편의 프레스코화입니다. 인물들의 특징을 살리면서 삶의 장소를 배경으로 그려 넣었지요. 이전 미술은 배경을 사실적으로 그리는 데 관심을 기울이지 않았습니다. 하지만 조토는 달랐어요. 이 역시 혁신적인 시도라 할 만하지요?

부드러운 곡선에 이야기를 담다

14세기 회화계에는 두 화파의 대결 구도가 형성되었습니다. 조토가 활동했던 피렌체를 중심으로 한 피렌체파와 시에나를 중심으로 한 시에나파가 치열한 경쟁을 벌였지요. 조토를 본받았던 피렌체파가 형태를 강조해 극적인 감동을 주려 했다면, 시에나파는 그림에 이야기를 담아 온화하면서도 장식적인 그림을 그렸어요.

시에나파의 대표 인물인 이탈리아 화가 시모네 마르티니는 비잔틴 양식을 따르면서도 부드러운 곡선으로 우아함을 표현했습니다. 정교하면서도 치밀한 수법으로 유려한 선과 화려한 색채를 사용했지요. 이는 프랑스 고딕 양식의 특징이기도 해요.

마르티니가 그린 〈수태 고지〉를 보세요. 천사 가브리엘이 갈릴리 지방의 나사렛이라는 작은 마을에서 요셉과 약혼한 마리아에게 '성령으로 말미암아 하나님의 아들을 잉태할 것'이라는 하나님의 말씀을 전하고 있네요. 처녀의 몸으로 잉태한다는 소식에 당황한 마리아는 오른손으로 망토를 잡은 채 몸을 뒤로 젖히고 있습니다. 독특한 모양의 망토를 펄럭이며 내려온 천사 가브

<마에스타>, 두치오 디 부오닌세냐(이탈리아) | 1308~1311년경, 패널에 템페라와 금 채색, 370×450cm(앞면 중앙부), 이탈리아 시에나 오페라 델 두오모 미술관 소장

두치오는 시에나파의 창시자다. 이 작품은 시에나 대성당의 중앙 제단을 장식하기 위해 그린 대형 제단화로 앞면과 뒷면이 있다. 앞면에는 성모자상, 뒷면에는 38개의 성경 이야기를 그렸다. 두치오의 서명이 남아 있는 유일한 작품이다.

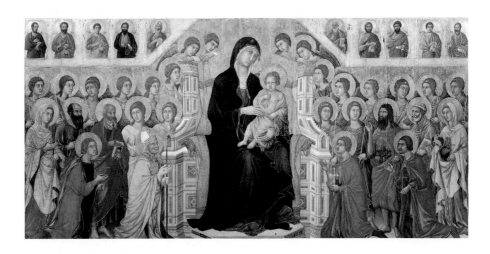

리엘은 평화를 나타내는 올리브 나뭇가지를 마리아에게 바치고 있어요.

〈수태 고지〉의 금빛 배경과 인물들의 부자연스러운 자세는 중세 미술의 특징입니다. 하지만 그림 가운데에 있는 백합꽃이 꽂힌 화병이나 오른쪽 의자에는 원근법이 적용되어 현실감이 들지요. 전체적으로는 인물들의 동작이 지나치게 우아하고 세련되어서, 작품 속 장면이 현실이 아니라 천상에서 일어난 일처럼 느껴집니다. 가느다란 몸 위로 의상이 흘러내리며 그리는 부드러운 곡선을 보면 시에나파가 섬세한 형태를 좋아했다는 것을 알 수 있지요.

〈십자가형〉은 어떨까요? 이 작품을 보면 허리에 투명한 베일

〈수태 고지〉, 시모네 마르티니(이탈리아) | 1333년, 목판에 템페라, 265 × 305cm, 이탈리아 피렌체 우피치 미술관 소장
중심을 이루는 장면은 마르티니가, 양쪽에 있는 두 성자는 마르티니의 처남이자 화가인 리포 멤미가 그렸다고 전해진다. 오랫동안 함께 일한 두 사람은 작품에 같이 서명했다.

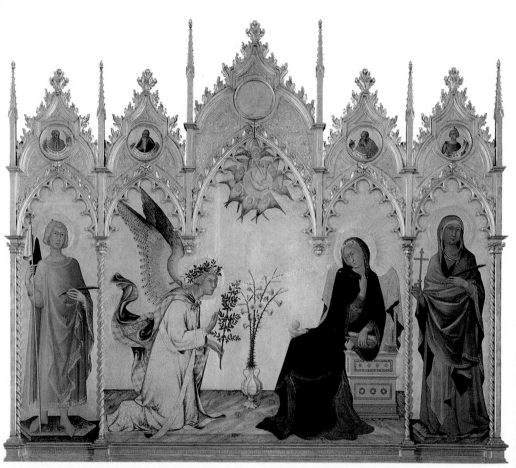

을 두른 예수의 마른 육체가 먼저 눈에 들어옵니다. 창백한 얼굴과 흘러내리는 피를 통해 예수의 고통이 전해져요. 비잔틴 미술의 금빛 배경이지만 입체적으로 표현된 육체와 감정 덕분에 마르티니의 그림은 비잔틴 미술보다 훨씬 현실적으로 다가옵니다.

십자군 원정 후 교황권이 땅에 떨어지자, 프랑스 국왕 필리프 4세는 교황청을 로마에서 프랑스 남부의 아비뇽으로 옮겼어요. 이후 약 70년 동안 아비뇽에는 교황이 불러들인 귀족, 학자, 예술가들이 모여들었지요.

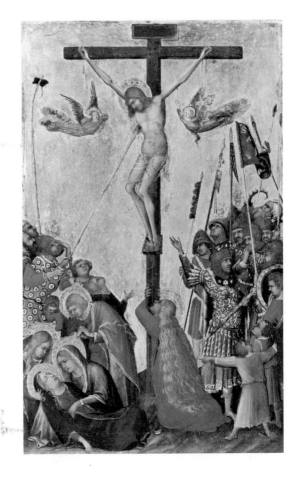

<십자가형>, 시모네 마르티니(이탈리아) | 1333년, 목판에 템페라, 24.4× 15.5cm, 벨기에 안트베르펜 왕립 미술관 소장
두치오와 그의 제자인 마르티니는 시에나파의 전성기를 이끌었다. 마르티니는 기존 회화가 추구했던 절제보다는 우아함과 섬세함을 바탕으로 이 작품을 그렸다.

아비뇽은 유럽 궁정의 모델이 되었어요. 요새처럼 보호된 아비뇽 건물에는 회합과 의식을 위한 방, 그리고 사적인 방이 번갈아 있었지요. 각 방의 특징은 걸린 그림에 의해 결정되었습니다. 아비뇽은 이 과정을 통해 비옥한 문화적 토양을 갖추게 되지요. 여기서 등장한 것이 중세와 르네상스를 연결하는 국제 고딕 양식이에요.

말년의 마르티니 역시 1339년 교황의 소명을 받아 아비뇽으로 가게 됩니다. 이때 프랑스 고딕 양식에 시에나의 부드러운 선과 이야기를 접목해 아비뇽파를 성립하지요.

국제 고딕 양식의 가장 사랑스러운 회화파 – 쾰른파

독일의 쾰른은 중세 시대 때 '북부의 로마'라고 불릴 정도로 유럽 내에서 손꼽히는 도시였다. 쾰른에서 탄생한 쾰른파는 국제 고딕 양식의 독일 회화파다. 쾰른파는 세밀한 필치로 서정적이고 우아한 세계를 창조했다. 특히 뒤러 이전에 가장 위대한 독일 화가로 꼽히는 슈테판 로흐너는 천국의 정원, 영원히 이어질 듯한 부드러운 미소, 천사들의 노래로 특징지을 수 있는 '부드러운 양식'을 사용했다.

<수건을 들고 있는 성녀 베로니카>, 작가 미상 |
1420년경, 목판에 템페라, 78×48cm, 독일 뮌헨 알테 피나코테크 소장
신성한 장면의 연출, 색채의 미묘한 사용, 얼굴의 부드러운 선 등을 통해 이 무명의 대가가 로흐너에게 영향을 미쳤다는 사실을 알 수 있다.

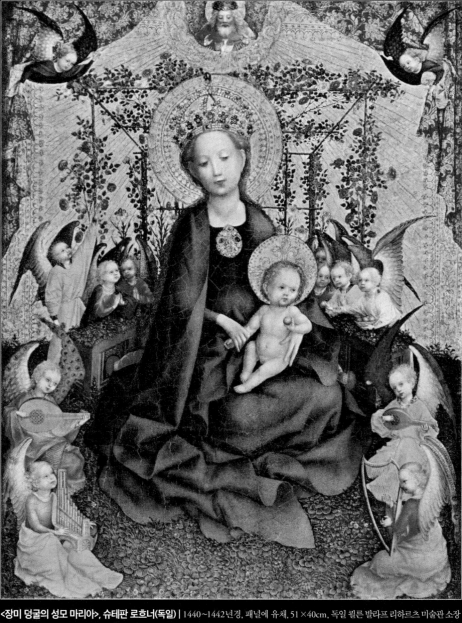

<장미 덩굴의 성모 마리아>, 슈테판 로흐너(독일) | 1440~1442년경, 패널에 유채, 51×40cm, 독일 쾰른 발라프 리하르츠 미술관 소장

왕관과 푸른 옷은 성모 마리아가 하늘의 여왕이라는 것을 상징한다. 붉은 장미는 예수가 곧 피를 흘려 인류의 죄를 씻을 것이라는 사실을 의미한다. 겸손한 마리아는 옥좌가 아닌 풀밭에 앉아 있다. 로흐너는 '겸손한 마리아'라는 주제로 금색 배경과 꽃으로 가득한 정원에 마리아를 우아하게 배치했다.

아비뇽파는 전 유럽에 국제 고딕 양식으로 퍼져 나갔어요. 국제 고딕 양식은 북유럽 미술가들과 이탈리아 미술가들이 서로 영향을 주고받으면서 나온 양식이라고 할 수 있습니다. 이 양식의 그림에서는 귀족들의 화려하고 안락한 생활이 반짝이는 보석과 의복을 통해 섬세하게 표현되었지요.

네덜란드 출신의 랭부르 형제가 그린 『베리 공의 호화로운 기도서』 가운데 1월 장면인 〈베리 공의 신년 축하연〉을 보세요. 이 작품은 기도서에 삽입된 채색 삽화 가운데 하나입니다. 베리 공을 위해 맞춤 제작된 것이지요. 그림 속에서 베리 공은 신년 축제를 벌이고 있네요. 랭부르 형제는 높은 채도의 색을 사용하고 사물을 섬세하게 묘사해 연회의 흥겹고 화려한 분위기를 잘 표현했어요.

이처럼 국제 고딕 양식의 화가들은 자연에 대한 관찰력과 사물에 대한 섬세한 취향을 중시했습니다. 고대의 공식을 그대로 따르기보다는 자연을 보고 스케치로 옮길 수 있어야 한다고 생각했지요. 이로써 유럽은 르네상스를 맞이할 준비를 마쳤어요.

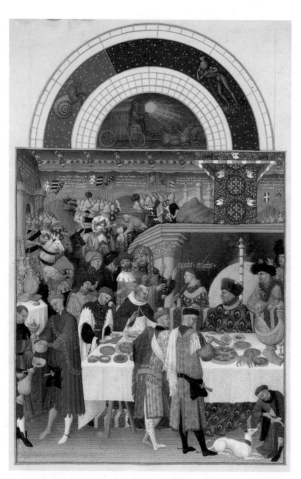

〈베리 공의 신년 축하연〉, 랭부르 형제(네덜란드) | 프랑스 샹티이 콩데 미술관 소장

『베리 공의 호화로운 기도서』에 실린 열두 달 그림 가운데 1월에 해당하는 작품이다. 이 기도서는 월별로 베리 공의 아름다운 성과 호화로운 궁정 생활 및 계절에 맞는 농촌의 모습도 묘사해 귀중한 풍속 자료로 꼽힌다.

샤르트르 대성당의 스테인드글라스에 관해서 더 알아볼까요?

스테인드글라스는 색유리를 이어 붙이거나 유리에 색을 칠해 무늬나 그림을 나타낸 장식용 판유리예요. 고딕 건축 양식이 등장하면서 거대한 스테인드글라스가 초기 성당의 벽화를 대신했지요. 창을 통해 들어오는 빛의 신비하고 감동적인 효과 때문에 교회 건축에 없어서는 안 될 존재입니다. 샤르트르 대성당은 150개의 아름다운 스테인드글라스로 유명해요. 이 스테인드글라스에는 성경의 내용뿐 아니라 시민들의 일상생활도 담겨 있답니다. 미국 작가인 헨리 제임스는 "보는 것만으로도 순간은 영원이 된다."라고 샤르트르 대성당을 예찬했지요. 대성당 내부의 분위기를 황홀하게 만드는 것은 스테인드글라스 창으로 쏟아져 들어오는 색색의 빛들이에요. 그중에서도 샤르트르 대성당 스테인드글라스만의 독특한 푸른 빛깔을 '샤르트르 블루'라고 부른답니다. 특히 장미창을 포함한 북쪽의 스테인드글라스는 푸른 색깔 중심으로 구성되어 있어요. 청아하고 순수한 이 푸른색은 12세기부터 거룩한 색으로 자리매김했지요.

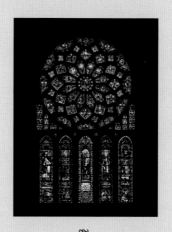

샤르트르 대성당 북쪽 정면의 스테인드글라스

3 르네상스 미술

이탈리아에서는 무역이 발달해 상인 조합인 길드가 활발하게 활동하기 시작했습니다. 무역을 통해 부를 얻은 이탈리아 도시들은 귀족이나 교황의 간섭에서 벗어났어요. 그리스도교를 중심으로 돌아갔던 중세 봉건 사회가 몰락한 것이지요. 이제 사람들의 관심은 신에서 인간으로 바뀌었어요.

이탈리아 사람들은 그리스·로마 시대에 누렸던 인간 중심적인 생활을 되찾고 싶어 했습니다. 이러한 풍조는 미술에도 영향을 끼쳐 르네상스 미술이 탄생하게 되었어요. 이제 미술도 종교적인 주제에서 벗어나 자유롭게 인간과 자연을 표현할 수 있게 된 것이지요.

르네상스 미술은 이탈리아의 피렌체를 중심으로 전개되었습니다. 로마와 베네치아에서 전성기를 맞은 후 유럽 전역에 전파되었지요. 이 시대에는 수학, 기하학, 천문학, 철학, 사학 등 여러 분야에 능통한 사람이 최고의 예술가였어요. 대표적으로 다빈치, 미켈란젤로, 라파엘로를 꼽을 수 있지요. 북유럽에서는 뒤러, 소(小) 한스 홀바인 등이 활약했어요. 르네상스 이전의 예술가는 성당이나 부유한 후원자에게 일정한 돈을 받고, 그들의 취향에 따라 그림을 제작하는 장인에 가까웠습니다. 하지만 르네상스 시대에는 자신의 의지에 따라 자유롭게 작품을 제작할 수 있게 되면서 예술가의 지위가 올라갔지요.

15~16세기경의 세계

1450년 구텐베르크가 금속 활자를 발명함. 성경이 보급됨

1517년 루터가 교황청의 면죄부 판매에 항의하면서 종교 개혁이 시작됨. 가톨릭교회(구교)에 대항해 신교가 생김

영국　신성 로마 제국

프랑스

포르투갈　스페인

오스만 제국

사파비 왕조

무굴 제국

명

조선　일본

1492년 콜럼버스가 서인도 제도에 도착함. 아메리카 대륙이 유럽 사람들의 활동 무대가 됨

1405~1433년 정화가 7차례에 걸쳐 세계를 탐험함. 이 '남해 원정'은 유럽의 신대륙 탐험보다 60년이나 앞섬

1 피렌체의 두 거장 |
보티첼리와 레오나르도 다빈치

르네상스 시대에 이탈리아의 피렌체는 예술의 중심지였습니다. 세계 최초로 은행을 세웠던 메디치가는 예술가들을 후원했어요. 이 때문에 보티첼리, 다빈치 등 굵직한 작가들이 안정적으로 작품 활동을 할 수 있었지요. 보티첼리는 주로 종교와 신화를 작품의 소재로 삼았고, 작품의 이야기에 화려함과 비통함을 골고루 섞어 관람객의 상상력을 자극했어요. 보티첼리의 붓 터치는 봄바람이 부는 것처럼 섬세했지요. 다빈치는 미술과 과학, 해부학 등 여러 분야에 호기심을 가지고 탐구했던 이른바 융합형 천재였습니다. 과학적 발견을 위해 미술가로서의 재능을 사용했고, 예술 작업을 위해 과학적 지식을 이용했지요.

- 르네상스 시기의 대표 건축물로는 피렌체에 있는 산타 마리아 델 피오레 대성당을 들 수 있다.
- 르네상스 사람들은 원근법과 명암법을 이용해 '눈에 보이는 대로' 그림을 그렸다.
- 보티첼리의 <비너스의 탄생>과 <봄>은 신화를 주제로 인간의 아름다움을 표현한 작품이다.
- 다빈치는 스푸마토 기법을 사용해 <모나리자>의 불가사의한 미소를 탄생시켰다.

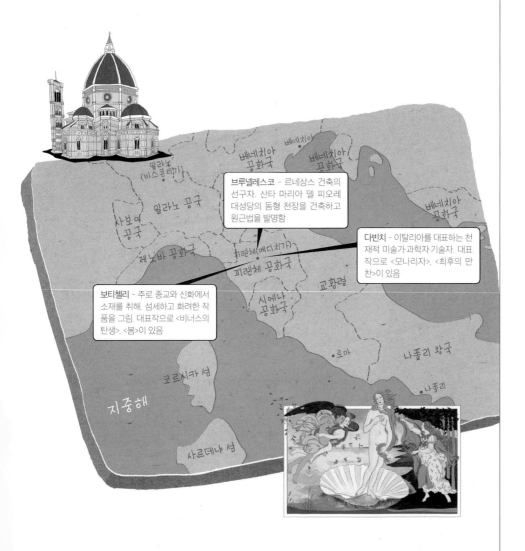

브루넬레스코 - 르네상스 건축의 선구자. 산타 마리아 델 피오레 대성당의 돔형 천장을 건축하고 원근법을 발명함

다빈치 - 이탈리아를 대표하는 천재적 미술가·과학자·기술자. 대표작으로 <모나리자>, <최후의 만찬>이 있음

보티첼리 - 주로 종교와 신화에서 소재를 취해, 섬세하고 화려한 작품을 그림. 대표작으로 <비너스의 탄생>, <봄>이 있음

베네치아 공화국

베네치아

베네치아 공화국

밀라노 (비스콘티가)

사보아 공국

밀라노 공국

제노바 공화국

피렌체 (메디치가)

피렌체 공화국

시에나 공화국

교황령

코르시카 섬

지중해

로마

나폴리 왕국

나폴리

사르데냐 섬

르네상스의 상징이 된 거대한 로마식 돔

'르네상스(Renaissance)'란 15세기에 유럽에 나타난 문화·예술 운동입니다. '다시 태어나다', '다시 부활하다'라는 뜻을 가진 단어지요. 그렇다면 무엇이 부활하는 것일까요? 바로 그리스·로마 문화입니다.

　로마 제국은 이탈리아를 근거지로 삼고 발전했습니다. 이탈리아 사람들은 게르만 족인 고트 족과 반달 족이 로마 제국을 멸망시켜 이탈리아의 영광이 사라졌다고 생각했어요. 그래서 아름

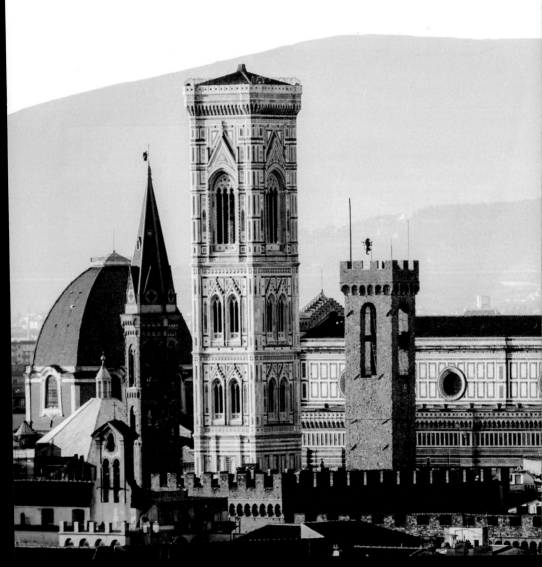

다운 것을 파괴하는 행위를 반달 족의 이름을 따 '반달리즘'이라 부르고, 게르만 족이 유럽 미술을 지배했던 시기는 고트 족의 이름에서 온 '고딕'이라 불렸지요.

건축가 브루넬레스코가 이끌었던 이탈리아 피렌체의 젊은 예술가 집단은 이러한 분위기 속에서 탄생했습니다. 이들은 조토의 혁신에 영감을

산타 마리아 델 피오레 대 성당
'꽃의 성모 마리아'라는 뜻의 이름을 가진 이 성당은 피렌체를 상징하는 건축물이다. 브루넬레스코의 돔형 지붕이 유명하다.

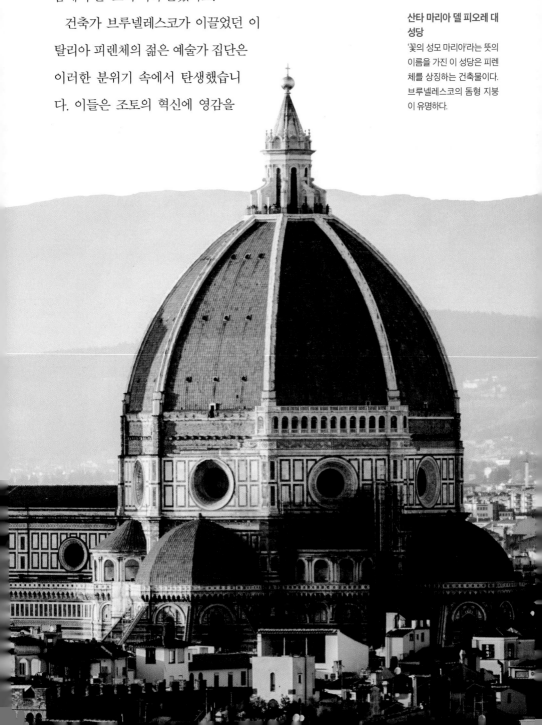

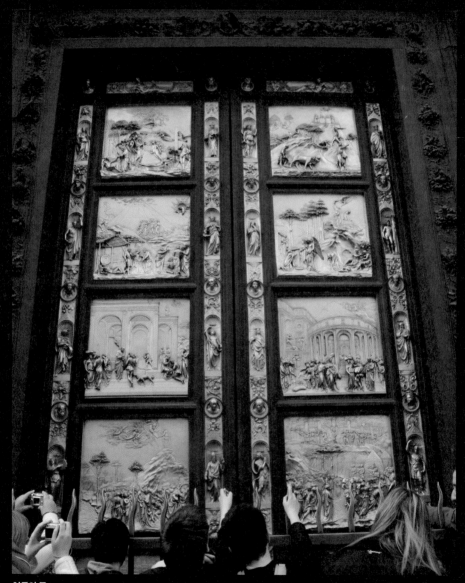

천국의 문
산 조반니 세례당 동쪽에 설치된 청동 문이다. 구약 성경의 내용을 묘사한 10개의 청동 부조로 장식되어 있다. 그 내용은 다음과 같다. 1. 아담과 이브가 에덴에서 쫓겨남 2. 카인이 동생 아벨을 죽임 3. 노아의 만취 4. 아브라함이 이사악(이삭)을 제물로 바침 5. 에사우(에서)와 야곱 6. 요셉이 노예로 팔려 감 7. 모세가 십계명을 받음 8. 예리코(여리고)의 몰락 9. 필리스티아(블레셋)인과의 전투 10. 솔로몬과 시바의 여왕

받아 고대 문화와 예술을 부활시켜 이탈리아의 영광을 되찾고자 했어요. 이 운동이 바로 르네상스랍니다.

이탈리아 출신인 필리포 브루넬레스코는 르네상스 건축의 선구자이자 근대 건축 공학의 아버지라 불립니다. 그는 고딕 양식의 복잡한 구조가 아닌 간결하고 조화로운 양식으로 산타 마리아 델 피오레 대성당의 돔을 건축했어요. 돔형은 그리스·로마 건축물의 고전적인 지붕 형태지요.

르네상스의 대표 건축물인 산타 마리아 델 피오레 대성당은 여러 예술가가 참여해 만들었습니다. 우선 본체는 르네상스 전기의 천재 건축가인 아르놀포 디 캄비오가 설계했고, 종탑은 〈애도〉를 그린 조토의 작품이에요. 대성당 앞 산 조반니 세례당 문은 안드레아 피사노와 로렌초 기베르티 부자의 작품이고요.

기베르티가 제작한 세례당 동쪽 문은 〈천국의 문〉이라고 불려요. 미켈란젤로가 금빛으로 빛나는 이 문을 보고 "천국의 문으로도 손색없다."라고 해서 붙여진 이름이지요. 〈천국의 문〉을 보면 같은 크기의 사각형 틀 안에 각각 독립된 구약 성경 이야기가 묘사되어 있어요.

기베르티가 이 문을 제작하기 전에 피렌체 직물 조합은 북쪽 문을 장식할 사람을 뽑기 위해 브루넬레스코, 도나텔로, 알베르티 등 르네상스의 대가들을 대상으로 설계 경기를 열었습니다. 이 가운데 기베르티와 브루넬레스코의 출품작이 최종에 올랐어요. 두 사람은 공동 제작을 권유받았으나 브루넬레스코는 이를 거절하지요. 결국 기베르티 혼자 작품을 만들게 되었어요. 이 사건을 계기로 브루넬레스코는 조각에서 손을 떼고 고대 로마의 건축을 연구하게 된답니다.

산타 마리아 델 피오레 대성당은 피렌체 중앙에 자리 잡고 있

알베르티(1404~1472) 르네상스 초기에 활동했던 이탈리아의 건축가다. 화가이자 조각가, 시인이기도 했던 그는 여러 방면에서 재능을 보였다. 1450년경부터 죽을 때까지 『건축론』 10권을 집필했다. 알베르티의 건축 설계는 바로크 건축에 영향을 주었다.

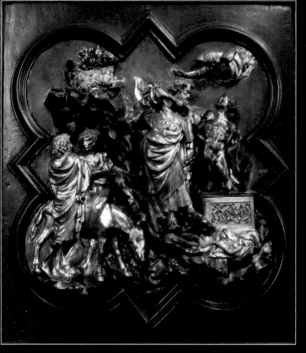

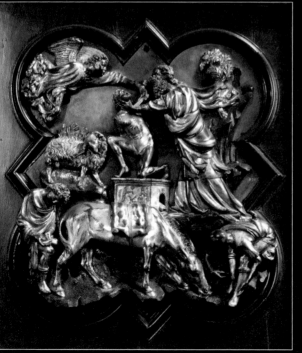

기베르티의 출품작(위)과 브루넬레스코의 출품작(아래)

1401년 산 조반니 세례당의 북쪽 문 제작을 위해 공모전이 열렸다. 북쪽 문은 1336년에 안드레아 피사노가 만든 남쪽 문과 어우러지게 만들어야 했다. 공모전 주제는 아브라함이 아들 이사악(이삭)을 제물로 바치는 장면이었다. 총 일곱 명의 참가자 가운데 기베르티와 브루넬레스코가 최종 심사에 올랐다. 공동 작업을 권유받았으나 브루넬레스코가 거절했다. 그 결과 승리한 기베르티가 예수의 생애를 주제로 총 스물 여덟 장면의 부조를 23년간 만들었다.

습니다. 유럽 대부분은 두오모(duomo)라고 불리는 대성당을 중심으로 도시가 발달했지요. 성당의 입장권을 끊고 들어서면 다음과 같은 공지 사항이 보여요. '수천 개의 계단을 올라가야 하니 심장 질환이 있는 분은 주의하십시오.' 산타 마리아 델 피오레 대성당의 꼭대기까지 오르려면 두 겹의 돔 사이에 놓인 수천 개의 계단을 쉼 없이 올라야 합니다. 고생 끝에 낙이 온다고 하지요? 땀을 줄줄 흘리며 도착한 꼭대기에서 내려다보는 피렌체는 15세기 피렌체의 모습 그대로랍니다. 지금부터 피렌체의 거장들이 어떻게 유럽에 르네상스를 일으켰는지 살펴보도록 해요.

산타 마리아 델 피오레 대성당 돔 내부
팔각형 돔 안쪽은 미켈란젤로의 제자였던 바사리의 천장화 <최후의 심판>과 도나텔로의 스테인드글라스로 장식되어 있다.

<성 삼위일체>, 마사초(이탈리아) | 1424~1428년경, 프레스코, 667×317cm, 이탈리아 피렌체 산타 마리아 노벨라 성당 소장

마사초는 건물을 3차원적 공간에 묘사해 깊이감을 잘 살렸다.

하나님과 예수가 눈앞에서 살아나다

르네상스 사람들은 예술과 학문을 인간 중심으로 재창조하고자 했습니다. 이탈리아 피렌체 미술가들은 중세 시대에 종교로 말미암아 상실했던 인간적인 정서를 회복하고, 자연의 아름다움과 풍요로움을 표현하려고 했어요. 또한 작품에서 공간을 정확하고 객관적으로 묘사하기 위해 브루넬레스코가 고안한 기하학적 원근법을 활용했지요. 그리스 미술가들처럼 미의 규칙을 찾고 과학적인 방법으로 사실을 표현하려 했던 거예요.

여러분은 이미 옆에 있는 친구가 멀리 있는 산보다 더 크게 보인다는 사실을 알고 있습니다. 따라서 친구와 산을 같이 그린다면 친구를 크게 크고 산은 작게 그리겠지요? 이처럼 가까운 데 있는 것은 크게 그리고 멀리 있는 것은 작게 그리는 표현 방법이 원근법이에요.

당시 원근법의 발견은 놀라운 일이었어요. 당연한 사실 아니냐고요? 중세 사람들이 인물을 어떻게 그렸었는지 떠올려 보세요. 가까운 인물이 아

니라 중요한 인물을 크게 그렸었지요? 이런 표현 방식에 익숙한 사람들에게 '눈에 보이는 대로' 그려진 그림은 굉장히 놀라운 것이었답니다.

회화에 원근법을 최초로 도입한 사람은 이탈리아 화가인 마사초입니다. 산타 마리아 노벨라 성당 벽에 그려져 있는 〈성 삼위일체〉를 볼까요? 하나님이 십자가에 매달린 예수를 들어 올리고 있습니다. 성모 마리아와 성 요한은 십자가 아래에 서 있고요. 바깥쪽에서 무릎을 꿇고 앉아 있는 두 사람은 교회를 후원했던 부유한 부부랍니다.

천장 부분을 보세요. 뒤쪽으로 갈수록 점점 작아지며 한 곳으로 빨려 들어가는 것처럼 보이지요? 천장의 대각선들을 아래까지 연장하면 십자가 아래에서 모입니다. 이 대각선들이 모이는 점이 르네상스 시대에 발견한 소실점이에요. 원근법을 사용했던 화가들은 소실점에서 뻗어 나간 대각선에 맞춰 사물의 크기를 결정했지요.

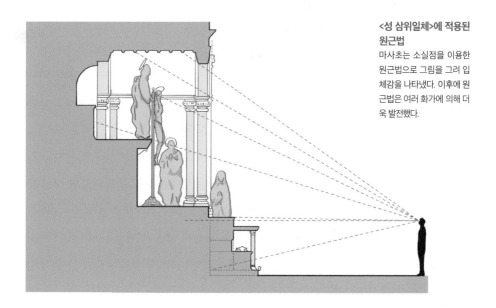

〈성 삼위일체〉에 적용된 원근법
마사초는 소실점을 이용한 원근법으로 그림을 그려 입체감을 나타냈다. 이후에 원근법은 여러 화가에 의해 더욱 발전했다.

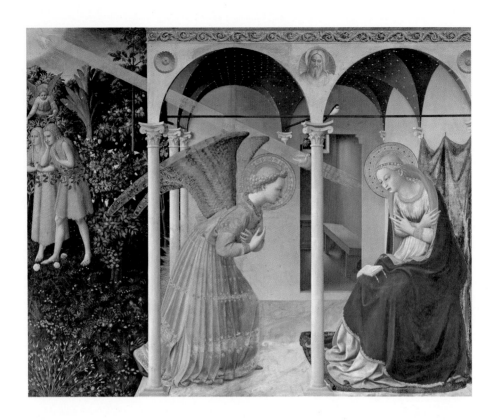

**<수태 고지>, 프라 조반
니 안젤리코(이탈리아) |**
1430~1432년경, 목판에
템페라, 154×194cm, 스페
인 마드리드 프라도 미술
관 소장
풍부한 색채감과 원근법, 그리
고 그 자리에서 지켜본 듯한
생생함이 특징인 작품이다.

마사초는 의도적으로 소실점을 작품 앞에 선 관람객의 눈높이
에 두었습니다. 이 때문에 관람객은 공간이 뒤로 확 트이는 느낌
을 받았지요. 2차원의 그림이 소실점을 이용한 원근법으로 말미
암아 3차원적인 깊이를 갖게 된 거예요. 관람객이 거대한 하나
님과 높이 매달린 예수가 눈앞에서 살아나는 것을 보고 느꼈을
두려움과 존경심이 상상이 되나요?

이탈리아 화가인 프라 조반니 안젤리코도 마사초와 같이 초기
르네상스의 대표 화가였습니다. 안젤리코는 도미니크회 수사(修
士, 청빈·정결·순명을 서약하고 독신으로 수도하는 남자. 수도회에 들
어가 수도 생활을 함)였어요. 자신의 예술적 재능을 예수에게 바쳤
다고 해서 '일 베아토 안젤리코', 즉 '하나님의 사랑을 받는 천사 안

젤리코'라고 불렸지요.

안젤리코의 작품인 〈수태 고지〉를 보세요. 천사 가브리엘이 마리아에게 그녀가 인류의 구세주인 예수를 낳게 될 것이라는 사실을 알려 주고 있습니다. 이 작품을 보니 안젤리코 역시 원근법의 영향을 받았네요. 화면의 왼쪽 뒤편에 낙원에서 쫓겨나는 아담과 이브가 보이나요? 원근법이 적용되어서 가브리엘과 마리아보다 작게 그려졌지요. 높은 천장과 깊이감을 드러내는 회랑도 보이나요?

또한 안젤리코는 기존 프레스코화의 비사실적인 경향에서 벗어나 정확하고 세밀하게 사물을 표현했어요. 정교한 로마식 건물과 정원의 나무와 꽃, 새의 날개를 닮은 천사의 날개, 천사의 옷자락에 나타난 아라베스크 문양을 보면 알 수 있지요. 안젤리코 작품에서 느껴지는 맑고 밝은 기운과 섬세한 양식은 이후 이탈리아 르네상스 회화에 큰 영향을 미쳤답니다.

르네상스 화가들은 사물을 현실감 있게 묘사하기 위해 명암법을 사용하기도 했습니다. 많은 학생이 미술 시간에 그림을 그릴 때 어려워하는 기법이지요. 명암법은 말 그대로 밝고 어두움을 표시하는 기법이에요. 빛과 그림자를 이용해 그림을 그리면 밝은 부분이 앞으로 나와 보이고, 어두운 부분이 뒤로 물러나 보여서 입체감이 살아나지요. 이 입체감은 평면의 도화지에 그려진 사물을 실제처럼 보이게 합니다. 그래서 소묘를 할 때는 이젤에서 한 발자국 뒤로 물러서서 눈을 반쯤 지그시 감고 전체적으로 보면서 입체감을 표현한답니다.

다시 인간의 육체가 말하다 - 도나텔로

15세기 피렌체에 건축에는 브루넬레스코, 회화에
는 마사초가 있었다면 조각 분야에는 도나텔로가
있었다. 도나텔로는 고딕 조각의 전통을 극복하
고 자연 관찰을 토대로 사실적인 조각을 해 르네
상스 조각을 열었다. 도나텔로에 이르러 다시 인
간의 육체가 관람객에게 말을 걸기 시작했다.

<다비드>, 도나텔로(이탈리
아) | 1425~1440년경, 청동,
높이 158.1cm, 이탈리아 피렌
체 바르젤로 국립 미술관 소장
도나텔로의 중기 걸작이다. 다윗
(다비드)이 거인 골리앗을 쓰러뜨
린 후 목을 밟고 있다. 이 작품에
서 보이는 훌륭한 균형미는 고대
조각의 이상을 따른 것이다.

<마리아 막달레나>, 도나텔로(이탈리아) | 1453~1455년, 나무에 금색, 높이 188cm, 이탈
리아 피렌체 오페라 델 두오모 미술관 소장
예수의 제자이자 성녀인 마리아 막달레나를 조각한 작품이다. 마리아 막달레나가 사막에서 참회의
고행을 하는 모습이다. 도나텔로의 후기작으로 비극적인 분위기를 사실적으로 표현했다.

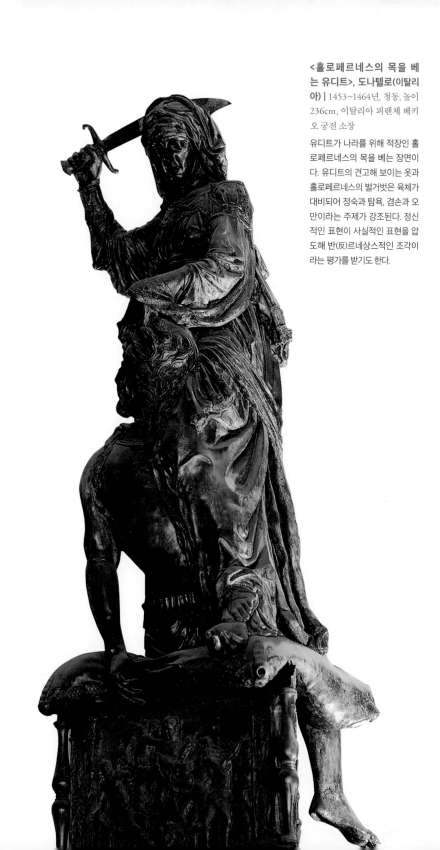

<홀로페르네스의 목을 베는 유디트>, 도나텔로(이탈리아) | 1453~1464년, 청동, 높이 236cm, 이탈리아 피렌체 베키오 궁전 소장

유디트가 나라를 위해 적장인 홀로페르네스의 목을 베는 장면이다. 유디트의 견고해 보이는 옷과 홀로페르네스의 벌거벗은 육체가 대비되어 정숙과 탐욕, 겸손과 오만이라는 주제가 강조된다. 정신적인 표현이 사실적인 표현을 압도해 반(反)르네상스적인 조각이라는 평가를 받기도 한다.

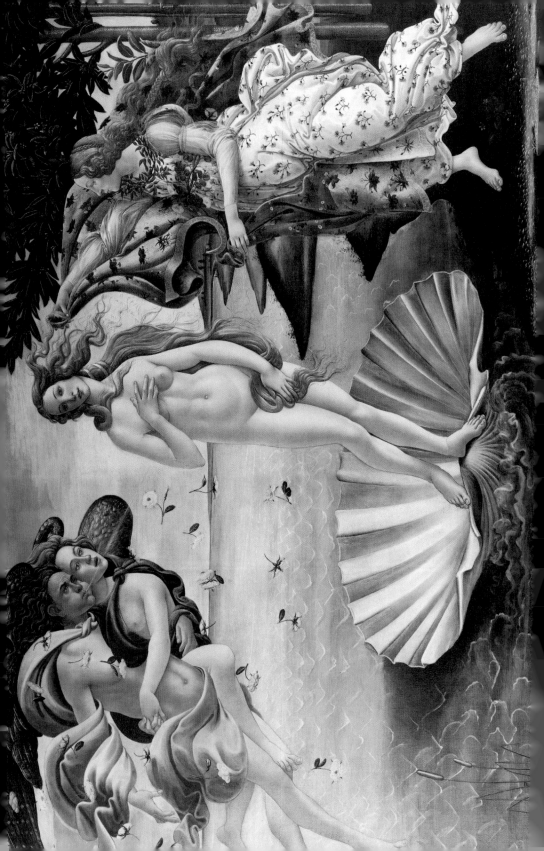

봄바람을 몰고 온 르네상스의 신

<비너스의 탄생>(왼쪽), 산드로 보티첼리(이탈리아) | 1482~1486년경, 캔버스에 템페라, 172.5 × 278.5cm, 이탈리아 피렌체 우피치 미술관 소장

작품에 등장하는 월계수와 오렌지 나무는 피렌체에서 가장 유력하고 영향력이 있는 가문이었던 메디치가의 상징이다. 이를 통해 이 작품이 메디치가 사람의 주문으로 그려졌다는 것을 알 수 있다.

산드로 보티첼리 (1445?~1510)

이탈리아 르네상스 시기를 대표하는 화가다. 부드러운 곡선으로 감상적인 분위기를 드러내는 그림을 주로 그렸다. 사실에 기초하기보다는 양식화된 표현과 장식적인 구도를 주로 사용했다.

이탈리아 화가인 산드로 보티첼리는 메디치가의 후원을 받았습니다. 붓 터치가 섬세하고 선이 부드러우며 장식성이 강한 그림을 그렸지요. 보티첼리의 작품은 화려함과 비통함이 고루 섞여 있어 관람객의 문학적 상상력을 자극해요.

<비너스의 탄생>은 그리스 신화를 바탕으로 한 작품입니다. 하늘의 신 우라노스와 대지의 여신 가이아는 결혼해 많은 자식을 낳았어요. 우라노스는 자신의 자리를 차지할까 봐 자식들을 죽이기 시작했지요. 가이아는 아들 크로노스에게 복수하라고 명령했어요. 크로노스는 낫으로 아버지의 생식기를 잘라 바다에 던졌지요. 그러자 바다에서 하얀 거품이 피어났고 그 거품 속에서 여신이 태어났어요. 이 여신이 바로 아름다움의 여신인 비너스(아프로디테)랍니다.

<비너스의 탄생>에서 비너스는 진주조개 위에 수줍은 표정으로 서 있어요. 화면 왼쪽에 있는 서풍의 신 제피로스는 입으로 바람을 불어 비너스와 조개를 바닷가로 인도하고 있네요. 함께 있는 여신은 새벽의 여신인 오로라랍니다. 해안에서는 계절의 여신인 호라이가 외투를 든 채 장미꽃을 뿌리며 비너스를 맞이합니다. 비너스가 섬에 오르자 여신들이 마중을 나오고, 비너스가 가는 길에는 꽃이 만발했다고 해요.

화면 왼쪽 아래에는 부드러운 솜털을 가진 고랭이풀이 그려져 있어요. 이 풀은 가냘픈 비너스의 육체와 풍성한 머리털을 상징하지요. 호라이 발밑에 있는 아네모네에는 다음과 같은 전설이 전해져요. 전쟁의 신 아레스는 비너스와 사랑에 빠진 미청년 아도니스를 질투해 그를 죽이고 맙니다. 아도

니스가 죽은 자리에서 피어난 꽃이 바로 아네모네예요.

보티첼리가 그리스·로마 신화를 묘사한 이유는 당시의 상황 때문이었어요. 과거 그리스·로마의 위대한 영광을 되찾기를 원했던 지식인들은 고전기의 신화가 심오한 진리를 지니고 있다고 생각했습니다. 아마도 보티첼리는 종교가 아닌 아름다움에 기초한 새로운 예술이 태어나는 것을 바라보며 경건한 마음으로 〈비너스의 탄생〉을 그렸을 거예요. 르네상스 사람들에게는 그리스·로마의 신이 그리스도교의 하나님을 대체하는 새로운 신이었답니다.

부끄러운 듯 나체를 가리는 비너스의 자세는 고대 그리스 비너스 조각의 전형적인 모습이에요. 나체화는 보티첼리가 살았던 15세기에 독자적인 위치를 되찾았지요. 르네상스 미술가들은 고대 문화를 연구하며 인간의 아름다움을 나체에 담아 표현했어요.

아름다움의 신이 봄을 재촉하다

보티첼리의 〈봄〉에서도 비너스가 등장합니다. 붉은 옷자락을 두르고 있는 비너스의 머리 뒤를 자세히 보세요. 아치형의 나무는 비너스가 이 그림의 주인공이라는 사실을 알려 줍니다.

비너스의 머리 위에는 사랑의 전령인 에로스(큐피드)가 떠 있습니다. 화면 왼쪽에는 비너스의 시녀인 삼미신이 서로 손을 잡고 원을 그리고 있어요. 이 삼미신은 각각 순결, 사랑, 아름다움을 상징한답니다. 그 옆에서 칼을 차고 겨울 먹구름을 걷어 내고 있는 남자는 헤르메스(머큐리)예요.

화면 오른쪽을 보면, 대지의 요정 클로리스가 서풍의 신 제피로스에게 붙잡혀 플로라로 변신했어요. 화관을 쓴 플로라는 변

〈봄(프리마베라)〉(오른쪽), 산드로 보티첼리(이탈리아) | 1477~1482년경, 패널에 템페라, 203×315cm, 이탈리아 피렌체 우피치 미술관 소장
이탈리아 시인인 안젤로 폴리치아노의 시「회전 목마의 방」을 나타낸 작품이다. 주제 면에서는 종교화에서 벗어나 고대 신화를 다루었다. 양식 면에서는 르네상스 회화와는 달리 깊이감 없는 얕은 공간에 무게감이 느껴지지 않는 인물들을 그렸다. 귀족적이고 장식미를 강조한 것으로 볼 때 국제 고딕 양식에 가까운 작품이다.

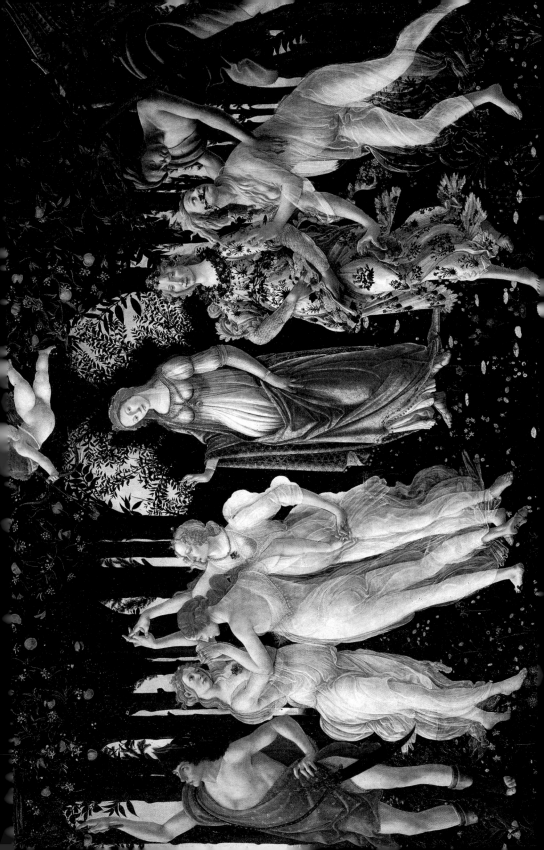

신 전의 클로리스가 입에 문 꽃으로 장식한 드레스를 입고 꽃을 뿌리고 있네요.

그림 속의 인물들은 서로를 전혀 의식하지 않는 것처럼 보입니다. 심지어 바람의 방향도 다르지요. 하지만 모두가 봄이 오는 것을 재촉하며 봄의 정취에 흠뻑 빠진 것처럼 보여요. 이성과 지성, 아름다움이 조화를 이루어 전쟁과 야만을 잠재운다는 이탈리아 르네상스 정신이 잘 나타나 있는 그림이지요.

〈비너스의 탄생〉과 〈봄〉은 피렌체 최고의 미인인 시모네타 베스푸치를 모델로 해서 그린 작품입니다. 재미있는 사실은 이 대작들이 모두 시모네타가 죽은 후에 그려졌다는 점이에요.

보티첼리는 시모네타를 보자마자 사랑에 빠졌고, 피렌체 공국의 지배자인 로렌초 메디치도 그녀의 찬미자였습니다. 로렌초 메디치의 동생이자 시모네타의 연인이었던 줄리아노 메디치는 마상 창 시합에서 우승한 영광을 시모네타에게 바치기도 했어

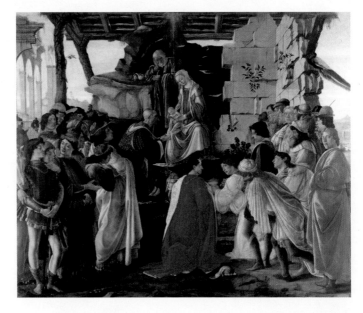

〈동방 박사의 경배〉, 산드로 보티첼리(이탈리아) | 1475년경, 목판에 템페라, 111×134cm, 이탈리아 피렌체 우피치 미술관 소장 예수가 태어나자 동방에서 세 명의 박사가 찾아와 인사하는 장면이다. 이 박사들은 모두 메디치가 사람으로 그려져 있다. 주문자가 메디치가와의 친분을 과시하려고 주문한 작품이기 때문이다. 안정적인 배치와 생생한 색채가 돋보인다.

<시모네타 베스푸치의 초상>, 산드로 보티첼리(이탈리아) | 1476~1480년경, 목판에 템페라, 47.5 × 35cm, 독일 베를린 국립 회화관 소장

시모네타 베스푸치는 15세기 피렌체를 대표하는 미인으로 꼽힌다. 보티첼리는 그녀를 모델로 해 <비너스의 탄생>과 <봄>을 그렸다.

요. 하지만 시모네타는 안타깝게도 22살이라는 젊은 나이에 결핵으로 죽고 맙니다.

시모네타를 마음에 품고 있던 보티첼리는 그림을 통해 그녀를 아름다운 주인공으로 되살려 냈어요. 시모네타가 죽은 지 34년 후 보티첼리는 그녀의 발끝에 묻어 달라는 유언을 남기고 세상을 떠났답니다.

모나리자의 미소에 영혼을 담다

르네상스의 전성기였던 1500년에서 1530년 사이에는 교황권
이 다시 강화되었습니다. 교황이 주도하는 산피에트로 대성당
(성 베드로 대성당)의 대규모 건축 계획에 따라 미켈란젤로와 라
파엘로 등 많은 예술가가 로마로 모여들었어요. 뛰어난 예술가
들이 로마에서 서로 경쟁하면서 자신의 능력을 마음껏 발휘했
지요.

이 시기에 로마는 정치적으로 잠시 약해진 피렌체를 대신해
새로운 예술의 중심지가 되었습니다. 다빈치가 활동했던 밀라노
도 문화적 중심지였지요.

이탈리아의 화가이자 건축가, 조각가였던 레오나르도 다빈치
는 호기심이 생기면 기존의 지식에 의존하지 않고 스스로 실험
해서 해결해야 직성이 풀렸습니다. 30구 이상의 시체를 해부해
서 인체의 비밀을 탐구했고, 곤충과 새들이 나는 것을 분석하기
도 했지요. 그가 남긴 21점의
작품과 10만여 점의 소묘 및
스케치를 보면 얼마나 광범위
한 분야에서 활발하게 활동했
는지 알 수 있어요. 이 끊임없
는 연구가 다빈치 예술의 토대
가 되었지요.

다빈치의 작품 가운데 가장
유명한 〈모나리자〉는 피렌체
의 부호 조콘다의 부인인 엘리
자베타를 그린 초상화입니다.
'모나'는 당시 부인을 호칭하는

레오나르도 다빈치
(1452~1519)
르네상스 시대를 대표하는
천재적 미술가이자 과학자,
기술자, 도시 계획가, 천문학
자다. 다양한 분야에서 탁월
한 재능을 보였고, 각 분야에
크게 공헌했다.

**<비트루비우스의 인간>,
레오나르도 다빈치(이탈
리아)** | 1492년경, 종이에
펜·잉크·은필, 34.3×
24.5cm, 이탈리아 베네치
아 아카데미아 미술관 소장

다빈치는 "인체 비례를 건축
에 사용해야 한다."라고 말한
고대 로마의 건축가 비트루
비우스의 기하학에 큰 관심
을 가지고 인체 비례를 연구
했다. 비트루비우스의 저서
『건축서』에는 "누워서 팔다
리를 뻗은 후 배꼽을 중심으
로 원을 그리면 팔다리의 끝
이 원에 닿는데 이는 정사각
형으로도 된다."라는 구절이
있다. 다빈치는 이 소묘 작품
을 통해 소우주로서의 인체
를 표현했다.

이탈리아 어이고, '리자'는 엘리자베타를 줄여 부른 거예요. 결국
〈모나리자〉는 '리자 부인'이라는 뜻이지요.

당시 초상화는 소수 권력자의 전유물이었습니다. 하지만 〈모
나리자〉는 특이하게도 중산층을 그린 그림이에요. 그렇다면 〈모
나리자〉는 왜 그려진 것일까요? 엑스레이 촬영을 해 본 결과 모
나리자의 옷 아래에서 막 출산한 여인이 입는 속옷이 확인되었
다고 해요. 중산층인 조콘다가 아내의 출산을 축하하기 위해 다

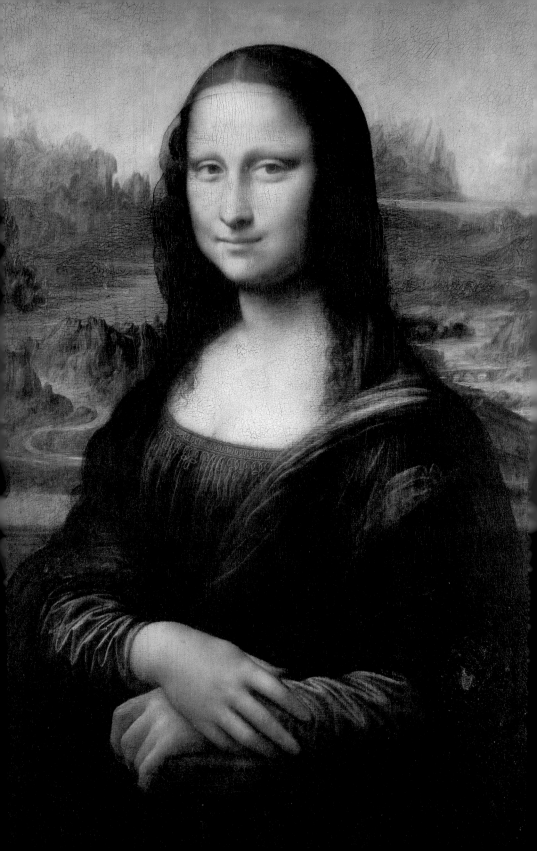

<모나리자>(왼쪽), 레오나르도 다빈치(이탈리아)

| 1503~1506년경, 패널에 유채, 77×53cm, 프랑스 파리 루브르 박물관 소장

4년 동안이나 작업하고도 미완성으로 남은 작품이다. 여인의 표정이 자연스러우면서도 신비롭게 묘사되어 있다. 다빈치는 가까운 곳의 풍경은 붉은색 계열로 명확하게 그린 반면, 먼 곳의 풍경은 푸른 색조로 윤곽선을 희미하게 그려 공간감을 살렸다.

빈치에게 아내의 초상화를 의뢰했을지도 모르지요.

작품 속 여인은 눈썹이 없는 것으로 유명합니다. 중세 말부터 넓은 이마가 유행이어서 눈썹을 밀었기 때문이라는 의견도 있고, 미완성 작품이라 그렇다는 의견도 있어요. 현재는 잦은 복원 과정을 거치면서 눈썹이 지워졌다는 의견이 정설로 받아들여지고 있지요.

모나리자를 무엇보다 돋보이게 하는 것은 그녀의 신비로운 미소입니다. 우리를 미소로 맞이하는 모나리자는 무슨 생각을 하고 있는 것일까요? 웃고 있는데 슬퍼 보이기도 합니다. 삐딱하게 보면 우리를 비웃는 것 같기도 하지요.

이 불가사의한 미소는 연기처럼 사라진다는 뜻의 '스푸마토' 기법 때문에 나타난 거예요. 이는 하나의 형태가 다른 형태와 자연스럽게 뒤섞여 들어가도록 윤곽선을 희미하게 하고 색채를 부드럽게 하는 기법을 말합니다. 다빈치는 경계를 붓으로 엷게 여러 번 문질러서 물체의 윤곽을 뿌옇게 처리했어요.

윤곽선이 뚜렷한 기존 회화 속 인물들은 생기가 없고 나무토막처럼 딱딱해 보였습니다. 이 문제를 해결하기 위해 다빈치는 스푸마토 기법을 발명해 낸 거예요.

보티첼리 작품의 인물들 역시 윤곽선이 너무 뚜렷해, 아름답지만 딱딱한 조각상처럼 느껴지지요. 이와 비교하면 다빈치의 모나리자는 숨을 쉬고 묘한 미소를 짓는 진짜 인간 같지 않나요? 다빈치는 인간과 자연을 끈질기게 관찰했고, 그 결과 그림 속에 생명을 불어넣을 수 있게 되었지요.

지금도 프랑스 루브르 박물관에는 <모나리자>의 미소를 보기 위해 많은 사람이 몰립니다. 심지어 박물관 입구에는 시간이 없어 <모나리자>를 바로 보려고 하는 사람들을 위해 화살표 안내

인물이 어둠의 베일 속에서 서서히 떠오르다 – 다빈치의 스푸마토 기법

윤곽선이 흐린데도 형태가 배경에 잠기지 않는다. 오히려 생명력은 한층 더 살아난다. 이것이 스푸마토 기법으로 그린 그림의 묘미다. 다빈치는 스푸마토 기법을 통해 명료한 선을 바탕으로 한 피렌체의 회화에서 벗어나 독자적인 작품 세계를 열었다.

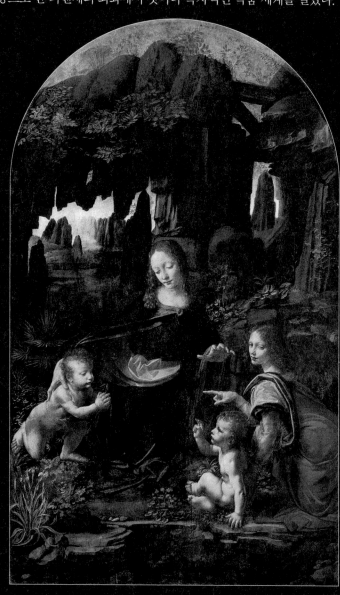

<암굴의 성모>, 레오나르도 다빈치(이탈리아) | 1483~1486년경, 캔버스에 유채, 199×122cm, 프랑스 파리 루브르 박물관 소장

이집트로 피난하던 성가족이 세례 요한을 만나는 장면이다. 성모 마리아와 세례 요한, 그리고 천사와 예수가 전형적인 피라미드 구도를 형성하고 있다. 스푸마토 기법이 동굴 속의 어둠과 습기와 어우러져 효과를 발휘하고 있다.

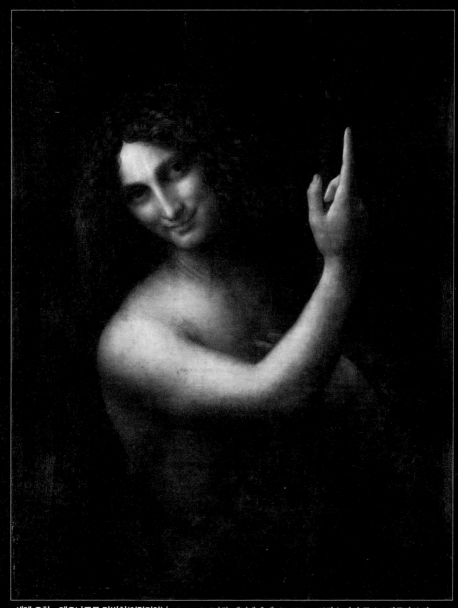

<세례 요한>, 레오나르도 다빈치(이탈리아) | 1513~1516년경, 패널에 유채, 69×57cm, 프랑스 파리 루브르 박물관 소장

다빈치의 마지막 걸작이자 스푸마토 기법을 극대화한 작품이다. 세례 요한은 십자가를 쥔 왼손을 가슴에 대고 오른손 검지를 위로 치켜들고 있다. 세례 요한의 표정은 모호하면서도 신비롭다. 뚜렷한 선이 전혀 보이지 않는 검은 배경에서 세례 요한이 슬그머니 떠오른 것처럼 보인다.

까지 되어 있답니다. 〈모나리자〉는 도난 사건이 일어난 이후 설치된 방탄유리 안에서 조용히 웃고 있지요.

〈모나리자〉 도난 사건의 범인은 루브르 박물관에서 유리공으로 일했던 빈센초 페루자라는 이탈리아 사람이었어요. 이 희대의 도난품은 범인의 침대 밑에 오랫동안 보관되어 있었다고 합니다. 빈센초 페루자는 이탈리아의 그림을 이탈리아에 돌려주기 위해 범행을 저질렀다고 주장해서 순식간에 국가적인 영웅으로 떠올랐어요. 그래서였을까요? 〈모나리자〉는 바로 프랑스로 옮겨지지 않고 이탈리아에서 순회 전시를 한 후에 제자리로 돌아갔답니다. 이 사건으로 〈모나리자〉는 더욱 유명해졌지요.

방탄유리 안에서 웃고 있는 모나리자

<모나리자>는 500년간 온갖 시련을 당했다. 빈센초 페루자 사건 이후에도 정신 이상자가 뿌린 산을 맞았고, 칼로 베이기도 했다. 결국 루브르 박물관은 방탄유리를 씌워 <모나리자>를 보호하기로 했다.

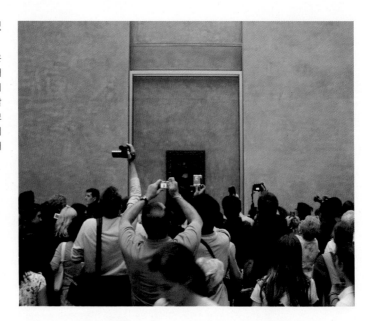

"주여, 그 사람이 누구입니까?"

잠시 성경 속으로 들어가 볼까요? 예수는 고난을 받기 전에 제자들과 함께하는 만찬을 열었습니다. 예수는 빵을 제자들에게 떼어 주며 "이는 너희를 위한 내 몸이다."라고 말했어요. 만찬이 끝난 후에는 잔을 들며 "이 잔의 포도주는 내 피다. 너희는 이를 마실 때마다 나를 기억하며 행하라."라고 말했지요.

이어서 예수는 "그러나 보라. 너희 가운데 한 사람이 나를 팔아넘길 것이다."라고 말했어요. 이 청천벽력 같은 선언에 제자들은 놀라 물었습니다. "주여, 그 사람이 누구입니까?"

다빈치는 〈최후의 만찬〉에 배신자를 지목하는 이 극적인 장면을 담았습니다. 작품 속 제자들은 자신의 사랑을 예수에게 호소하거나 배신자가 누구일지에 관해 심각하게 논의하고 있어요. 예수를 가운데에 두고 화면 왼쪽을 보면, 성격이 급한 베드로가 요한에게 달려가고 있습니다. 베드로에게 밀쳐진 자가 로마군에게 은화 30냥을 받고 예수가 있는 곳을 알려 준 배신자 유다예요. 유다 혼자 팔을 탁자 위에 올린 채 몸을 기대고 있네요. 그는 오른손으로 은화 30냥이 든 주머니를 꼭 쥐고 있어요. 자기 죽음에 대해 체념한 예수는 평화로운 표정을 짓고 있지만, 유다는 의심과 불안에 차 뒤로 물러서고 있는 것처럼 보입니다.

화면 가장 왼쪽을 보면, 놀라서 양 손가락을 다 편 안드레아가 작은 야고보, 바르톨로메오와 한 무리를 이

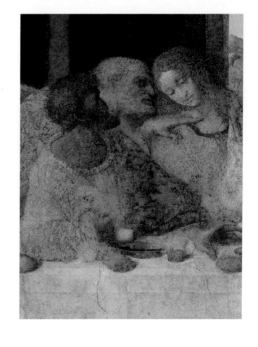

〈최후의 만찬〉 부분(왼쪽부터 유다, 베드로, 요한)
녹색 겉옷을 입은 자가 배신자인 유다다. 유다는 은화 30냥에 예수를 팔았지만, 예수가 죽자 후회하며 자살했다.

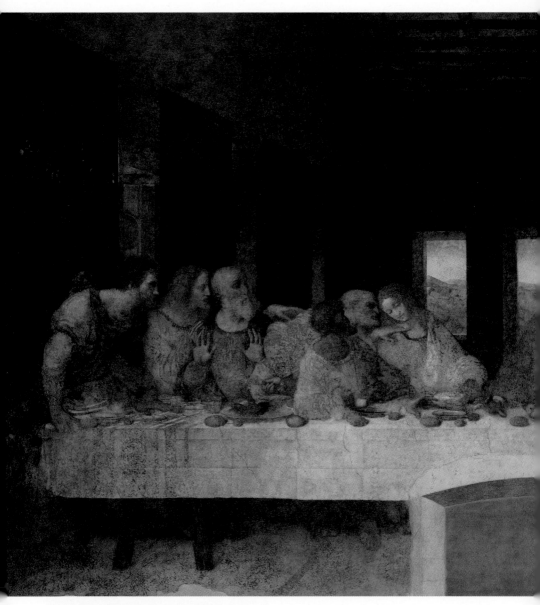

<최후의 만찬>, 레오나르도 다빈치(이탈리아) | 1494~1498년경, 회벽에 유채와 템페라, 460×880cm, 이탈리아 밀라노 산타 마리아 델레 그라치에 성당 소장

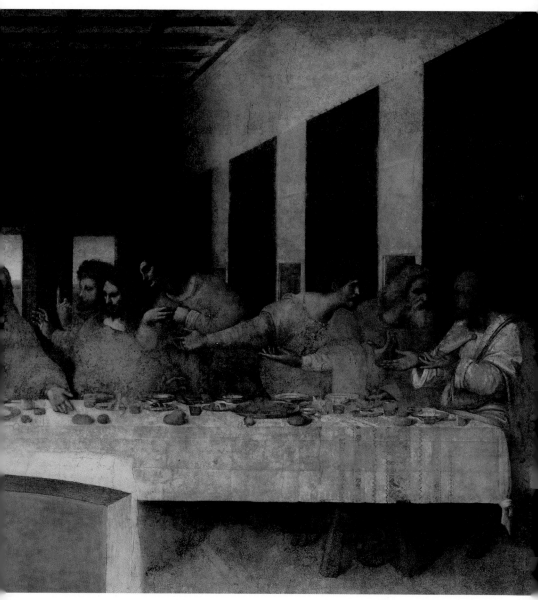

'최후의 만찬'은 다빈치 이전에도 여러 화가가 즐겨 그린 주제다. 그럼에도 다빈치의 작품이 우리에게 친숙하고 많이 기억되는 이유는 여러 기법 때문이다. 우선 다빈치는 배신자 유다를 예수의 건너편에 그리던 기존의 관습을 깨고 다른 제자들과 나란히 배치했다. 제자들은 세 명 씩 한 그룹으로 묶었다. 또한 흔히 예수의 머리 위에 그리던 후광을 없애고, 르네상스 회화의 특징인 원근법을 잘 살려 예수의 머리 위로 소 실점이 모이도록 해 예수에게로 시선을 집중시켰다.

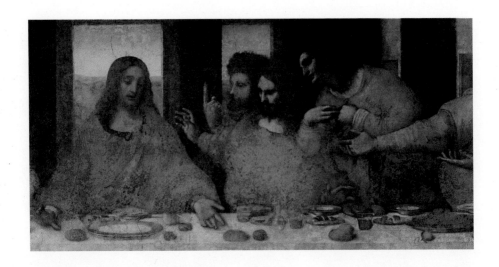

<최후의 만찬> 부분(왼쪽부터 예수, 토마스, 큰 야고보, 필립보)
예수의 오른쪽으로 집게손가락을 든 토마스의 얼굴이 보인다. 그 옆에는 아래를 바라보고 있는 큰 야고보와 두 손을 가슴 근처로 모은 필립보가 있다.

루고 있어요. 화면 오른쪽으로 이동하면, 의심 많은 토마스가 예수의 바로 옆에서 집게손가락을 올리고 있습니다. 화면 가장 오른쪽에 앉아 있는 시몬은 믿을 수 없다는 듯 냉정한 태도를 보이고 있고요.

이처럼 예수의 선언을 들은 제자들의 얼굴과 자세에는 분노, 체념, 고통, 충격 등 다양한 감정이 실감 나게 표현되어 있어요. 다빈치는 이 작품에 '영혼의 감정'을 담은 것이지요.

<최후의 만찬>은 산타 마리아 델레 그라치에 수도원의 식당 벽면에 그려진 벽화예요. 원근법이 적용되어 배경이 인물들 뒤로 깊이 물러나 있는 것처럼 보이지요? 이 때문에 수도원 식당의 홀은 작품 속 홀과 연결된 것처럼 보였습니다. 아마도 식당에서 식사했던 수도사들은 예수의 마지막 식사에 동참한 것 같은 기분이 들었을 거예요.

르네상스 시기에 유화가 발명된 이유는 무엇일까요?

현재 우리가 감상하는 다빈치의 <최후의 만찬>은 심하게 손상된 부분을 현대에 복원한 것입니다. 이탈리아의 복원 전문가인 브람빌라는 21년 만에 <최후의 만찬>의 복원을 마치고 1999년에 일반인에게 공개했어요. '세기의 복원'이라는 평과 안 한 것보다는 낫지만 원본에 비해 초라해졌다는 평이 동시에 나왔지요. <최후의 만찬>은 당대에도 균열이 가거나 막이 떨어져 나가는 등 손상이 있었다고 합니다. 이 작품은 안료에 달걀노른자를 섞은 물감으로 그려진 '템페라화'예요. 템페라 방식으로 그리면 물감을 바른 후 얼마 뒤에 다른 물감을 덧바를 수 있기 때문에 풍부한 색조를 낼 수 있지요. 하지만 물감 건조 시간이 층마다 달라, 두껍게 칠하면 그림에 균열이 생겨 훼손되기 쉬웠어요. 이 문제를 해결하기 위해 르네상스 시기에 유화가 발명되었습니다. '유화'는 기름에 안료를 녹여 만든 물감으로 그린 그림이에요. 유화 물감으로 그림을 그리면 물감 건조 시간을 조절할 수 있고, 질감도 더 효과적으로 표현할 수 있었지요. 게다가 제작 중의 색과 마른 뒤의 색이 같아서 르네상스 화가들이 좀 더 자연스러운 표현을 하는 데 도움을 주었답니다.

복원된 <최후의 만찬>에 그려진 요한의 얼굴

2 "나는 조각가다." |
미켈란젤로

미켈란젤로는 다빈치보다 23살이나 어렸지만, 둘은 서로 선한 경쟁을 하면서 수많은 걸작을 남겼어요. 미켈란젤로는 1508년 교황 율리우스 2세의 주문으로 시스티나 성당의 천장화인 〈천지창조〉를 그렸습니다. 1535년부터는 교황 바오로 3세의 명으로 제단화인 〈최후의 심판〉을 제작했고요. 그는 조수의 도움을 받지 않고 혼자서 작품을 완성하기 위해 노력했답니다. 미켈란젤로는 자신을 조각가라고 부르면서 조각 작업을 "불필요한 부분을 제거하는 과정이다."라고 말했어요. 이렇게 작업한 결과 〈피에타〉, 〈다비드상〉 등 훌륭한 작품을 남길 수 있었지요. 항상 병치레하면서도 작업을 멈추지 않았던 미켈란젤로는 1564년 89세의 나이로 세상을 뜨기 전까지도 〈론다니니의 피에타〉를 제작하고 있었어요. 결국 이 작품은 미완성으로 남았지요.

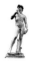

- 미켈란젤로의 <천지창조>는 창세기에 나오는 이야기를 토대로 그린 걸작이다.
- 미켈란젤로는 <최후의 심판>에서 유연한 자세를 취하는 단단한 인간의 육체를 정밀하게 표현했다.
- <피에타>와 <다비드상>은 조각가로 불리기를 바랐던 미켈란젤로의 역량이 제대로 발휘된 작품이다.

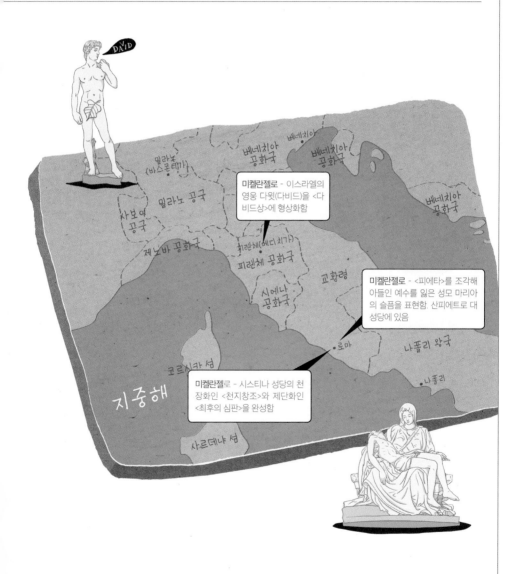

미켈란젤로 - 이스라엘의 영웅 다윗(다비드)을 <다비드상>에 형상화함

미켈란젤로 - <피에타>를 조각해 아들인 예수를 잃은 성모 마리아의 슬픔을 표현함. 산피에트로 대성당에 있음

미켈란젤로 - 시스티나 성당의 천장화인 <천지창조>와 제단화인 <최후의 심판>을 완성함

내 작업장엔 아무도 들어오지 말라!

이탈리아의 조각가이자 화가인 미켈란젤로 부오나로티는 돌 깎는 것을 좋아하는 어린이였어요. 미켈란젤로의 아버지는 미켈란젤로가 은행가나 상인이 되기를 바랐지만, 돌 조각에 대한 미켈란젤로의 열정은 수그러들지 않았지요. 결국 미켈란젤로의 아버지는 열세 살이었던 미켈란젤로의 손을 잡고 도메니코 기를란다요라는 화가의 공방을 찾아갑니다.

미켈란젤로는 이 공방에서 회화의 기초를 철저히 배웠습니다. 하지만 그는 이에 만족하지 않고 공방을 나와 그리스와 로마의 조각 작품들을 연구했어요. 또한 시체를 해부하면서 인체의 비밀을 낱낱이 밝히고자 했지요. 이 덕분에 얼마 있지 않아 미켈란젤로는 인간의 모든 자세를 표현할 수 있게 되었어요.

1508년에 교황 율리우스 2세는 미켈란젤로에게 바티칸 시국에 있는 시스티나 성당의 천장화 작업을 맡겼습니다. 미켈란젤로는 메디치가의 상징인 노란색과 파란색을 활용해 바티칸 시국 근위대의 복장도 디자인했어요. 이 복장은 지금까지 사용된답니다.

미켈란젤로는 회화보다 조각에 뜻이 있었기 때문에 시스티나 성당의 천장화 작업을 피하려고 했지만, 교황의 뜻이 너무 완강해서 받아들일 수밖에 없었어요. 그는 자신이 불러들인 조수들도 다 내보내고는 예배당 안에 혼자 틀어박혀 〈천지창조〉를 그렸답니다.

어느 날 밤, 작업이 잘되고 있는지 궁금했던 교황은 몰래 성당 안으로 들어섰어요. 비계(飛階, 높은 곳에서 작업할 수 있도록 임시

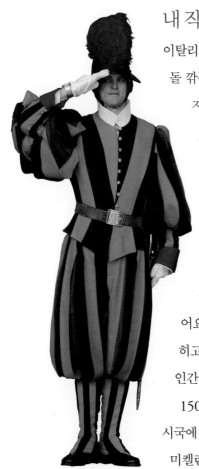

바티칸 시국 근위대
이탈리아 로마 북서부에 있는 바티칸 시국은 국가 최고 책임자가 로마 교황이고, 세계에서 가장 작은 독립국이다. 이곳에서 500년간 교황을 지켜 온 스위스 근위대는 미켈란젤로가 디자인한 화려한 복장을 하고 있다.

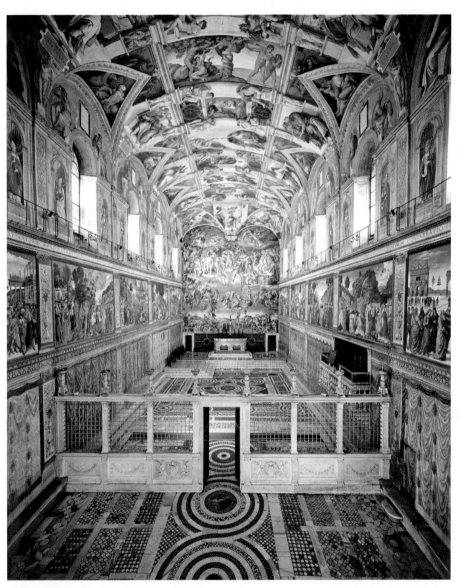

시스티나 성당 내부
바티칸 시국에 있는 성당이다. 내부는 미켈란젤로의 프레스코화인 <천지창조>와 제단화인 <최후의 심판> 등으로 장식되어 있다.

<천지창조>, 미켈란젤로 부오나로티(이탈리아) | 1508~1512년, 프레스코, 높이 20m, 길이 41.2m, 폭 13.2m, 이탈리아 로마 바티칸 시스티나 성당 소장

미켈란젤로의 뛰어난 인물 묘사와 종교 의식이 돋보이는 걸작이다. 길게 9등분한 부분에는 천지창조 장면과 아담과 이브, 노아를, 8개의 삼각 부분에는 구약 성경에 나오는 예수의 선조를, 4개의 모서리에는 이스라엘을 구한 성인들을, 기둥에는 젊은 군상을 그렸다. 성당 입구부터 창세기의 순서와 반대로 <술에 취한 노아>, <대홍수>, <노아의 희생>, <아담과 이브의 원죄와 낙원 추방>, <이브의 창조>, <아담의 창조>, <땅과 물의 분리>, <해와 달의 지구의 창조>, <빛과 어둠의 창조>가 그려져 있다.

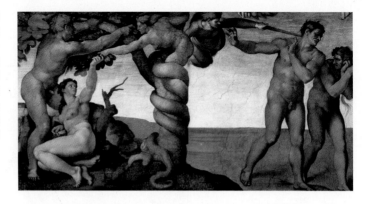

<천지창조> 가운데 <아담과 이브의 원죄와 낙원 추방>
나무를 기준으로 화면 왼쪽은 아담과 이브가 뱀으로부터 선악과를 받고 있는 장면이다. 화면 오른쪽의 천사는 큰 칼을 아담에게 겨누고 있고, 아담과 이브는 에덴동산을 떠나고 있다.

로 설치한 가설물)에 숨어 있던 미켈란젤로는 교황을 내보내기 위해 머리 위로 판자를 던졌지요. 판자를 맞지는 않았지만 깜짝 놀란 교황은 욕을 하면서 돌아섰어요. 후환이 두려웠던 미켈란젤로는 교황의 분노가 가라앉을 때까지 피렌체로 달아나 숨어 있었답니다.

〈천지창조〉는 구약 성경의 창세기에 나오는 내용을 담고 있어요. 천지창조, 인간의 타락, 노아의 방주 이야기에 등장하는 340여 명의 인물들이 표현되어 있어 르네상스 걸작으로 꼽히지요.

천장화 가운데 〈아담의 창조〉는 하나님이 만물을 창조한 뒤 마지막으로 인간 아담을 창조하는 순간을 그린 거예요. 영화 「E.T.」의 포스터 등에서 패러디를 한 작품이지요.

성경에는 "하나님이 아담의 코에 생명의 기운을 불어넣어 그가 숨을 쉬는 생명체가 되었다."라고 기록되어 있습니다. 창조주와 피조물의 상하 관계를 나타내는 장면이지요. 반면 〈아담의 창조〉에서 하나님은 손가락 끝으로 아담에게 생명을 전해 주고 있어요. 위엄에 차 있지만 온화한 눈빛으로 아담을 바라보고 있지요. 아담 역시 하나님을 정면으로 쳐다보며 손가락을 들어 생명을 받아들이고 있어요. 이처럼 르네상스 시대의 인간은 하나님

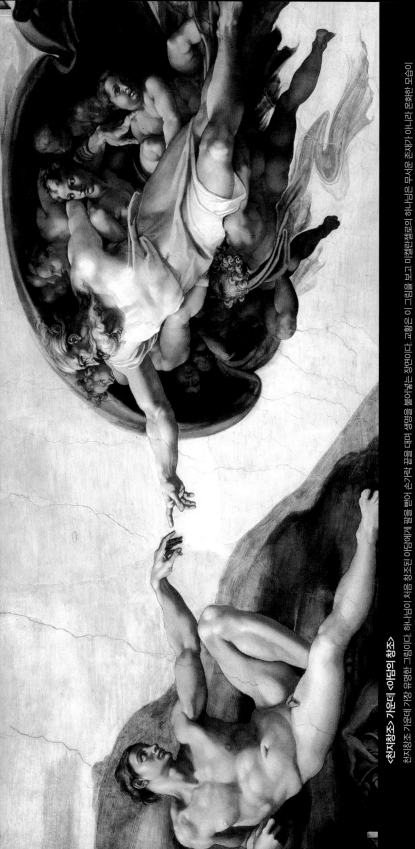

〈천지창조〉 가운데 〈아담의 창조〉

천지창조 가운데 가장 유명한 그림이다. 하나님이 처음 창조된 아담에게 팔을 뻗게 팔을 뻗어 손가락 끝을 대며 생명을 불어넣는 장면이다. 교황은 이 그림을 보고 미켈란젤로가 하나님은 무서운 존재가 아니라 온화한 모습이리라 감탄했다고 한다.

**미켈란젤로 부오나로티
(1475~1564)**
이탈리아 르네상스를 대표
하는 조각가이자 건축가, 화
가다. 캄피돌리오 광장과 산
피에트로 대성당의 돔을 설
계하는 등 건축에서도 두각
을 나타냈다.

앞에서 덜덜 떠는 존재가 아니라 확신에 차 있는 당당한 존재였지요.

〈천지창조〉 속 인물들은 조각처럼 단단한 몸을 뽐내고 있습니다. 이 근육질의 인간들은 따라 하기도 힘든 여러 자세를 운동선수처럼 유연하게 취하고 있어요. 미켈란젤로의 탁월한 인체 표현 능력을 보여주지요. 게다가 이 수많은 인물은 서로 조화를 이루고 있어 보는 이의 감탄을 불러일으킵니다.

미켈란젤로는 젖은 회반죽을 칠하고 그것이 마르기 전에 그 위에 그림을 그리는 프레스코 방식으로 천장화를 그렸어요. 물감을 바르면 바탕에 바로 스며들기 때문에 잘못 그리면 고치기 어려웠지요. 이 때문에 집중력을 가지고 오랜 시간 같은 자세를 유지해야 했어요.

어떤 작품을 그리더라도 한 발짝 뒤로 물러서 작품 전체를 살피는 과정이 필요합니다. 하지만 미켈란젤로는 작업대에서 거대한 천장화를 그려야 했기 때문에 그리는 내내 작품 일부분만 볼 수 있었어요. 작업대가 철거된 후에야 비로소 천장화 전체를 볼 수 있었다고 하지요.

도와주는 조수 한 명 없이 작업대에 누워 힘들게 작업했을 미켈란젤로의 모습을 상상해 보세요. 팔은 점점 저렸을 것이고, 얼굴은 물감으로 범벅이 되었겠지요. 미켈란젤로는 정신적으로나 육체적으로 힘든 이 작업을 약 4년 동안 계속했어요. 항상 고개를 젖히고 그림을 그려 목이 뻣뻣해지는 바람에 사다리에서 내려와 편지를 읽을 때도 고개를 젖히고 읽었다고 합니다.

"누가 안다고 열심히 그리나?" "내가 알지."

여러분은 '미켈란젤로의 동기'란 말을 들어 본 적이 있나요? 어느 날 미켈란젤로는 천장 밑에 세운 작업대에 앉아 고개를 뒤로 젖힌 채 잘 보이지도 않는 어두운 구석에 그림을 그리고 있었습니다. 그때 한 친구가 찾아와 물었어요.

"천장 구석진 곳에 잘 보이지도 않는 사람 하나를 그리려고 그 고생을 하다니 참으로 미련하네. 대충 그리면 되지, 누가 안다고 그리 정성스럽게 그리나?"라고 했지요. 그러자 미켈란젤로는 다음과 같이 대답했어요.

"내가 알지 않는가."

이 대답처럼 누가 보지 않더라도 자신과의 싸움에서 이기려고 하는 사람에게 '미켈란젤로의 동기'를 가졌다고 한답니다.

<최후의 심판> 부분(바르톨로메오 성인)
예수의 열두 제자 가운데 한 사람이다. 오른손에는 단검을 들고, 왼손에는 자신의 벗겨진 살가죽을 들고 있다. 그의 행적에 대한 기록은 거의 남아 있지 않다.

미켈란젤로는 교황 바오로 3세의 주문으로 시스티나 성당 제단 벽에 <최후의 심판>을 그렸어요. 이 작품은 1535년에 시작해서 1541년에 완성되었답니다. 작품을 보면 예수와 성모 마리아가 가운데에 있고, 주위에는 제자와 여러 순교자가 있어요.

예수의 왼쪽 아래를 보면 예수의 열두 제자 가운데 한 사람이었던 바르톨로메오가 있습니다. 그는 포교하다가 껍질이 벗겨지는 고통 속에 순교했기 때문에 이 작품 속에서 자신의 살가죽을 들고 있어요. 일그러진 표정을 한 이 얼굴 가죽은 미켈란젤로 자신의 모습이라고 합니다. 창작의 고통을 순교자의 얼굴에 투영한 것이지요.

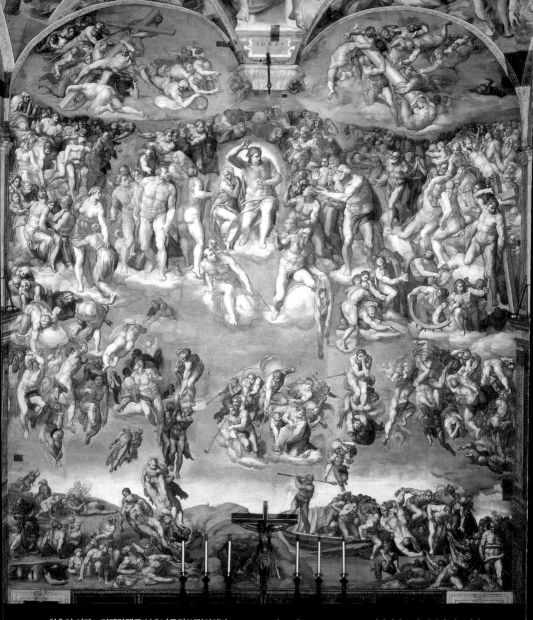

<최후의 심판>, 미켈란젤로 부오나로티(이탈리아) | 1535~1541년, 프레스코, 13.7×12.2m, 이탈리아 로마 바티칸 시스티나 성당 소장

미켈란젤로가 시스티나 성당 제단 위 벽에 그린 프레스코화다. 심판자인 예수를 중심으로 성인들과 천사들, 승천하는 자들, 지옥으로 끌려가는 무리 등 391명의 인간상이 그려져 있다. 단테의 『신곡』에서 빌려온 이미지를 자신의 방식으로 재창조한 작품이다.

한쪽에는 천사들의 도움을 받아 영혼이 천국에 오르는 모습이 그려져 있고, 반대편에는 지옥에 떨어지는 영혼이 보입니다. 당시 사회는 굶주림과 전염병, 부패한 정치인들, 그리고 유럽 각지에서 일어난 종교 분열과 전쟁으로 허덕이고 있었어요. 그래서였을까요? 사회의 부패와 혼란을 심판하려는 듯 예수가 날카롭고 공정한 심판관으로 표현되었지요.

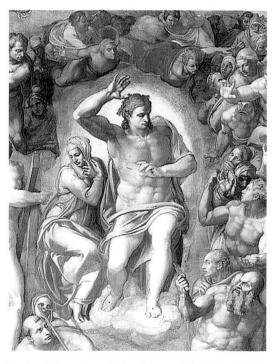

〈최후의 심판〉 부분(예수와 성모 마리아)

예수는 이전까지의 모습과는 달리 수염이 없고 단단한 근육질의 나체로 표현되었다. 성모 마리아는 예수 옆에서 아래를 내려다보며 앉아 있다.

완성된 〈최후의 심판〉을 본 사람들은 비판을 마구 쏟아 냈습니다. 예수가 근육질의 젊은 청년으로 그려졌고 표정 또한 자비롭지 않으며, 천사와 성인이 엄숙하게 묘사되지 않았다는 이유 때문이었지요. 성직자들은 교회에 들어서면 가장 눈에 잘 띄는 제단화 자리에 홀딱 벗은 성인과 천사들이 있는 것이 마음에 들지 않았던 거예요.

사람들의 비난이 심해지자 교황은 미켈란젤로의 제자였던 다니엘레 다 볼테라에게 그림 속 인물들의 중요한 부분을 나뭇잎 모양으로 덧칠해 가리게 했습니다. 그래서 이 작가는 한동안 '기저귀 전문 화가'라는 별명에 시달려야 했지요. 그 후 1980년부터 14년에 걸친 복구 작업이 진행되었어요. 덧칠한 부분을 모두 제거해 〈최후의 심판〉은 원래 모습을 되찾았답니다.

신의 어머니는 인간의 어머니와 다르다

다빈치는 돌가루를 뒤집어쓰고 작업하는 미켈란젤로를 비웃었지만, 미켈란젤로는 자신이 조각가로 불리기를 바랐습니다. 그는 대리석 안에 갇혀 있는 인물을 해방시키는 것이 바로 조각이라고 말했어요. 미켈란젤로는 대리석을 자유롭게 다루면서 사실적인 묘사와 감정 표현의 극치를 보여 주었지요. 대표적인 조각상으로 〈피에타〉와 〈다비드상〉을 꼽을 수 있어요.

'피에타(pieta)'는 '자비를 베푸소서', '예수의 죽음을 애도함', '경건'이라는 뜻입니다. 미켈란젤로의 〈피에타〉는 성모 마리아가 십자가에서 내린 예수를 매장하기 전에 끌어안고 슬퍼하는 모습을 나타낸 작품이에요.

그런데 이 작품을 자세히 살펴보면 무언가 이상한 점이 있습니다. 나이 들어 보이는 예수에 비해 어머니인 성모 마리아가 너무 젊어 보이지 않나요? 미켈란젤로는 이에 대해 다음과 같이 대답했어요. "정숙하고 티 없는 성모 마리아는 젊음을 유지할 수 있지만, 인간으로서 모진 삶을 산 예수는 그럴 수 없다."

성모 마리아가 아들의 죽음에 너무 담담한 것이 아니냐는 질문에는 "신의 어머니는 인간의 어머니와 다르게 운다."라고 대답했어요. 대중의 반응에 흔들리지 않고 자신의 예술적 의도를 관철하고자 하는 미켈란젤로의 의지가 느껴지지 않나요?

하지만 성모 마리아의 표정에서 아들을 잃은 슬픔이 느껴지지 않는 것은 아닙니다. 현실을 벗어난 듯한 성모 마리아의 젊고 아름다운 얼굴은 이 작품에 성스러운 슬픔을 더하고 있어요.

성모 마리아는 큰 돌 위에 오른발을 올리고 앉아 있어 안정적으로 보입니다. 오른손으로는 예수의 상체를 받쳐 들고 왼손을 바깥쪽으로 뻗고 있는데, 이런 자세는 엄숙한 제사를 담당한 사

<피에타>, 미켈란젤로 부오나로티(이탈리아) | 1498~1499년, 대리석, 높이 175cm, 이탈리아 로마 바티칸 산피에트로 대성당 소장

미켈란젤로가 25세 때 프랑스 추기경의 주문으로 제작한 조각이다. 피에타란 '자비를 베푸소서'라는 뜻의 이탈리아 어로 성모 마리아가 죽은 예수를 안고 있는 모습을 표현한 그림이나 조각을 말한다.

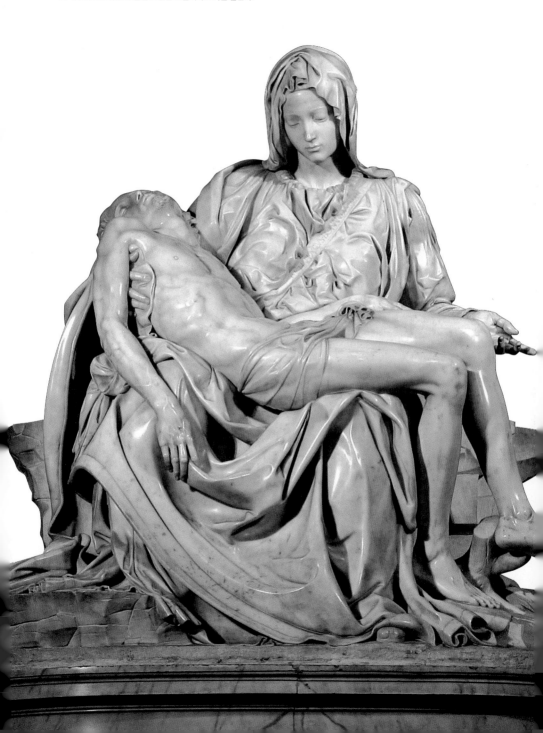

제처럼 보이기도 해요.

　이 작품은 안정된 삼각형 구도에 신체 비례가 정확하며 옷 주름 하나하나까지 정교합니다. 대리석이 화강암보다 무르기는 해도, 미켈란젤로의 작품을 보면 종이를 구겨서 만들어도 이렇게 완벽할 수는 없겠다는 감탄이 절로 나오지요.

　〈피에타〉가 세상에 발표되자 사람들은 젊은 조각가가 이처럼 완벽한 작품을 조각했다는 사실에 혀를 내둘렀습니다. 미켈란젤로는 〈피에타〉가 자신의 작품이라는 사실을 사람들이 믿지 않자 사람들 몰래 성모 마리아의 가슴에 두른 띠 위에 자신의 이름을 새겨 넣었어요. 그래서 〈피에타〉는 미켈란젤로의 이름이 새겨진 유일한 작품이 되었지요. 하지만 미켈란젤로는 뒷날 이 경솔한 행동을 깊이 후회했다고 해요.

거대한 대리석이 꿈틀거리다

미켈란젤로의 다른 걸작으로 〈다비드상〉을 들 수 있습니다. 작품의 모델이 된 다윗(다비드)은 성경에 나오는 인물이에요. 3m나 되는 큰 키와 거대한 몸을 가진 골리앗은 창과 방패로 무장하고 이스라엘에 쳐들어왔습니다. 양 치는 소년이었던 다윗은 홀로 적 앞에 나가 돌멩이 다섯 개로 골리앗의 이마를 겨냥해 쓰러뜨렸어요. 이 때문에 이기기 어려운 싸움에서 지혜로 용감하게 맞서 싸우는 일을 가리켜 '다윗과 골리앗의 싸움'이라고 한답니다.

　〈다비드상〉은 높이가 5m가 넘는 큰 작품입니다. 자세를 보면 몸의 무게를 한 발에 집중하고 다른 한 발은 편안하게 두어서 역동적으로 보여요. 예전 조각들은 인물의 두 다리에 무게가 똑같이 실려 정적으로 보였지요. 앞에서 살펴보았던 〈밀로의 비너스

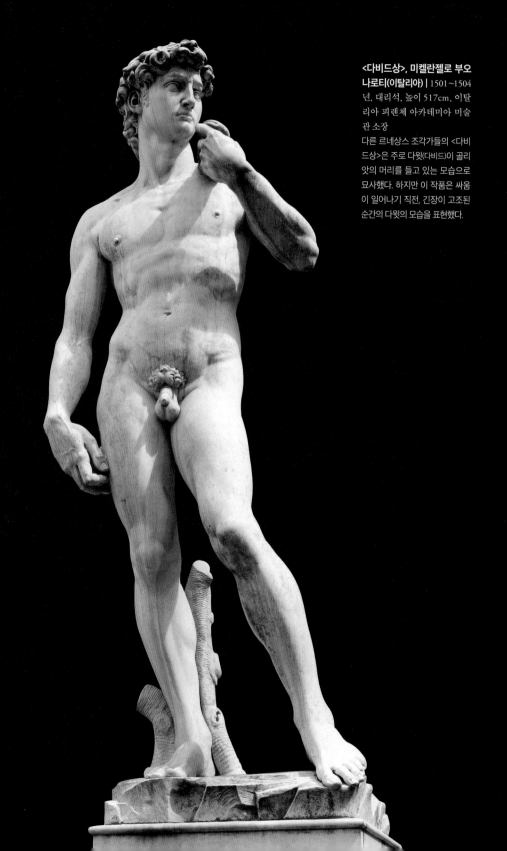

<**다비드상**>, 미켈란젤로 부오나로티(이탈리아) | 1501~1504년, 대리석, 높이 517cm, 이탈리아 피렌체 아카데미아 미술관 소장

다른 르네상스 조각가들의 <다비드상>은 주로 다윗(다비드)이 골리앗의 머리를 들고 있는 모습으로 묘사했다. 하지만 이 작품은 싸움이 일어나기 직전, 긴장이 고조된 순간의 다윗의 모습을 표현했다.

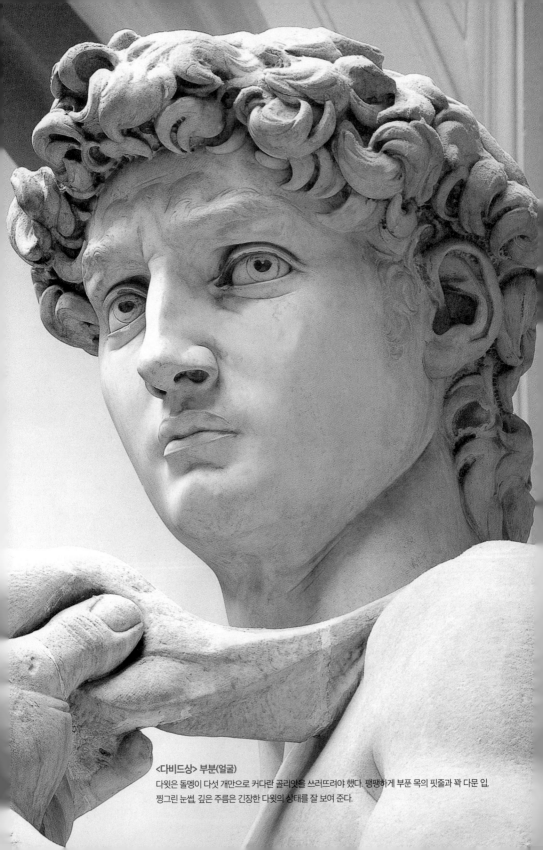

〈다비드상〉 부분(얼굴)
다윗은 돌멩이 다섯 개만으로 커다란 골리앗을 쓰러뜨려야 했다. 팽팽하게 부푼 목의 핏줄과 꽉 다문 입,
찡그린 눈썹, 깊은 주름은 긴장한 다윗의 상태를 잘 보여 준다.

〉(60쪽 참조) 역시 〈다비드상〉의 다
윗과 같은 자세를 하고 있어요.

단호하게 몸을 옆으로 돌린 다윗
의 자세를 통해 닥쳐올 위험을 의연
히 맞는 용기가 엿보입니다. 돌멩
이를 쥐고 있는 손의 힘줄과 골리
앗을 노려보는 매서운 눈초리를 보세
요. 잘못한 것이 없는 우리마저 공연히
긴장하게 만들지요.

미켈란젤로는 〈다비드상〉을 제작하고
얼마 지나지 않아 교황 율리우스 2세의 명으
로 로마에 가야 했습니다. 교황은 미켈란젤로에게
대리석 조각들로 자신의 무덤을 장식하라고 명령했지
요. 미켈란젤로는 이탈리아의 유명한 대리석 산지인 카라라로
달려가 6개월 동안 공들여 재료를 골랐습니다. 아마 미켈란젤로
는 대리석 하나하나에서 자신의 작업으로 해방될 인간의 모습
을 보았을 거예요.

하지만 율리우스 2세는 이 작업에 금방 흥미를 잃어버렸고,
작업 비용도 지급하지 않았어요. 화가 난 미켈란젤로는 피렌체
로 돌아가 버렸고, 교황에게 자신을 원한다면 직접 찾아오라는
무례한 편지를 보냈습니다. 당시 엄청났던 교황의 권력을 생각
하면, 예술가로서 미켈란젤로의 자존심이 어느 정도였는지 짐
작할 수 있겠지요? 피렌체 시의 중재로 로마로 돌아간 미켈란젤
로는 일생의 목표로 생각했던 무덤 장식 작업 대신, 우리가 이미
앞에서 살펴보았던 시스티나 성당의 천장화와 제단화 작업을
해야 했어요.

〈다비드상〉 부분(오른손)
미켈란젤로의 조각 작품 가
운데서도 〈다비드상〉의 다
소 비현실적인 신체 비율은
이례적이다. 머리와 손, 특히
오른손이 유난히 크다. 아래
에서 위를 올려다보았을 때
를 고려해 만들어졌기 때문
이다. 〈다비드상〉은 본래 대
성당 지붕 위에 놓이기로 되
어 있었다.

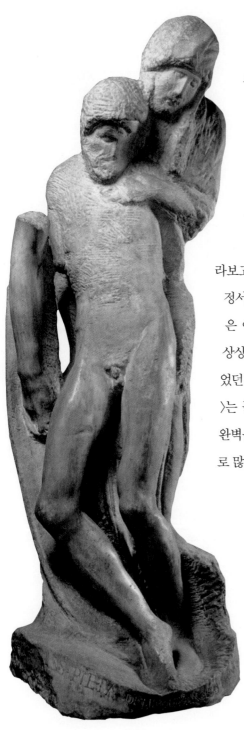

미켈란젤로는 죽기 6일 전까지 〈론다니니의 피에타〉를 조각했고, 이 작품을 자신의 무덤가에 세워 달라는 유언을 남겼어요. 결국 이 작품은 미완성으로 남게 되었지요. 하지만 〈론다니니의 피에타〉는 미켈란젤로가 세상을 떠나기 직전, 많은 것을 내려놓고 모든 표현을 단순화해 만든 작품이라 의미가 있답니다.

불분명한 형태의 성모 마리아와 예수를 바라보고 있으면 육체의 아름다움보다 성모자의 정서에 더 집중하게 됩니다. 성모 마리아가 죽은 아들을 끌어안았을 때 어떤 감정이었는지 상상이 되나요? 미켈란젤로가 젊었을 때 만들었던 〈피에타〉와 비교하면 〈론다니니의 피에타〉는 놀라울 정도로 간결한 작품입니다. 그토록 완벽을 추구했던 고집 센 한 예술가가 이 정도로 많은 것을 포기했던 거예요.

〈론다니니의 피에타〉, 미켈란젤로 부오나로티(이탈리아) | 1564년, 대리석, 높이 195cm, 이탈리아 밀라노 스포르체코 성(城) 내 고미술 박물관 소장
미켈란젤로가 죽기 직전까지 만들었으나 미완성으로 남은 조각이다. 성모 마리아와 예수가 분리되지 않은 한 몸으로 제작되었다. 기존의 피에타상과는 달리 수평이 아닌 수직을 강조한 작품이다.

이탈리아 미술은 독일 작가 괴테에게 어떤 영감을 주었을까요?

독일의 대문호 괴테는 1786년 9월 어느 날, 쓰다 만 『파우스트』 원고를 챙겨 불현듯 이탈리아로 여행을 떠났어요. 당시 이탈리아는 예술가들이 반드시 한 번은 순례해야 할 성지 같은 곳이었습니다. 교황이 거처하고 있어 종교의 중심지기도 했고, 곳곳에 우뚝 서 있는 성과 오래된 건축물, 수많은 유적과 화려한 미술품들은 예술가들에게 많은 영감을 제공했을 거예요. 미켈란젤로 역시 그리스와 로마 조각을 연구했지요. 이탈리아에 도착한 괴테는 고풍스럽고 온화한 이탈리아의 경치를 즐겼습니다. 이탈리아 북부에 있는 항구 도시 베네치아에서 곤돌라를 타기도 하고, 바티칸 시국의 시스티나 성당에서 미켈란젤로의 작품을 감상하면서 예술에 대한 의욕을 불태우기도 하지요. 괴테는 2년 동안 이탈리아 여행을 하면서 편지와 일기를 썼고, 이 글들을 정리한 것이 『이탈리아 기행』이랍니다. 이 책에는 다음과 같은 구절이 있어요.

"그 2년 동안 나는 끊임없이 관찰하고 수집하고 나의 모든 생각을 표현하려고 애썼다. 고대 민족이 자기 나라의 예술을 발전시키기 위해 어떤 방법을 선택했는지 어느 정도는 살펴볼 수 있었다. 그 결과 나는 차츰 전체를 관찰하고 편견 없이 순수하게 예술을 즐길 수 있게 되었다."

요한 티슈바인, 〈캄파냐에서의 괴테〉

3 더 부드럽게, 더 세밀하게 |
라파엘로와 북유럽 르네상스 화가들

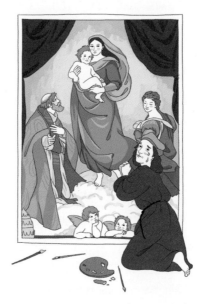

1483년 이탈리아 우르비노에서 태어난 라파엘로는 뛰어난 용모와 사교적인 성격으로 많은 사람의 사랑을 받았습니다. 37세의 젊은 나이에 세상을 떴으나, 살아 있는 동안에는 예술가로서 최고의 영예를 누렸지요. 라파엘로는 다빈치, 미켈란젤로와 함께 르네상스의 3대 거장으로 꼽힙니다. 여러 분야에 관심을 보인 다빈치와 화가이자 조각가였던 미켈란젤로와는 달리 라파엘로는 회화에만 집중해 성모자상과 초상화를 많이 남겼어요. 북유럽에서 일어난 르네상스는 이탈리아의 르네상스와는 많이 달랐습니다. 고대의 조각이 아니라 자연에서 영감을 받은 새로운 예술이 북유럽에서 탄생했지요. 대표적인 화가로 '북유럽의 레오나르도 다빈치'라고 불리는 독일 화가 뒤러가 있답니다.

- 라파엘로는 거장들의 장점만을 종합해 르네상스의 이상인 절제와 조화로움을 표현했다.
- 라파엘로가 주로 그렸던 성모자상에서 성모는 자애롭고 인간적인 모습으로 표현되었다.
- 뒤러는 원근법과 해부학적 지식에 북유럽 미술의 사실주의적인 요소를 결합시켜 그림을 그렸다.
- 홀바인의 <대사들>은 인물의 지위와 개성을 드러내는 세부 묘사가 돋보이는 초상화다.

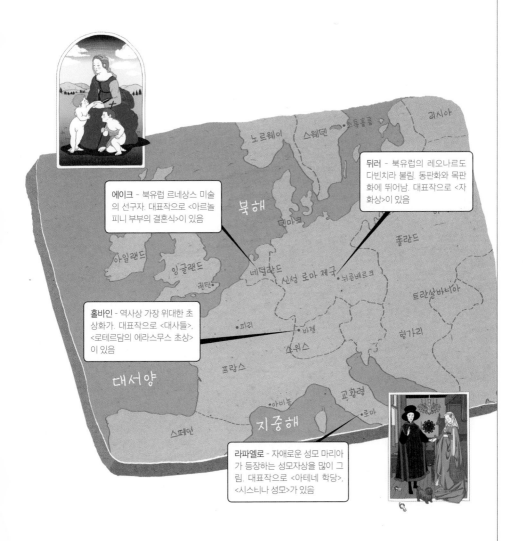

뒤러 - 북유럽의 레오나르도 다빈치라 불림. 동판화와 목판화에 뛰어남. 대표작으로 <자화상>이 있음

에이크 - 북유럽 르네상스 미술의 선구자. 대표작으로 <아르놀피니 부부의 결혼식>이 있음

홀바인 - 역사상 가장 위대한 초상화가. 대표작으로 <대사들>, <로테르담의 에라스무스 초상>이 있음

라파엘로 - 자애로운 성모 마리아가 등장하는 성모자상을 많이 그림. 대표작으로 <아테네 학당>, <시스티나 성모>가 있음

아테네 학당에서 고대 그리스와 르네상스가 만나다

"라파엘로의 성품은 아주 부드럽고 사랑스러워 짐승들까지도 그를 사랑했다."

르네상스 거장들과 같은 시대에 살았던 미술사가 바사리가 한 말이에요. 르네상스 사람들에게 다빈치와 미켈란젤로가 존경과 두려움의 대상이었다면, 라파엘로와 그의 작품들은 애정의 대상이었습니다. 가까이 하기 어려운 다빈치와 고집 센 미켈란젤로와는 달리 라파엘로는 사교성이 좋아 교황청과 귀부인들의 사랑을 받았지요.

이탈리아의 화가인 라파엘로 산치오는 회화 분야에서만 두드러진 작품을 남겼어요. 정교한 세부 묘사, 부드러운 색채와 명암 등 거장의 장점만을 종합해 르네상스의 이상인 절제와 조화로움을 표현했지요.

라파엘로는 다빈치와 미켈란젤로가 서로 경쟁하고 있을 때 피렌체로 왔습니다. 그는 다빈치로부터 윤곽선을 흐리게 하는 스푸마토 기법과 안정적인 구도를, 미켈란젤로에게는 인간의 형체와 역동적인 움직임에 대해 배웠지요. 교황 율리우스 2세는 라파엘로에게 자신의 서재를 장식하는 그림을 그

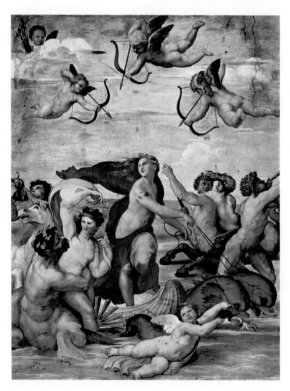

<갈라테이아>, 라파엘로 산치오(이탈리아) | 1511년, 프레스코, 295 × 225cm, 이탈리아 로마 빌라 파르네시나 소장

아름다운 바다의 요정 갈라테이아가 못생긴 외눈박이 거인의 구애를 피해 달아나는 장면이다. 도망치는 순간의 긴장감을 표현하기 위해 역동적으로 움직이는 인물들을 화면에 배치했다. 한편 라파엘로는 살아 있는 모델들에게서 완벽한 모습만을 취해 이상적인 미인상인 갈라테이아를 창조했다고 한다.

리게 했어요. 이 작품이 라파엘로의 대표작인 〈아테네 학당〉이랍니다.

라파엘로가 〈아테네 학당〉에 몰두하고 있을 때 미켈란젤로는 시스티나 성당의 천장화 작업 중이었어요. 르네상스 거장 둘이 교황의 명에 따라 바티칸 시국에서 같은 시기에 작업했던 것이지요.

〈아테네 학당〉은 고대의 위대한 철학자들이 토론하고 있는 장면을 묘사한 벽화입니다. 르네상스 시기의 학문적인 분위기를 잘 보여 주는 작품이지요. 아테네는 고대의 철학과 문화가 융성했던 곳입니다. 라파엘로는 가상의 학교인 아테네 학당을 만들고는, 각기 다른 시대에 살았던 고대 석학(碩學, 학식이 많고 깊은 사람)들을 한곳에 모았지요. 고대 문화를 갈망하던 르네상스 문화를 반영하듯 로마의 아치형 천장 아래에 그리스·로마 조각상을 배치했네요. 뒤로 갈수록 점차 작아지는 아치로 된 기둥이 원근감을 느끼게 합니다.

그림의 가운데를 보면 두 사람이 먼저 눈에 띕니다. 오른손으로 위를 가리키며 이야기하고 있는 사람이 플라톤이에요. 라파엘로는 다빈치에 대한 존경심을 나타내기 위해 다빈치의 얼굴을 모델로 해서 플라톤의 얼굴을 그렸답니다. 하늘의 진리인 '이데아'를 주장한 플라톤과는 달리 그 옆에 서 있는 아리스토텔레스는 땅을 가리키며 변함없는 자연과 생물의 진리를 주장하고 있지요.

화면 왼쪽으로 조금 이동해 보면 몸을 약간 옆으로 돌리고 사람들에게 무언가를 열심히 이야기하고 있는 사람이 있어요. 그가 바로 "너 자신을 알라."라는 명언을 남긴 소크라테스랍니다. 계단 가운데에서 망토를 깔고 비스듬히 기대어 앉아 있는 사람은 알렉산더 대왕이 찾아와 도울 일이 없느냐고 물었을 때 "아무것도

라파엘로 산치오 (1483~1520)
다빈치, 미켈란젤로와 함께 르네상스의 고전적 예술을 완성했다. 회화 분야에서 두각을 나타낸 라파엘로는 거장의 장점을 종합해 자신만의 스타일을 만들었다. 그의 작품은 우아하면서도 부드러운 인물 묘사가 특징이다.

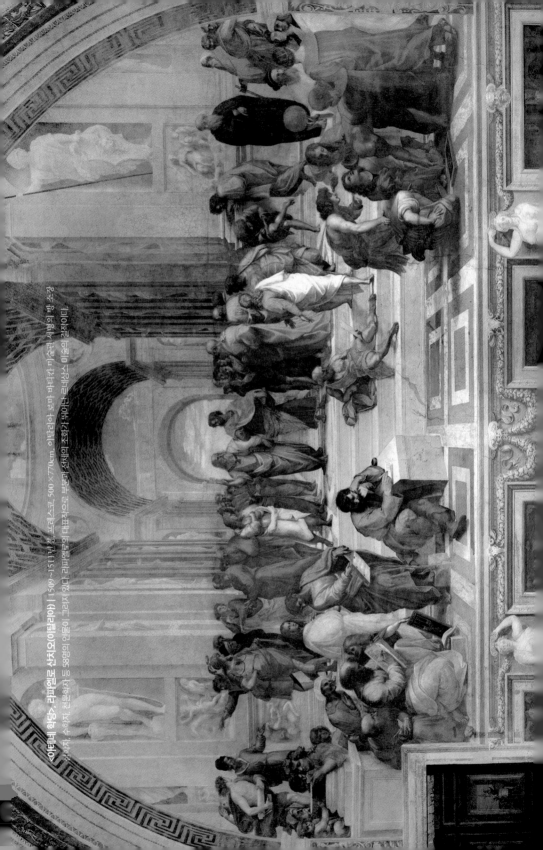

<아테네 학당>, 라파엘로 산치오(이탈리아) | 1509~1511년경, 프레스코, 500×770cm, 이탈리아, 로마, 바티칸 미술관(서명의 방) 소장.

철학자, 수학자, 천문학자 등 58명의 인물이 그려져 있다. 라파엘로가 대표작으로 부분에 진정 인간적으로 부분에 진정 인간적으로 절정이다.

<아테네 학당> 부분(플라톤)

라파엘로는 다빈치의 얼굴을 모델로 플라톤을 그렸다. 플라톤이 손가락으로 하늘을 가리키며 이데아에 관해 설명하고 있다.

<아테네 학당> 부분(라파엘로)

그림의 가장자리를 보면 검은 모자를 쓴 라파엘로가 선배 화가인 소도마와 함께 있다.

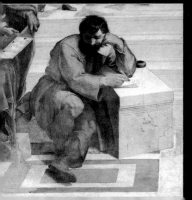

<아테네 학당> 부분(헤라클레이토스)

라파엘로는 미켈란젤로의 얼굴을 모델로 헤라클레이토스를 그렸다. 헤라클레이토스는 만물이 불이라고 주장했다.

원하지 않으니 햇빛을 가리지 말라."라고 말한 디오게네스예요.

디오게네스 아래에서 얼굴을 손으로 괴고 글을 쓰고 있는 사람은 만물의 끊임없는 변화에 대해 사색하며 인간의 어리석음을 한탄했던 헤라클레이토스입니다. 헤라클레이토스는 미켈란젤로를 모델로 그렸어요. 미켈란젤로는 못생기게 그렸다고 못마땅해 했다고 하지요.

헤라클레이토스에서 조금 더 화면 왼쪽으로 이동해 보세요. 한쪽 무릎을 꿇고 무언가 적고 있는 사람은 수학자 피타고라스예요. 뒤에 터번을 쓴 남자는 아리스토텔레스 철학을 라틴 어로 번역해서 중세 유럽에 소개한 아베로에스랍니다.

자, 이제 화면 오른쪽으로 가 볼까요? 사람들 사이에서 허리를 구부리고 컴퍼스로 흑판에 뭔가를 그리고 있는 사람은 수학자 유클리드예요. 유클리드 옆에서 지구의를 들고 뒤로 돌아서 있는 사람은 지구가 우주의 중심이라고 말한 천문학자 프톨레마이오스고요.

프톨레마이오스와 마주 보고 서서 천구를 들고 있는 사람, 즉 우리와 정면으로 마주 보고 있는 사람은 종교가인 조로아스터예요. 조로아스터의 시선을 따라가 보면 라파엘로의 선배 화가인 소도마가 있지요. 그 사이에 검은 모자를 쓴 사람이 보이나요? 이 사람이 바로 라파엘로예요. 유일하게 토론에 참여하지 않고 우리를 바라보고 있네요.

재미있는 점은 라파엘로가 다빈치와 미켈란젤로를 포함한 당대의 예술가들을 그림 속 인물의 모델로 삼았다는 거예요. 그래서 아테네 학당은 고대 철학자들이 한곳에 모인 장소이면서 르네상스 시기의 예술가들이 모인 곳이 되었지요. 고대와 르네상스라는 다른 시공간이 이 그림에서 겹쳐진 거예요.

<시스티나 성모(식스투스의 성모)>(오른쪽), 라파엘로 산치오(이탈리아)
| 1513~1514년, 캔버스에 유채, 265×196cm, 독일 드레스덴 국립 미술관 소장 교황 율리우스 2세의 주문으로 제작되었다. 성모자를 중심으로 교황 식스투스 1세와 성녀 바르바라를 삼각형 구도로 배치해 그림에 안정감을 더했다.

소도마(1477~1549)
라파엘로와 동시대에 활동한 이탈리아의 화가다. 다빈치와 라파엘로의 영향을 받았다. 전성기 르네상스의 고전 양식을 전개해 시에나파 벽화의 마지막을 장식했다.

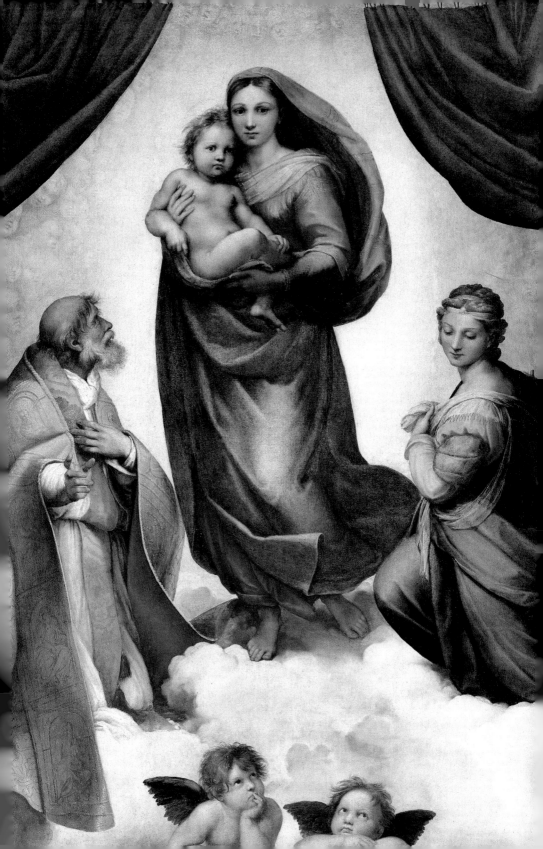

그림이 주는 위안을 아시나요

라파엘로는 예수와 성모 마리아가 함께 등장하는 성모자상을 많이 그렸습니다. 대표적인 성모자상으로 꼽히는 〈시스티나 성모〉를 감상해 볼까요? 아기 예수를 안은 성모 마리아가 걷힌 막 사이로 구름을 딛고 천천히 걸어 나오는 것 같습니다. 화면의 오른쪽에 있는 바르바라는 평민을 대표하고, 왼쪽의 교황 식스투스 1세는 인간 가운데 최고의 권력을 가진 자를 대표해요. 이들은 성모를 겸손하게 맞이하고 있지요. 성녀 바르바라가 바라보고 있는 두 아기 천사는 사랑스러운 표정 덕분인지 한 커피 전문점의 로고로 쓰이기도 했어요.

기존의 성모 마리아는 가까이 다가갈 수 없는 어려운 존재였어요. 반면 라파엘로는 성모를 자애롭고 아름다운 여성으로 표현했지요. 그림 속 성모의 모델은 제빵사의 딸인 마르게리타라고 해요. 라파엘로가 순진무구한 마르게리타의 모습에 반해 모델로 선택한 것이지요.

〈세례 요한과 함께 있는 성모와 아기 예수〉는 라파엘로의 또 다른 성모자상입니다. 성모 마리아가 초원에 앉아 아기 예수를 따뜻한 눈길로 바라보고 있네요. 아기 세례자 요한은 털옷을 입고 십자가를 든 채 무릎을 꿇고 아기 예수에게 경배하고 있습니다. 이 세 인물이 안정된 정삼각형 구도를 이루고 있어요.

라파엘로의 성모는 묘한 미소와 고요한 자세로 유명합니다. 8세 때 어머니를 여읜 라파엘로는 성모에게서 신의 위엄보다 어머니의 사랑을 본 것이 아닐까요? 사람들은 라파엘로의 그림을 보고는 미켈란젤로의 해부학적으로 정확하고 강렬한 그림이 전부가 아니라는 사실을 알게 되었어요. 그림이 주는 위안이 있다는 사실을 깨달은 것이지요.

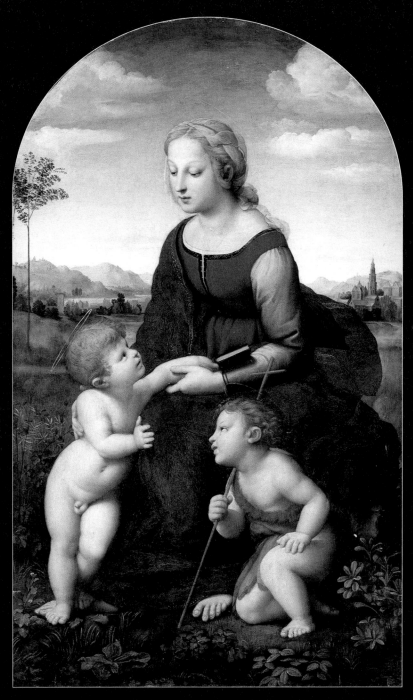

<세례 요한과 함께 있는 성모와 아기 예수>, 라파엘로 산치오(이탈리아) | 16세기경, 122×80cm, 패널에 유채,
프랑스 파리 루브르 박물관 소장

라파엘로의 성모자상 가운데 가장 사랑받는 작품이다. 당시 피렌체 화가들이 사용했던 정삼각형 구도를 통해 안정감을 높였다. 등장인물 사이에 흐르는 교감과 온화한 모성은 라파엘로 그림의 특징이다.

베네치아의 거장 – 베첼리오 티치아노

티치아노는 베네치아의 회화를 대표하는 화가이자 베네치아 회화 그 자체기도 하다. 그는 피렌체파 화가들이 보여 준 조각을 연상시키는 형태주의와는 다르게 베네치아파 특유의 회화적인 색채주의를 확립했다. 긴 생애 동안 종교화, 역사화, 신화화, 초상화, 풍경화, 여성 나체화 등 다양한 주제의 작품을 남겼다. 티치아노 그림의 특징은 구성이 활기 넘치고, 색채와 붓 자국이 살아 있다는 점이다. 그는 유화의 잠재성을 탐구해 그 한계를 넓혔고, 격정적인 바로크 양식이 시작되는 데 선구자 역할을 했다.

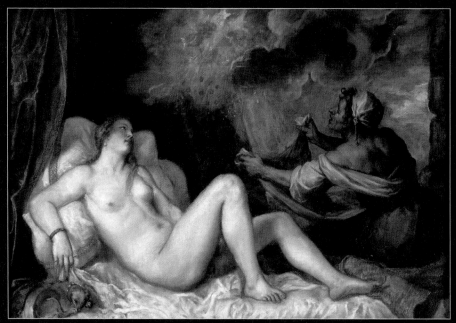

<다나에>, 베첼리오 티치아노(이탈리아) | 1553~1554년, 캔버스에 유채, 128×178cm, 스페인 마드리드 프라도 미술관 소장
제우스가 황금 비를 변해 탑에 갇힌 다나에를 찾아온 장면이다. 티치아노는 황금 비를 빨간색, 금색, 흰색이 뒤엉킨 포말로 표현하고, 이 포말을 받아들일 다나에의 몸에는 투명하고 미묘한 음영을 주어 포근하고 은밀한 분위기를 나타냈다. 이처럼 베네치아파 화가들은 자유로운 붓질로 인물과 상황에 생동감을 불어넣는 데 뛰어났다.

<페사로 제단화(페사로의 마돈나)>, 베첼리오 티치아노(이탈리아) | 1519~1526년경, 캔버스에 유채, 478×266~9cm, 이탈리아 베니스 산타 마리아 글로리오사 데이 프라리 성당 소장

터키를 이긴 해군 총독 야코포 페사로를 기념하기 위해 그려진 성당의 제단화다. 화면 가운데에 푸른색 옷을 입은 인물은 성 베드로이고, 성모자 옆에 있는 수사는 성 프란체스코다. 베네치아 귀족 가문의 권위와 당당함이 표현된 수작이다.

세상의 종말은 어떤 모습일까

뉴스나 영화 등을 보면 심심찮게 등장하는 소재가 있습니다. 바로 지구 종말에 관한 이야기지요. 여러분도 한 번쯤은 세상의 종말이 온다면 눈앞에 어떤 광경이 펼쳐질까 하는 생각을 해 본 적이 있을 거예요.

북유럽의 독일 화가였던 알브레히트 뒤러는 무시무시한 세상 종말의 광경을 〈묵시록의 네 기사〉라는 작품으로 표현했습니다. 이 그림은 신약 성경의 마지막 권인 요한 계시록(묵시록)의 내용을 토대로 그려졌어요. 요한 계시록에는 죄지은 자를 벌하는 네 기사가 등장하지요.

"예수가 일곱 봉인 가운데 하나를 떼자 흰말을 타고 활을 든 자가 모습을 드러냈습니다. 그는 적을 쓰러뜨리고, 승리를 얻기 위해 달려 나갔지요. 둘째 봉인을 떼자 붉은 말을 탄 자가 큰 칼을 들고 나타났어요. 이 자는 사람들을 서로 헐뜯고 죽이도록 만들었지요. 셋째 봉인을 떼자 검은 말을 탄 자가 손에 저울을 들고 나타났습니다. 흉년을 몰고 와 사람을 굶겨 죽이는 자였어요. 넷째 봉인을 떼자 청황색 말이 보였습니다. 그 말을 탄 자의 이름은 죽음이었어요. 이 네 기사는 질병, 전쟁, 기근, 죽음으로 세상 사람들의 사분의 일을 죽일 수 있는 권한을 가지고 있었지요."(요한 계시록 6:1~8)

훌륭한 데생 실력을 가진 뒤러는 동판화와 목판화에도 뛰어난 화가였습니다. 다빈치처럼 여러 분야에 관심이 많아 '북유럽의 레오나르도 다빈치'라고 불리기도 했지요. 뒤러는 이탈리아 르네상스가 이룩한 원근법, 해부학적 지식 등에다가 북유럽 미술 특유의 사실주의적인 요소를 결합시켜 그림을 그렸어요.

뒤러는 남유럽 이탈리아 거장들처럼 등장인물들을 우아하게

묵시록의 네 기사>, 알브레히트 뒤러(독일) | 1498년, 목판화, 39.4×28.1cm, 영국 런던 대영 박물관 소장

선과 악이 벌이는 최후의 대결을 서술한 요한 계시록의 내용을 묘사했다. 네 명의 기사는 각각 질병, 전쟁, 기근, 죽음을 상징한다. 당시 유럽

에서는 500년이나 1000년을 주기로 종말론이 성행했다. 뒤러는 대중들이 흥미롭게 여기는 주제로 판화를 제작했다.

나 한가로운 모습으로 그리지 않았어요. 〈묵시록의 네 기사〉를 보면 죄지은 자를 벌하러 나타난 네 기사와 말들의 힘찬 몸짓이 분위기를 압도하고 있지요? 화면 아래를 보면 공포로 얼굴이 일그러진 인간들이 허둥지둥하고 있어요.

이 작품은 독특한 상상력으로 세상의 종말을 강렬하게 나타낸 그림입니다. 원근감과 입체감 또한 실감 나게 표현되어 있지요. 이를 통해 뒤러가 이탈리아 르네상스 기법을 완벽하게 습득했다는 사실을 알 수 있어요.

또한 뒤러는 자신이 예술가라는 사실에 자부심을 가지고 있는 전형적인 르네상스 예술가였어요. 그의 〈자화상〉을 보세요. 예수를 닮은 것 같지 않나요?

그림 속의 뒤러는 정면을 바라보면서 오른손으로 털옷의 깃을 잡고 있습니다. 바탕은 흑갈색으로 어둡게 처리해 얼굴이 더욱 도드라지게 보이네요. 화면 왼쪽에는 제작 연도인 1500을 쓰고, 알브레히트를 뜻하는 알파벳 A 아래 뒤러의 D를 적었지요. 화면 오른쪽에 적힌 라틴 어를 풀이하면 '뉘른베르크 출신의 나, 알브레히트 뒤러가 불변의 색채로 28세의 나를 그리다'라는 뜻이 됩니다. 이를 통해 당당히 화가임을 선언하고, 예술가의 높아진 사회적 지위를 드러냈지요.

〈자화상〉, 알브레히트 뒤러(독일) | 1500년, 목판에 유채, 67×49cm, 독일 뮌헨 알테 피나코텍 소장 뒤러가 28세 때 자신의 모습을 예수의 이미지에 투영해 그린 자화상이다. 서구 문명의 전통적 관점에서 28세는 젊음이 성숙으로 전환되는 시기다.

고통스러워서 차마 쳐다볼 수 없는 그림 – 이젠하임 제단화

독일에는 뒤러와 같은 시기에 활동했던 또 한 명의 위대한 화가가 있었다. 아직도 많은 부분이 베일에 싸여 있는 마티스 그뤼네발트다. 뒤러와 함께 가장 독일적인 화가로 꼽힌다. 육체적·감정적 고통에 몸부림치는 모습을 적나라하게 보여 주는 그뤼네발트의 〈이젠하임 제단화〉는 북유럽 미술의 전형이다. 이 작품의 표현주의적 양식은 20세기 초 독일 표현주의자들에게 영향을 주기도 했다.

〈십자가에 못 박힌 예수〉, 마티스 그뤼네발트(독일) | 1512~1516년경, 목판에 유채, 269×307cm, 프랑스 콜마르 운터린덴 박물관 소장

〈이젠하임 제단화〉의 부분이다. 상처로 뒤덮이고 푸르게 변한 예수의 몸은 극심한 고통으로 경련을 일으키는 것처럼 보인다. 아이러니하게도 이 극심한 고통에서 예수의 신성이 나타나고 있다. 이탈리아 르네상스의 이상화 경향과 북유럽 회화의 정밀한 사실주의 기법이 결합된 작품이다.

계단을 오르면 그림 속 해골이 보인다?

독일 화가인 소(小) 한스 홀바인은 뒤러와 함께 독일 르네상스를 이끌었던 화가입니다. 홀바인은 이탈리아 롬바르디아 주를 여행할 때 다빈치의 화풍을 배웠어요. 그 뒤 작품 활동을 했던 스위스 바젤에서 홀바인은 유럽 본토가 종교 개혁의 물결에 휩쓸리는 모습을 목격합니다. 홀바인은 이 영향으로 가톨릭교회에서 일감을 받을 수 없게 되지요. 그래서 그는 종교 개혁의 영향에서 벗어나 있던 영국으로 이주했어요. 1543년 페스트로 사망할 때까지 영국에서 살았지요. 영국의 궁정화가로 있을 때는 영국 왕 헨리 8세의 초상화를 그리기도 했답니다.

소(小) 한스 홀바인
(1497?~ 1543)
일찍이 북유럽의 정확한 사실주의와 이탈리아의 균형잡힌 구성, 명암 대조법, 조각적인 형태, 원근법 등을 익혔다. 풍부한 입체감과 인물의 심리를 꿰뚫는 통찰력, 사실주의적 묘사에 힘입어 역사상 가장 위대한 초상화가로 평가받고 있다.

인물을 꼼꼼하게 묘사하는 능력이 뛰어났던 홀바인은 초상화의 대가였습니다. 단지 묘사만 잘했던 것이 아니라 사회적 위치에 따른 인물의 심리도 기막히게 표현했어요.

이제부터 소개할 작품은 홀바인의 〈대사들〉입니다. 이 작품은 1533년 부활절에 성직자인 조르주 드 셀브가 영국 런던 주재 프랑스 대사인 장 드 댕트빌을 방문한 장면을 그린 거예요. 화면 왼쪽에 코트를 입고 있는 사람이 29세의 장 드 댕트빌이고 오른쪽이 25세의 조르주 드 셀브랍니다. 둘 다 권력과 교양을 두루 갖춘 지성인이었어요.

당시 유럽에서는 타락한 가톨릭교회를 개혁하자는 종교 개혁이 일어났어요. 유럽은 가톨릭과 개혁을 원하는 프로테스탄트로 분리되었지요. 가톨릭교회는 영국의 헨리 8세가 캐서린 왕비와 이혼하고 앤 불린과 결혼하는 것을 허락하지 않았어요. 이에 헨리 8세는 따로 영국 국교회를 세웠답니다. 그러자 프랑스 국

<대사들>, 소 한스 홀바인(독일) | 1533년, 패널에 유채, 207×209.5cm, 영국 런던 내셔널 갤러리 소장

프랑스 대사와 주교의 모습을 묘사한 작품이다. 대사의 위풍당당한 모습과 화려한 의상은 세속의 명예를 의미하고, 탁자에 펼쳐진 도구들은 지적이며 종교적인 세계를 뜻한다. 그림 속에 죽음의 이미지가 숨겨져 있고 여러 상징물들이 있어 삶과 죽음에 대해 생각하게 한다.

왕 프랑수아 1세는 장 드 댕트빌을 헨리 8세에게 외교 사신으로 파견해 영국이 가톨릭교회와 갈라서는 것을 막으려고 했지요. 프랑스의 가톨릭 주교였던 조르주 드 셀브 역시 개신교도와 가톨릭교도를 화해시키려고 노력했답니다.

두 대사는 탁자를 사이에 두고 당당하게 서 있습니다. 보통 초상화에서는 인물이 화면의 중심을 차지하는데, 이 작품에서는 특이하게도 두 인물이 양쪽에 서 있어요. 탁자의 위아래에는 과학과 관련된 사물과 악기들로 가득 차 있네요. 이것은 두 대사의 높은 교양과 이들이 이룬 성공과 부를 나타냅니다. 이 사물들은 손을 뻗으면 잡힐 것처럼 생생하게 표현되었지요.

이 사실적인 사물들 속에 괴상한 문양이 하나 있습니다. 화면 아래에 길쭉한 바게트 모양의 뒤틀린 해골이 보이나요? 이 해골은 실제 이 작품이 걸렸던 장소를 고려해 그려진 것입니다. 책을 이리저리 돌리면서 그림을 뚫어지게 쳐다봐도 우리는 동그란 모양의 해골을 보기가 힘들어요. 이 해골을 제대로 보려면 계단을 오르면서 비스듬한 각도로 바라보아야 하지요.

'네가 죽을 것을 기억하라'는 뜻인 '메멘토 모리(Memento Mori)'를 상징하는 해골 문양은 16세기에서 17세기 사이에 유행했어요. 부와 명예를 한껏 누리고 있는 두 사람의 초상화 속에 죽음을 상징하는 해골을 그려 넣은 것이 재미있지요.

<대사들> 부분(제대로 보여진 해골)

<대사들>에는 이미지가 일그러져 보이는 왜상 기법으로 그려진 해골이 있다. 왜상 기법은 르네상스 시기에 처음 시도되어 바로크 시대에 많은 인기를 끌었다.

기괴함과 기발함의 대가 – 히에로니무스 보스

네덜란드의 화가인 보스는 지방 도시에서 일생을 살았기 때문에 특정한 대가의 영향을 받지 않고 독자적 화풍을 형성했다. 그의 작품은 비현실적인 풍경, 상상의 동물, 인간의 악행에 대한 묘사로 가득 차 있다. 기이하지만 도덕적인 교훈을 주는 것이 특징이다.

<세속적 쾌락의 정원> 부분(가운데 패널), 히에로니무스 보스(네덜란드) | 1504년경, 패널에 유채, 스페인 마드리드 프라도 미술관 소장

<세속적 쾌락의 정원>은 세 폭 제단화라는 중세의 전형적인 그림 형식을 빌렸지만 단 한 번도 제단화로 쓰이지 않았다. 왼쪽에는 에덴동산, 오른쪽에는 지옥, 가운데에는 타락해 가는 인간상 또는 유토피아의 가상적 시공간을 그렸다.

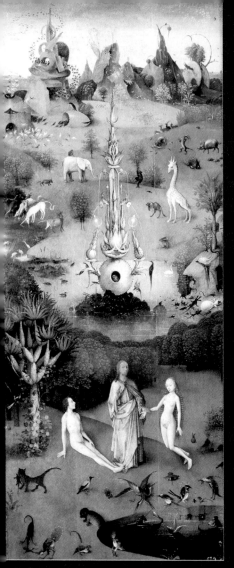

<세속적 쾌락의 정원> 부분(왼쪽 패널)

아담의 갈비뼈에서 태어난 이브가 하나님의 손에 이끌려 아담을 만나는 장면이다. 선악의 구분 없이 많은 생물이 번성하고 있지만, 현실에서 볼 수 없는 괴상한 생명체들도 눈에 띈다.

<세속적 쾌락의 정원> 부분(오른쪽 패널)

많은 인간이 고통받는 지옥의 장면이다. 뜨거운 불기둥과 차가운 얼음장이 화면을 뒤덮고 있고, 인간들은 각자의 죄에 따라 형벌을 받고 있다

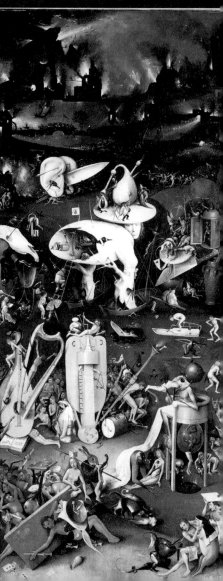

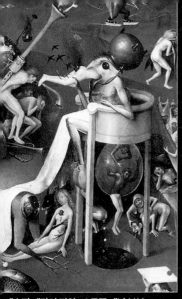

<세속적 쾌락의 정원> 오른쪽 패널 부분

이상한 새 모양의 기계에 인간이 삼켜졌다가 웅덩이에 떨어지고 있다. 기다란 목록에는 삼켜질 인간의 이름이 적혀 있는 것처럼 보인다.

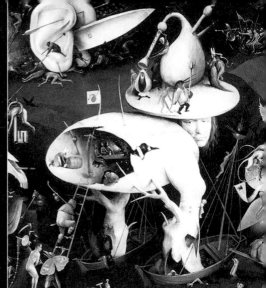

<세속적 쾌락의 정원> 오른쪽 패널 부분

나비 날개를 단 이상한 새에 이끌려 인간들이 나룻배에 오르려 애쓰고 있다. 가운데에 있는 남자의 얼굴은 화가 보스의 초상이라고 한다.

<세속적 쾌락의 정원> 왼쪽 패널 부분

에덴 동산의 물가에 머리가 세 개인 새, 날개가 여럿인 새, 혀가 기다란 새 등 괴이한 생명체들이 모여 있다.

정물화 같은 초상화의 대가 – 주세페 아르침볼도

이탈리아 출신으로 프라하의 궁정화가로 활약했다. 황제의 모습을 식물을 통해 은유적으로 나타냄으로써 황제의 통치로 세상이 질서와 조화를 이루고 만물이 풍요로워진다고 주장했다. 풍부한 상상력이 돋보이는 그의 그림은 초현실주의가 부상하면서 재평가되었다.

<봄>, 주세페 아르침볼도(이탈리아) | 1573년, 캔버스에 유채, 76×63.5cm, 프랑스 파리 루브르 박물관 소장
봄에 피고 자라는 꽃과 풀로 사람의 옆모습을 그렸다. 산뜻하고 화사한 분위기가 돋보인다. 작품 속 인물은 인생의 봄을 맞은 젊은이처럼 보인다.

<여름>, 주세페 아르침볼도(이탈리아) | 1573년, 캔버스에 유채, 76×64cm, 프랑스 파리 루브르 박물관 소장
여름에 나는 과일과 채소들로 인물을 생동감 있게 표현했다. 사계절 연작은 당시 엄청난 인기를 끌었다. 아르침볼도가 죽자 그의 그림들은
금방 잊혀졌다. 하지만 20세기 초 초현실주의가 부상하면서 다시 빛을 보게 되었다.

〈가을〉, 주세페 아르침볼도(이탈리아) | 16세기경, 77 ×63cm, 캔버스에 유채, 프랑스 파리 루브르 박물관 소장

가을에 나는 과일과 채소로 인물을 표현해 이상스러운 느낌을 준다. 그림에 나타난 사물들은 자연에 대한 세심한 관찰의 결과다.

〈겨울〉, 주세페 아르침볼도(이탈리아) | 16세기경, 76×63.6cm, 캔버스에 유채, 프랑스 파리 루브르 박물관 소장

앙상한 가지만 남은 고목으로 인생의 노년을 나타낸다. 아르침볼도는 사계절 연작을 통해 유년, 청년, 장년, 노년을 은유적으로 표현했다.

거울 속의 또 다른 인물을 찾아라!

북유럽 화가인 후베르트 반 에이크는 물감에 기름을 섞어서 그리는 유화를 발명했습니다. 이는 회화계의 혁명이었어요. 유화는 기존의 방식보다 수정하기 쉬워 화가들이 좀 더 여유롭게 작업할 수 있었지요. 후베르트 반 에이크의 동생이었던 얀 반 에이크는 유화 기법으로 사물의 미세한 부분까지 정확히 묘사해 형보다 더 유명해졌답니다.

네덜란드 화가인 얀 반 에이크가 어떻게 묘사 능력을 발휘했는지 〈아르놀피니 부부의 결혼식〉을 감상해 볼까요? 이 작품은 다양한 해석이 가능한 흥미로운 그림입니다. 작품 속의 남자는 왜 손을 들고 있고, 대낮인데도 왜 촛불은 켜져 있으며, 거울 속에 비친 인물은 누구일까요?

이 작품은 네덜란드에 왔던 이탈리아 상인인 조반니 아르놀피니와 그의 신부 조반나 체나미의 결혼 장면을 나타낸 것입니다. 남자는 혼인 서약을 위해 오른손을 들고 있어요. 여자는 결합의 엄숙한 표시로 오른손을 남자의 왼손 위에 올려놓았지요.

이뿐만이 아니에요. 에이크는 사물에도 의미를 숨겨 놓아 결혼에 종교적인 의미를 부여했습니다. 최초의 인간이었던 이브가 하나님의 명을 어기고 사과를 따 먹어, 인류가 에덴동산에서 영영 쫓겨나게 되었다는 이야기를 알고 있나요? 이 그림의 창가와 탁자 위에 놓여 있는 사과는 인간의 원죄를 상징해요. 또한 대낮인데도 샹들리에에 촛불이 켜져 있는 것은 세상의 빛인 하나님이 이 결혼을 지켜보고 있다는 뜻이지요.

남자 옆을 보면 벗어 놓은 나막신이 있습

〈아르놀피니 부부의 결혼식〉(오른쪽), 얀 반 에이크(네덜란드) | 1434년, 오크에 유채, 82.2×60cm, 영국 런던 내셔널 갤러리 소장

플랑드르 미술의 특징인 상징이 돋보이는 작품이다. 주인공 부부를 둘러싼 갖가지 물건들은 귀하고 고급스런 당대의 사치품들이다. 에이크는 귀한 물건들의 생생한 질감을 잘 표현했다.

**얀 반 에이크
(1395?~1441)**
네덜란드 화가이며 북부 유럽 르네상스의 선구자로 불린다. 사실주의를 기본으로 종교화와 초상화를 남겼다.

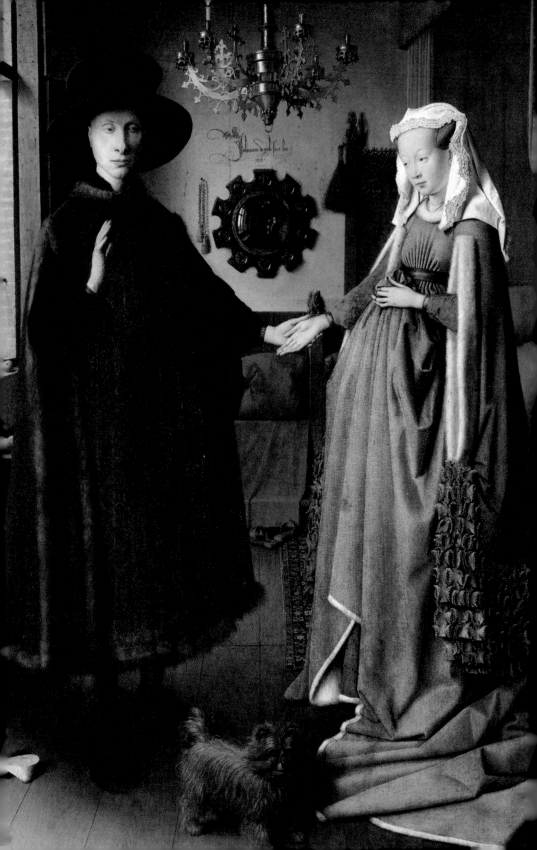

<아르놀피니 부부의 결혼식> 부분(볼록 거울)
볼록 거울의 테두리에는 예수의 열 가지 수난 장면이 그려져 있다. 거울 안에는 부부 외에 결혼식의 증인으로 참석한 화가의 모습이 보인다.

니다. 원래 서양인들은 실내에서도 신발을 잘 벗지 않아요. 하지만 예외가 있습니다. 하나님은 모세에게 "네가 서 있는 곳은 거룩한 땅이니 네 발에서 신을 벗어라." 라고 말했다고 해요. 그래서 이 벗은 나막신은 혼례를 치르는 방 안이 성스러운 장소라는 뜻이지요.

거울 옆의 묵주는 순결을, 개는 충실한 결혼 생활을 의미합니다. 에이크는 이에 그치지 않고 부부 사이에 있는 볼록 거울의 테두리에 예수가 겪은 10가지 수난을 표현했어요. 이 모든 사물에 종교적으로 신실한 부부가 되자는 뜻이 담겨 있답니다. 이처럼 플랑드르 화가들은 사물들 속에 심오한 의미를 숨겨 놓기를 즐겼어요.

이 작품에 관한 설명을 여기에서 마친다면 에이크가 많이 아쉬워할 거예요. 왜냐하면 볼록 거울 안에 가장 재미있는 요소를 숨겨 놓았기 때문이지요. 거울을 자세히 보면 신랑과 신부 외에 다른 사람이 이 장면에 참여하고 있다는 것을 알 수 있습니다. 이 사람은 누구일까요? 거울 위 벽면을 보면 '얀 반 에이크 여기 있었노라. 1434'라는 문구가 적혀 있어요. 이를 통해 거울 속의 사람은 결혼식의 증인이었던 에이크라는 사실을 알 수 있지요.

에이크는 결혼식을 지켜보았을 뿐만 아니라 이 장면을 그대로 화폭에 옮겼어요. 이중으로 순간을 증언한 것이지요. 회화사에서 이처럼 완전한 증인을 또 찾을 수 있을까요?

예술가에게 자화상은 어떤 의미일까요?

여러분은 애플 사(社)의 창업자인 스티브 잡스의 유명한 초상 사진을 본 적이 있나요? 정면을 바라보는 눈빛과 엄지와 검지를 강조한 손동작을 보세요. 어디서 본 것 같지 않나요? 네, 맞아요. 앞에서 살펴보았던 뒤러의 <자화상>과 매우 비슷합니다. 잡스의 초상 사진은 뒤러의 <자화상>에서 아이디어를 가져온 거예요. 이미 살펴본 것과 같이 뒤러는 자신의 얼굴을 예수처럼 그려 자신이 위대한 예술가라는 사실을 선포한 화가입니다. 특히 자신의 이름의 이니셜인 A와 D를 그림에 새겨 작품을 널리 알렸지요. 뒤러는 이미 500년 전에 이름이 홍보에 얼마나 중요한 것인지 알고 있었나 봐요. 잡스 역시 대중에게 기업인이 아닌 창작하는 예술가의 모습으로 비춰지기를 원했습니다. 뒤러의 <자화상>이나 잡스의 초상 사진에서 작업하는 '손'이 강조된 까닭은 예술적 재능을 부각시키기 위해서예요. 잡스의 예술가로서의 면모에 호감을 느낀 대중은 잡스가 만든 IT 제품을 단순한 상품이 아닌 '작품'으로 생각했습니다. 예술가로서의 잡스의 이미지가 제품의 홍보에 도움을 준 셈이지요.

스티브 잡스의 초상 사진

4 바로크·로코코 미술

가톨릭교회는 유럽 각지에서 일어난 가톨릭 개혁 운동(종교 개혁)으로 위기를 겪었지만 16세기 후반에 이를 극복합니다. 가톨릭 국가들은 종교 개혁 시기에 신교도 국가들에 빼앗긴 영토를 되찾기 위해 위그노 전쟁, 30년 전쟁 등을 일으켰어요. 교황의 권위는 더욱 강화되었지요. 가톨릭교회는 승리를 자랑하기 위해 예술가들에게 화려하고 웅장한 건축물과 예술 작품을 만들게 했어요. 왕실에서도 절대 권력을 잡은 군주가 자신의 힘과 위엄에 걸맞은 예술 작품으로 궁정을 꾸몄지요. 이 시기의 미술을 바로크 미술이라고 부릅니다.

17~18세기에 프랑스에서는 들뜨고 화려한 느낌이 특징인 로코코 미술이 발달했어요. 로코코 미술가들은 귀족의 연애나 놀이 등을 소재로 삼아 프랑스 궁정의 사치스러운 분위기를 보여 주었지요. 섬세한 문양의 가구나 실내 장식이 귀족들의 집을 장식했어요.

17세기에 신교를 믿었던 북부 플랑드르(네덜란드)에서는 상업이 발달해 사회가 안정되었어요. 네덜란드 미술가들은 군주나 교회에 관련된 그림이 아니라 부유한 상인이나 영향력 있는 명사가 주문한 그림을 그렸지요. 정교함이 필요한 풍경화, 정물화, 풍속화 등의 장르화는 네덜란드 미술가들의 특기였답니다.

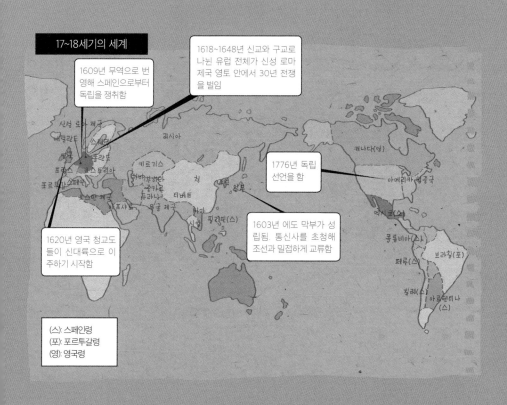

17~18세기의 세계

1609년 무역으로 번영해 스페인으로부터 독립을 쟁취함

1618~1648년 신교와 구교로 나뉜 유럽 전체가 신성 로마 제국 영토 안에서 30년 전쟁을 벌임

1776년 독립 선언을 함

1603년 에도 막부가 성립됨. 통신사를 초청해 조선과 밀접하게 교류함

1620년 영국 청교도들이 신대륙으로 이주하기 시작함

신성 로마 제국
네덜란드
스웨덴
프랑스 폴란드
포르투갈 스페인 오스트리아
오스만 제국
러시아
키르기스
우즈베키스탄
부하라
타타르
듀카라
무굴 제국
티베트
청
버마
시암
필리핀(스)
캐나다(영)
아메리카 합중국
멕시코(스)
콜롬비아(스)
페루(스)
칠레(스)
브라질(포)
아르헨티나(스)

(스): 스페인령
(포): 포르투갈령
(영): 영국령

1
빛과 그림자가 빚어낸 열정 |
바로크 미술

17세기에 세력을 키운 왕은 궁정과 교회를 중심으로 바로크라는 웅장하고 화려한 미술을 만들어 냈습니다. 바로크 미술가들은 왕조의 역사와 왕족의 초상, 종교화 등을 주로 그렸어요. 바로크 미술의 특징으로는 화려한 색채와 음영의 뚜렷한 대비, 풍부한 질감, 자유분방한 붓질, 격렬한 운동감 등을 들 수 있습니다. 르네상스 미술의 특징인 질서와 균형, 조화와 논리와는 딴판이지요. 바로크 미술은 연극적 요소와 강렬한 감정으로 관람객을 사로잡았습니다. 관람객은 단순한 관찰자가 아니라 눈앞에서 펼쳐지는 극적인 사건의 목격자가 되었지요.

- 카라바조를 비롯한 바로크 미술가들은 빛과 그림자를 극단적으로 대조시켜 극적인 장면을 연출했다.
- 루벤스는 감각적인 색채와 역동적인 움직임으로 건강하고 풍만한 인체의 아름다움을 표현했다.
- 벨라스케스는 사실적인 색채와 자유로운 붓놀림으로 자연스런 화면을 구성했다.
- 렘브란트가 자유자재로 구사하는 빛은 인간 영혼의 모습까지 드러내 보였다.
- 페르메이르의 그림 속에서 빛은 부드럽고 은은하게 표현되어 고요하고 잔잔한 분위기를 연출한다.

렘브란트 - 바로크 시대를 대표하는 화가. 황금빛을 띠는 갈색조의 빛으로 영혼의 모습을 조명함. 대표작으로 <야간 순찰>, <자화상>이 있음

페르메이르 - 소소한 일상을 부드럽고 따뜻한 빛 속에 표현함. 대표작으로 <진주 귀걸이를 한 소녀>, <우유를 따르는 여인>이 있음

루벤스 - 플랑드르 궁정화가. 색채와 빛으로 그림에 생명력을 불어넣음. 대표작으로 <레우키포스 딸들의 납치>, <십자가를 세움>이 있음

카라바조 - 사실주의 화가. 빛과 그림자를 극단적으로 이용함. 대표작으로 <유디트와 홀로페르네스>, <성 마태오의 소명>이 있음

벨라스케스 - 스페인 펠리페 4세의 궁정화가. 인물을 빛과 색채로 섬세하게 표현함. 대표작으로 <교황 인노켄티우스 10세의 초상>, <시녀들>이 있음

"동작 그만! 그대로 멈춰라."

스페인 카르메르 수녀회의 수녀였던 성 테레사는 신비한 체험을 많이 한 것으로 유명합니다. 그녀의 자서전에는 놀라운 경험에 관한 내용이 실려 있는데, 그중 하나가 다음 이야기예요.

테레사는 자주 병에 걸려 환시(幻視, 실제로 존재하지 않는 것을 마치 보이는 것처럼 느끼는 환각 현상)를 경험했습니다. 어느 날, 기도하고 있던 테레사의 눈앞에 천사가 갑자기 나타났어요. 천사는 테레사의 가슴을 황금으로 된 뜨거운 화살로 찔렀지요. 테레사는 상상하기 힘들 정도로 큰 고통을 받았지만, 동시에 온몸이 감미로운 기쁨으로 가득 차는 것도 느꼈어요.

이탈리아의 건축가이자 조각가인 조반니 로렌초 베르니니는 이 장면을 〈성 테레사의 환희〉라는 조각으로 표현했습니다. 작품을 보면, 테레사는 머리를 기울이고 입을 약간 벌린 채 구름 위에 누워 있어요. 오른손에 활을 든 천사는 테레사를 다정하게 쳐다보고 있고요. 상황을 보니 천사가 화살로 테레사의 가슴으로 찌르고 난 다음인 것 같지요? 고통과 희열을 동시에 느끼고 있는 테레사의 옷자락은 혼란을 표현하듯 소용돌이치고 있어요. 하늘에서는 황금빛 햇살이 쏟아지고 있어 테레사가 천국으로 올라가는 것처럼 보이지요.

〈성 테레사의 환희〉는 대표적인 바로크 조각입니다. 르네상스 조각이 조심스러운 동작을 보였다면, 이 작품의 천사와 테레사는 굉장히 역동적인 자세를 취하고 있어요. 또한 미켈란젤로의 〈피에타〉(165쪽 참조)에서 볼 수 있는 성모 마리아의 정적인 표정과

조반니 로렌초 베르니니
(1598~1680)
이탈리아의 조각가이자 건축가, 화가다. 그의 조각은 역동적이면서 힘이 넘친다. 로마에서 바로크 양식의 조각과 건축이 발전하는 데 큰 영향을 끼쳤다.

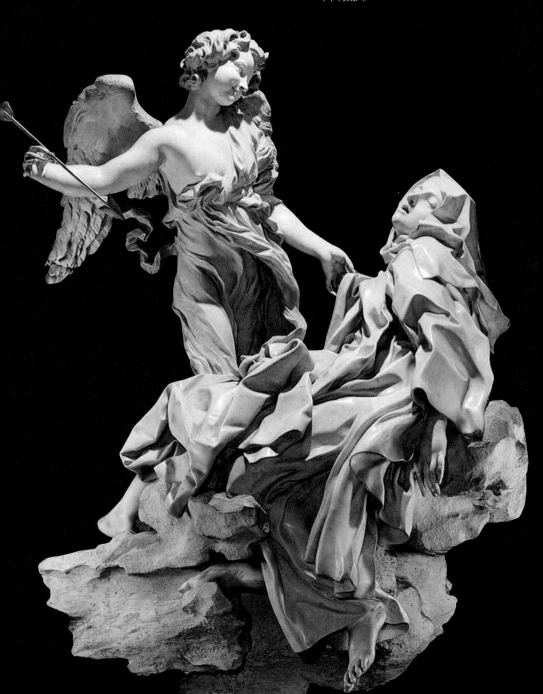

<성 테레사의 환희>, 조반니 로렌초 베르니니(이탈리아) | 1647~1652년경, 대리석, 높이 350cm, 이탈리아 산타 마리아 델라 비토리아 성당 소장

풍부한 감정 묘사와 독특한 미의식이 돋보이는 작품이다. 본래 산피에트로 대성당에 놓일 예정이었으나, 성 테레사의 모습이 지나치게 관능적이라는 지적을 받아 전시되지 못했다.

테레사의 표정을 비교해 보세요. 테레사의 표정만으로도 강렬한 감정이 우리에게 고스란히 전해집니다. 마치 움직이고 있는 도중에 돌로 굳어 버린 것 같지 않나요?

이 새로운 미술이 바로크 미술입니다. 바로크 미술은 불규칙한 선을 많이 사용하고 표현을 과장하는 등 균형과 조화의 미술인 르네상스 미술과는 많이 달랐어요. '바로크'는 포르투갈 어인 '바로코(barroco)'에서 온 말로, '일그러진 진주'라는 뜻입니다. 르네상스 미술을 최고라고 생각했던 후대 비평가들이 이 새로운 미술을 비웃는 의미에서 바로크 미술이라고 불렀던 것이지요. 하지만 바로크 미술만의 가치는 충분히 있답니다.

베르사유 궁전 | 17~18세기, 전체 길이 680m
파리 남서쪽 베르사유에 있는 바로크 양식의 궁전이다. 원래 루이 13세의 사냥용 별장이었으나 루이 14세 때 대궁전으로 증축했다. 방대한 규모와 호화로운 내부 장식, 대정원 등으로 바로크 궁전 건축의 핵심이자 절대 왕정의 상징이 되었다.

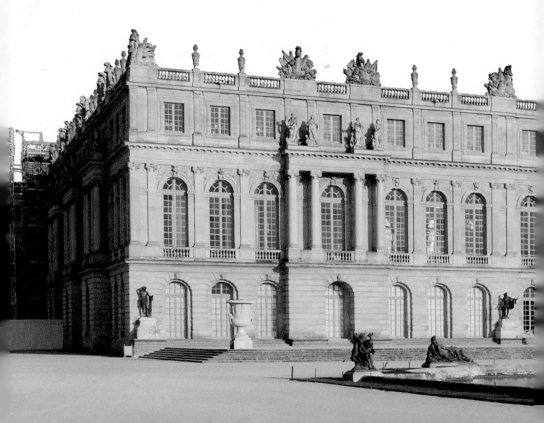

태양왕의 가장 찬란한 무대, 베르사유 궁전

바로크 작품을 제대로 감상하려면 작품이 놓인 장소까지 함께 고려해야 합니다. 종교 개혁을 극복한 가톨릭교회는 17세기에 더욱 번영했어요. 로마 교황은 로마를 세상에서 가장 아름다운 도시로 꾸미기 위해 미술을 장려했지요. 성당을 더 화려하고 멋지게 꾸미려다 보니 자연스럽게 남성적이고 과장이 많은 미술이 유행하게 되었어요.

이 시대의 예술 작품은 교회라는 무대에 놓여 가톨릭교회의 영광과 승리를 드높이는 역할을 했어요. 프랑스에 있는 베르사유 궁전도 하나의 무대였지요. "짐이 곧 국가다."라고 말한 루이 14세는 절대 왕정을 수립했습니다. 그는 1662년 태양왕인 자신

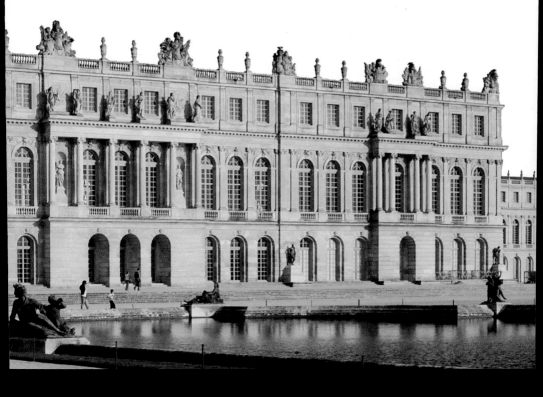

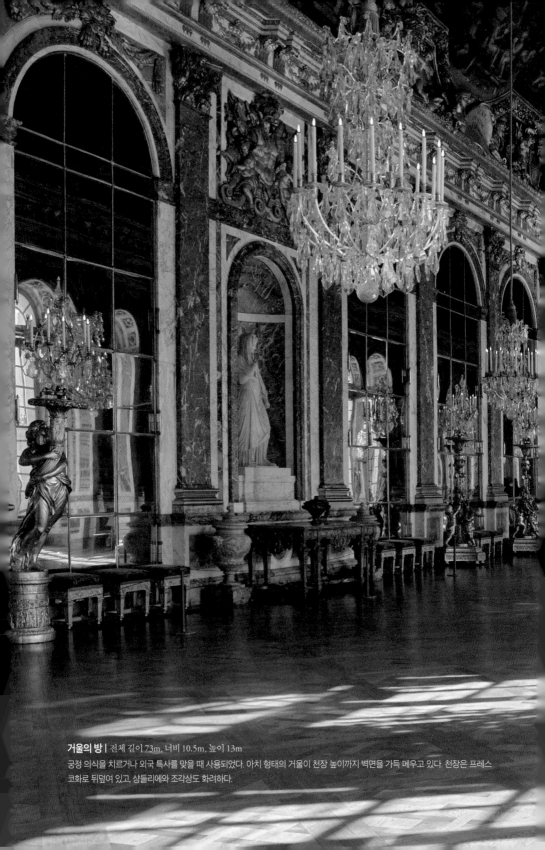

거울의 방 | 전체 길이 73m, 너비 10.5m, 높이 13m
궁정 의식을 치르거나 외국 특사를 맞을 때 사용되었다. 아치 형태의 거울이 천장 높이까지 벽면을 가득 메우고 있다. 천장은 프레스
코화로 뒤덮여 있고, 상들리에와 조각상도 화려하다.

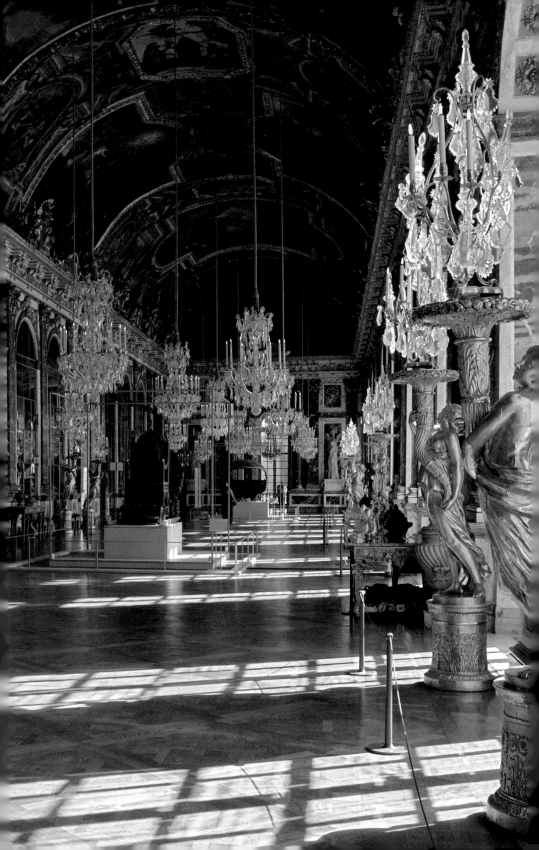

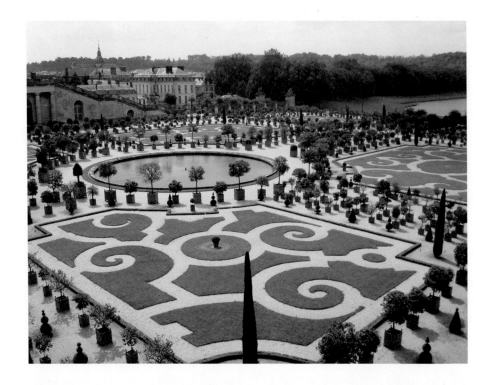

베르사유 궁전 정원
루이 13세를 위한 간소한 정원이었으나 루이 14세 때 탈바꿈해 프랑스식 정원의 걸작이 되었다. 앙드레 르 노트르의 설계로 1668년에 완성되었다. 궁전만큼이나 화려하고 아름다운 모습을 자랑한다.

을 돋보이게 해 줄 가장 화려하고 큰 무대를 짓기 시작했어요. 이 것이 베르사유 궁전이지요.

베르사유 궁전에 처음 들어가면 그 규모와 화려함에 입이 떡 벌어질 거예요. 이 궁전은 안락한 생활을 위해 지어진 것이 아니라 수많은 의례가 돋보이도록 만들어졌습니다. 대리석 바닥은 궁전을 몹시 춥게 만들었고, 수천 개의 촛대는 여름밤의 무도회를 몹시 덥게 했다고 해요. 거울의 방에 들어가면, 천장에서 바닥에 이르는 거대한 창과 수많은 거울에 빛이 반사되면서 연출되는 장관을 볼 수 있지요. 그 밖에도 천장의 프레스코화, 영웅을 표현한 회화와 조각, 운하와 분수가 있는 넓은 정원 등이 절대 군주의 위엄을 찬란히 장식하고 있답니다.

"여신을 그리느니 거리의 집시를 그리겠다."

지금부터 바로크 미술에서 가장 독창적이었던 화가 한 사람을 만나 볼까요? 이탈리아 화가인 미켈란젤로 메리시 다 카라바조는 속세의 관습이나 규율을 무시하고 자유분방하게 사는 예술가였습니다. 허랑방탕한 짓을 일삼기도 했지요.

누군가 카라바조에게 고전 조각과 르네상스 작품에서 보이는 이상적인 아름다움에 관해 공부하라고 하자 카라바조는 "그리스 여신을 그리느니 거리의 집시를 그리겠다!"라고 말했어요. 벌써부터 그의 그림들이 궁금해진다고요?

카라바조의 인생이 평탄하지 않았던 것처럼 그의 작품 역시 논란이 많았습니다. 카라바조는 종교적인 이유 없이 고통이나 공포, 역겨움을 느끼는 인간의 모습을 처음으로 작품에 담았어요.

<유디트와 홀로페르네스>, 미켈란젤로 메리시 다 카라바조(이탈리아) | 1598~1599년, 캔버스에 유채, 145×195cm, 이탈리아 로마 국립 고전 회화관 소장
이 작품에서 유디트는 결의에 찬 영웅이 아니라 두려움을 느끼는 인간적인 모습으로 묘사되었다. 카라바조는 근육질의 홀로페르네스와 연약한 유디트를 배치해 강함과 약함, 남과 여의 대립을 나타냈다.

**<로레토의 성모>, 미켈란
젤로 메리시 다 카라바조
(이탈리아)** | 1603~1605
년경, 캔버스에 유채,
260×150cm, 이탈리아
로마 산타고스티노 성당
소장

로레토는 천사에 의해 성모
의 집이 나사렛으로부터 옮
겨졌다고 해 많은 순례자가
방문하는 이탈리아 중부의
소도시다. 이전의 성모 그림
과 다른 점은 성모의 발이 드
러나 보이고, 순례자의 때 묻
은 발바닥이 관람객을 향하
고 있다는 것이다.

그의 작품 가운데 〈유디트와 홀로페르네스〉를 볼까요? 하나님을 정성스레 섬겼던 유디트는 아름다운 용모를 지닌 과부였어요. 아시리아의 적장 홀로페르네스가 유다 왕국을 포위하자 원로원은 항복하려고 했지요. 유디트는 이러한 원로원을 꾸짖고는 시녀와 함께 적진으로 가 홀로페르네스의 환심을 샀어요. 홀로페르네스가 술에 잔뜩 취하자 유디트는 그의 목을 자른 후 그 목을 성벽에 걸었지요.

카라바조의 작품에서는 잘린 머리와 흘러넘치는 피가 자주 등장합니다. 카라바조는 실제로 살인죄로 참수형 선고를 받기도 했지요. 〈유디트와 홀로페르네스〉에서 유디트는 적장인 홀로페르네스의 목을 자르는 자신의 행위에 놀라움과 혐오를 느끼고 있어요. 카라바조는 목에서 솟구치는 선홍색 피와 이가 빠진 늙은 하녀의 추한 모습을 숨김 없이 표현했지요. 이 작품에서 유디트는 숭고한 일을 해낸 민족의 영웅이라기보다는 자신의 행위에 공포심을 느끼는 앳된 소녀일 뿐이에요.

이처럼 카라바조는 작품을 이상적인 모습으로 과장하거나 미화하지 않았어요. '있는 그대로'의 진실을 그리고자 했지요. 〈로레토의 성모〉에서처럼 성인(聖人)조차 평범한 모습으로 그렸답니다.

처음에 사람들은 실제 삶과 지나치게 가깝다는 이유로 카라바조의 작품을 비판했습니다. 하지만 진실을 표현하고자 한 카라바조의 작품은 당대의 어떤 화가의 작품보다 관람객에게 큰 감동을 주었지요.

미켈란젤로 메리시 다 카라바조(1573~1610)
초기 바로크의 대표적인 화가다. 성모와 성자를 묘사한 종교화에 가난한 보통 사람들의 얼굴을 그렸다. 빛과 그림자가 강렬하게 대비되는 극적인 화면을 연출해 화면에 생동감을 불어넣었다.

신의 빛이 도박장을 비추다

이제부터 카라바조의 다른 작품인 〈성 마태오의 소명〉을 감상해 보도록 해요. 마태오(마태)는 이스라엘의 가버나움이라는 마을에서 세금을 걷는 일을 했습니다. 신약 성경 마태복음 9장을 보면 예수가 세관으로 들어와 동료와 앉아 있던 마태오를 가리키며 "제자가 되어 나를 따르라."라고 불러내는 장면이 있답니다.

〈성 마태오의 소명〉을 보면 탁자 위에 주사위와 돈이 놓여 있어요. 이를 통해 마태오를 포함한 다섯 명이 도박하고 있었다는 것을 알 수 있지요. 베드로에게 가려진 예수는 길게 손을 뻗어 마태오를 가리키고 있어요. 베드로 역시 손가락으로 마태오를 가리키고 있고요. 예수에게 지목을 당한 마태오 역시 '이 사람이요? 저요?' 하는 듯 손가락을 치켜들고 있네요.

오른쪽 위에서 들어오는 빛이 보이나요? 벽과 먼지 낀 유리창을 따라 들어오는 빛이 이 작품의 분위기와 의미를 만들어 내고 있어요. 관람객의 시선을 화면 중심부로 이끄는 이 빛은 초라하고 어두운 현실에 침투한 신의 은총을 상징적으로 나타내고 있답니다.

이처럼 카라바조를 비롯한 바로크 미술가들은 빛과 그림자를 극단적으로 대조시켰습니다. 그래서 관람객은 빛과 어둠이 만들어 내는 극적인 장면 속으로 빨려 들어가게 됩니다. 작품 속 인물들은 마치 조명을 받고 있는 연극배우처럼 극적인 표정과 자세를 취하고 있어요.

카라바조는 1590년대 후반부터 델 몬테 추기경의 보호를 받으며 종교적인 그림을 많이 그렸어요. 하지만 로마에서도 카라바조의 방탕한 생활은 멈추지 않았지요. 결국 카라바조는 1606년 말다툼 끝에 한 남자를 죽이고 도망치다 붙잡혔어요. 이후 다

<성 마태오의 소명>, 미켈란젤로 메리시 다 카라바조(이탈리아) | 1599~1600년, 캔버스에 유채, 322×340cm, 이탈리아 로마 산 루이지 데이 프란체시 성당 소장

예수가 마태오를 제자로 삼는 장면을 그린 것이다. 인물들의 옷이나 자리 배치가 카라바조의 초기작인 <카드놀이 사기꾼>과 비슷하다. 종 교회에 장르화적 성격을 도입해 현실 속에 배치시킨 점은 혁신적이라는 평가와 동시에 논란거리가 되었다.

<골리앗의 머리를 든 다윗>, 미켈란젤로 메리시 다 카라바조(이탈리아) | 1609~1610년, 캔버스에 유채, 125×100cm, 이탈리아 로마 보르게세 미술관 소장

구약 성경에 나오는 다윗과 골리앗을 그린 작품이다. 카라바조는 자신을 모델로 골리앗의 머리를 그렸다. 자신을 처벌받아 마땅한 존재로 나타낸 것이다. 한편 다윗의 얼굴도 화가의 젊었을 적 모습이다. 결국 이 그림은 이중 자화상으로 성경 이야기에 화가의 내면을 반영했다.

시 싸움을 벌여 얼굴에 심한 상처를 입게 되지요. 이 시기에 그려진 작품이 〈골리앗의 머리를 든 다윗〉입니다.

골리앗을 무찌른 소년 다윗에 대한 이야기는 이미 이 책에서 들은 적이 있지요? 카라바조는 대낮에 일어난 이 영웅적인 이야기를 암흑 속으로 끌고 들어왔어요. 성경의 교훈적인 이야기를 내면의 어둠에 관한 이야기로 변화시킨 것이지요.

〈골리앗의 머리를 든 다윗〉에서 다윗은 튜닉(tunic, 그리스·로마 시대에 착용된 느슨한 의복. 길이는 무릎 정도로 장식이 거의 없음)을 걸친 곱슬머리의 소년입니다. 아직 앳된 얼굴이 순수해 보여요. 반면 다윗의 손에는 이마에 큰 상처가 있는 골리앗의 머리가 들려 있습니다. 골리앗은 목이 잘렸는데도 여전히 말을 하려는 것처럼 입을 벌리고 있어 섬뜩하네요.

이 작품은 카라바조의 이중 자화상이라는 해석이 지배적이에요. 다윗으로 표현된 젊은 시절의 카라바조가 광포한 본성을 이기지 못해 죄악에 물든 지금의 자신을 단죄하고 있습니다. 자신을 단죄하는 젊은 카라바조의 표정에서 경멸과 동정을 동시에 읽을 수 있어요. 카라바조는 자신의 잘못을 뉘우치듯 다윗과 골리앗의 얼굴에 자신의 얼굴을 새겨 넣었던 것이지요.

카라바조가 일을 저지를 때마다 그의 재능을 아끼는 후원자들이 그를 감옥에서 꺼내 주었어요. 하지만 카라바조는 결국 서른일곱이라는 이른 나이에 열병에 걸려 죽고 맙니다. 카라바조의 시신은 찾지 못했다고 해요.

촛불로 삶을 고요히 비추다 - 조르주 드 라투르

프랑스 로렌 출신의 라투르는 오랫동안 잊혀져 있다가 오늘날 재발견된 화가다. 라투르는 카라바조의 극적인 명암 대조법의 영향을 받았다. 다른 바로크 작품에서 빛을 내는 물체는 그림 밖에 있지만 라투르 작품에서는 안에 있다. 바로 촛불이다. 흔들리는 촛불의 빛이 고요한 어둠 속에서 단순하고 커다란 인물을 보여 준다.

<신생아>, 조르주 드 라투르(프랑스) | 1645~1650년경, 캔버스에 유채, 76×91cm, 프랑스 렌 미술관 소장
화면 왼쪽의 여인이 들고 있는 촛불 때문에 그림의 분위기가 부드럽다. 이 여인의 오른손이 촛불을 가리고 있어서 촛불의 따뜻한 빛이 신생아의 머리에서 흘러나오는 것처럼 보인다. 영적인 의미를 띠는 빛 때문에 관람객은 신생아를 보며 아기 예수의 이미지를 읽을 수 있다.

<등불 아래 참회하는 마리아 막달레나>, 조르주 드 라투르(프랑스) | 1640~1645년경, 캔버스에 유채, 128×94cm, 프랑스 파리 루브르 박물관 소장

마리아 막달레나는 예수가 십자가 책형을 당하고 무덤에 묻힐 때까지 그의 곁을 지켰다. 촛불과 마리아 막달레나의 무릎 위에 놓인 해골이 삶과 죽음을 상징적으로 나타낸다. 이 신앙 고백의 장면은 간결하고 엄숙해 더욱 신비로워 보인다.

터질 듯 생명의 환희가 약동하다

페테르 파울 루벤스는 현재 벨기에와 남부 네덜란드에 해당하는 지역인 플랑드르의 화가였습니다. 루벤스는 유럽 궁전에 외교관으로 파견되는 등 가는 곳마다 환영을 받았어요. 그는 인간적인 매력과 뛰어난 학식으로도 유명했답니다. 프랑스 화가 프로망탱은 루벤스의 삶을 가리켜 "빛이 루벤스의 인생을 감싸고 있다. 그의 작품에서처럼 커다란 빛이 내리고 있다."라고 말했어요.

궁중의 사치와 화려함을 더욱 돋보이게 했던 루벤스의 그림은 당시 고위 성직자나 군주들의 취향에 잘 맞았습니다. 그의 작품에서는 건강하고 풍만한 인체의 아름다움이 두드러지지요.

루벤스는 르네상스의 이상적인 미에는 별 관심이 없었어요. 대신 사물의 질감에 관심을 두고 매우 촉각적인 그림을 그렸지요. 〈레우키포스 딸들의 납치〉를 보면 저항하는 여인들과 건장한 남자들 사이에서 엄청난 힘이 느껴져요. 날뛰는 말들의 흩날리는 갈기와 펄럭이는 남자의 망토 등을 통해서도 상황이 매우 다급하다는 것을 알 수 있답니다. 이러한 것이 바로크 회화 특유의 역동적인 움직임이에요. 그뿐만 아니라 새하얗고 풍만한 여인들의 나체는 남자들의 구릿빛 피부와 비교되어 더욱 생생해 보입니다.

이 작품은 제우스의 쌍둥이 아들인 카스토르와 폴리데우케스가 레우키포스의 딸들인 포이베와 힐라에이라를 납치하는 장면을 그린 것입니다. 루벤스는 감각적인 색채를 사용해 신화 속 한 장면을 생생하게 재현해 냈어요.

페테르 파울 루벤스
(1577~1640)
바로크 시기를 대표하는 화가이자 외교관이다. 주로 종교나 신화를 주제로 극적인 사건을 포착해 화면을 구성했다. 작품 속 인물들의 육체는 흔히 풍만하게 그려졌고, 역동적인 움직임을 보인다. 또한 감정의 격렬한 충돌을 자유자재로 묘사했다.

<레우키포스 딸들의 납치>, 페테르 파울 루벤스(독일 출신, 플랑드르 활동) | 1618년경, 캔버스에 유채, 224×210cm, 독일 뮌헨 알테 피나코텍 소장

레우키포스의 딸인 힐라에이라는 기쁨, 포이베는 화려함이라는 뜻을 지니고 있다. 그림 속 여인들은 이름에 걸맞게 금발 머리와 분홍빛 얼굴, 풍만한 육체를 지닌 매혹적인 존재다. 반면 앞발을 쳐든 회색 말과 여인들을 납치하는 두 남성의 모습은 동물적인 힘과 원시적인 폭력성을 의미한다.

<전쟁에 대한 알레고리>, 페테르 파울 루벤스(독일 출신, 플랑드르 활동) | 1638년, 캔버스에 유채, 이탈리아 피렌체 팔라초 피티 내 미술관 소장

종교 전쟁인 30년 전쟁을 주제로 한 루벤스의 말년작이다. 전쟁의 신 아레스와 사랑과 평화의 신 아프로디테를 중심으로 공포에 떨고 있는
사람들을 표현함으로써 전쟁이 불길에 휩싸인 비참한 유럽을 상징적으로 드러낸다.

예수의 고통은 나의 고통

혹시 일본 애니메이션인 「플랜더스의 개」를 기억하나요? 주인공 네로는 늙은 개 파트라슈와 함께 수레를 끌며 우유를 배달하는 플랑드르(플랜더스) 소년이에요. 루벤스의 그림을 직접 볼 수 있다면 죽어도 좋다고 생각하는 열렬한 화가 지망생이기도 하지요. 안타깝게도 유일한 가족이었던 할아버지가 죽고 그림 대회에서 낙선하게 되는 불행이 네로를 찾아왔습니다. 슬픔에 빠진 네로는 처음이자 마지막으로 루벤스의 그림을 보기 위해 성당을 찾아요. 그림을 보고 행복의 눈물을 흘린 네로는 파트라슈와 함께 차가운 성당 바닥에서 죽고 말지요.

네로가 그토록 보고 싶어 하던 루벤스의 작품은 종교화인 〈십자가를 세움〉입니다. 화면 속 인물들의 동작은 매우 역동적이에요. 예수가 못 박힌 십자가를 끌어 올리는 군인들의 힘과 가쁜 호흡이 느껴질 정도지요. 고통과 영감으로 가득 찬 예수의 표정이 인상적입니다. 예수의 육체 위로 쏟아지는 조명을 보니 카라바조의 명암법이 떠오르지 않나요? 왜 이 작품은 슬픔에 빠져 죽어가는 네로의 얼굴에 행복한 미소를 띠게 했을까요?

네로는 〈십자가를 세움〉을 보며 격렬한 감정에 사로잡혔을 거예요. 예수의 고통스러운 표정을 보면서 자신의 불행을 떠올렸을 테지요. 동시에 예수의 품에 안긴 듯한 편안함을 느꼈을지도 몰라요.

바로크 회화는 관람객을 작품 밖에 세워 두지 않았습니다. 관람객은 작품에 생생하게 표현된 감정과 동작에 빠져들었지요. 바로크 시대의 종교화는 이전 시기의 엄숙한 종교화와는 전혀 다른 표현 방식으로 신자들을 감화시켰던 거예요.

<십자가를 세움> 가운데 패널, 페테르 파울 루벤스(독일 출신, 플랑드르 활동) | 1610~1611년경, 캔버스에 유채, 460×
340cm(가운데), 벨기에 앤트워프 대성당 소장

세 폭짜리 제단화로 제작된 작품이다. 예수가 못 박힌 십자가를 들어 올리는 장면을 중심으로 왼쪽에는 예수를 따르는 사람들의 모습이, 오
른쪽에는 로마군 장교와 죄수들의 모습이 그려져 있다.

초상화에 드러난 유럽 귀족의 영혼 - 안토니 반 다이크

안토니 반 다이크는 플랑드르 예술의 중심지였던 루벤스의 화실에서 세련된 취향을 배웠다. 이후 귀족의 초상화가로 전 유럽에서 명성을 얻어, 영국 왕실의 초상화가로 임명되었다. 루벤스의 생기 넘치는 화풍과는 다른 감미롭고 섬세한 화풍으로 유럽 귀족을 우아하게 표현했다.

<사냥 중인 찰스 1세>, 안토니 반 다이크(벨기에 출신, 플랑드르 활동) | 1635년경, 캔버스에 유채, 266×207cm, 프랑스 파리 루브르 박물관 소장 영국 왕 찰스 1세가 사냥 중 잠시 휴식을 취하는 모습을 그린 작품이다. 그림 속에서 찰스 1세는 인간미를 드러내면서도 왕족의 기품을 잃지 않고 있다. 이처럼 개인적인 특성과 귀족적인 우아함을 동시에 표현하는 것이 반 다이크 초상의 특징이다.

**<존 스튜어트 경과 버나
드 스튜어트 경>, 안토니
반 다이크(벨기에 출신, 플
랑드르 활동)** | 1638년경,
캔버스에 유채, 237.5 ×
146.1cm, 영국 런던 내셔
널 갤러리 소장

영국 스튜어트 왕가의 두 젊
은이를 그린 아름다운 초상
화다. 나른한 우아함을 잘 표
현했다. 흰 산양 가죽 장갑과
반짝이는 푸른 새틴의 질감
은 반 다이크의 뛰어난 붓질
솜씨를 보여 준다.

그림 밖의 세상까지 그리다

스페인 바로크 회화를 대표하는 화가는 디에고 벨라스케스입니다. 그는 스페인 마드리드를 방문했을 때 왕의 초상을 멋지게 그렸어요. 벨라스케스의 솜씨를 인정한 펠리페 4세는 당시 24세였던 그를 궁정화가로 임명하고, 벨라스케스만이 왕과 왕의 가족을 그릴 자격이 있다고 선언하지요.

벨라스케스는 초기에 카라바조의 사실주의에 감화를 받았으나 카라바조의 과장된 표현법은 일찍이 극복했습니다. 벨라스케스의 그림은 다소 어수선한 루벤스의 작품과도 달랐어요. 벨라스케스의 무기는 조화로운 색채와 자유로운 붓놀림이었답니다.

이전의 초상화가들은 뚜렷한 윤곽선으로 인물을 표현했습니다. 뒤러나 홀바인 등 북유럽 르네상스 화가들의 작품이 기억나나요? 털 하나하나까지 세밀하게 그렸지요. 하지만 벨라스케스의 작품을 보면 윤곽선이 잘 보이지 않아요. 〈교황 인노켄티우스 10세의 초상〉도 그렇지요.

디에고 벨라스케스
(1599~1660)
스페인 펠리프 4세의 궁정화가였다. 뛰어난 관찰력으로 정물화와 초상화를 주로 그렸다. 인물의 개성을 날카롭게 잡아내는 초상화가로 유명세를 떨쳤다.

이 작품 속에서 교황은 여름 예복을 입고 황금 의자에 앉아 정면을 바라보고 있습니다. 찌푸린 미간과 날카로운 눈매, 굳게 다문 입, 불그스름한 얼굴을 보세요. 우리는 이 초상화를 통해 그림에 생명을 불어넣는 것이 세밀한 묘사가 아니라는 사실을 알 수 있습니다.

인노켄티우스 10세의 얼굴에는 카라바조의 과장되고 사나운 감정이 아닌, 평온하고 절제된 감정이

**<교황 인노켄티우스 10
세의 초상>, 디에고 벨
라스케스(스페인)** | 1650
년, 캔버스에 유채, 140×
120cm, 이탈리아 로마 도
리아 팜필리 미술관 소장

교황 인노켄티우스 10세의
특징을 잘 살린 초상화다. 교
황 자신도 초상화가 '너무 사
실적'이라는 평가를 내렸다
고 한다. 1953년에 영국의 화
가인 프랜시스 베이컨은 이
작품에서 영감을 받아 그로
테스크한 모습의 교황을 그
리기도 했다.

떠올라 있어요. 교황의 진실한 내면까지 보이는 듯하지요.

바로크 시기에 스페인 궁정의 분위기가 어땠는지 알고 싶다
면 벨라스케스의 그림을 보면 됩니다. 〈시녀들〉에 그려진 높은
천장의 방에는 사치스럽지만 다소 우울한 분위기가 흐르고 있
어요.

화면 가운데에 서 있는 앙증맞은 소녀가 마르가리타 공주입니
다. 공주의 양옆에는 두 명의 시녀가 있고, 화면 오른쪽으로는 두
명의 난쟁이가 있네요. 한 난쟁이는 엎드려 있는 개를 발로 차면

<시녀들>, 디에고 벨라스케스(스페인) | 1656년경, 캔버스에 유채, 318×276cm, 스페인 마드리드 프라도 미술관 소장
마르가리타 공주를 중심으로 시녀들, 난쟁이, 펠리페 4세 내외, 화가 자신 등 여러 사람이 그려진 단체 초상화다. 벨라스케스의 후기 작품으로 사실주의적인 화풍이 두드러진다.

서 귀족인 양하고 있어요. 화면 왼쪽의 큰 캔버스 앞에서 붓을 들고 있는 남자는 이 그림을 그린 벨라스케스지요.

그런데 무언가 이상하지 않나요? 이 작품의 제목은 '시녀들'인데 작품 속 벨라스케스는 시녀들이 아닌 정면을 바라보고 있습니다. 그렇다면 벨라스케스는 누구를 그리고 있는 걸까요? 마르가리타 공주일까요, 아니면 국왕 부부일까요?

국왕 부부가 어디 있느냐고요? 눈을 크게 뜨고 잘 찾아보세요. 답은 그림 밖입니다. 문 옆에 걸린 작은 거울이 보이나요? 그림 밖에서 마르가리타 공주를 바라보는 펠리페 4세와 왕비가 거울에 비추어지고 있어요. 사실 그림 밖에 있어야 할 사람은 국왕 부부가 아니라 화가인 벨라스케스여야 하는데 말이지요. 이로 말미암아 관람객의 시선은 '그림의 밖'까지 확대됩니다. 그래서 일까요? 이 작품의 정확한 의미는 아직까지도 밝혀지지 않았답니다.

〈시녀들〉은 높이가 3m에 이르는 대작으로 마드리드에 있는 프라도 미술관의 보물이에요. 이 작품은 교묘한 장치 외에도 사실적인 색채와 빛의 묘사로 유명해요. 벨라스케스는 다양한 색채 사용을 포기하고, 스페인 미술 특유의 차분한 색채를 사용하는 쪽으로 방향을 잡았지요. 이 화법 덕분에 벨라스케스는 빛의 효과를 그대로 살리면서도 카라바조의 직접적이고 극적인 명암 대비는 극복할 수 있었어요.

벨라스케스 이후로 세상을 정확히 관찰하고 색채와 빛의 조화를 찾는 것이 미술가들의 목표가 되었습니다. 19세기의 인상주의자들은 벨라스케스의 자연스러운 표현을 동경했답니다.

한낮에 '야간 순찰'을 한다?

"네덜란드가 낳은 최고의 화가는 누구일까?" 만약 이런 질문을 한다면 많은 사람이 주저 없이 "렘브란트 반 레인!"이라고 대답할 거예요. 서양 미술사에서 가장 위대한 화가 가운데 한 명으로 꼽는 사람도 있을 테고요. 지금부터 이 대단한 화가의 멋진 작품들을 감상해 볼까요?

〈야간 순찰〉은 제목이 내용과 다르게 붙은 작품이에요. 그림만 보면 배경이 어두워서 밤이라고 생각하기 쉽지만, 사실은 한낮이 배경입니다. 시간이 지나면서 색이 바래져서 그림 전체가 어두워졌고, 이런 이유로 제목이 잘못 붙은 것이지요. 작품 감상이 끝나면 여러분이 멋진 제목을 하나 붙여 보세요.

가운데 검은 옷을 입은 사람은 네덜란드 암스테르담의 민병대 대장인 프란스 반닝 코크이고, 그 옆에 노란 옷을 입은 사람은 부관입니다. 나머지 사람들은 대원이고요. 중세 시대에 조국을 지키기 위한 민병대가 구성되었습니다. 하지만 렘브란트가 이 그림을 그렸을 당시에는 민병대가 일종의 사교 클럽으로 전락한 상태였어요. 〈야간 순찰〉은 이들이 민병대 홀에 걸기 위해 주문한 그림이에요.

민병대의 상징인 닭을 허리에 매달고 있는 소녀와 코크 및 부관은 빛을 받아 주위보다 밝게 표현되었습니다. 주위의 대원들은 근엄하거나 질서 정연하기보다는 소란스럽고 허둥대는 모습으로 묘사되어 있고요. 렘브란트는 명암의 대비를 통해 주요 인물들을 부각시키고, 인물 간의 배치와 각각의 자세를 극적으로 구성해 무미건조하기 쉬운 단체 초상화를 역동적으로 표현했습니다. 기념사진을 찍을 때처럼 사람들을 한 줄로 세우지 않고, 햇빛과 그림자를 효과적으로 사용해 극적인 장면을 연출했지요.

작품이 완성되자 어두운 배경이나 앞사람에 의해 얼굴이 가려진 대원들은 거세게 항의하며 그림값을 돌려받기 위해 소송을 제기했어요. 이처럼 특유의 명암 효과를 살린 렘브란트의 화풍은 당시에는 인정을 받지 못했습니다. 하지만 〈야간 순찰〉은 이후에 등장하는 렘브란트의 위대한 작품들의 시초가 되었지요.

〈야간 순찰〉, 렘브란트 반 레인(네덜란드) | 1642년, 캔버스에 유채, 363×437cm, 네덜란드 암스테르담 레이크스 미술관 소장 생생한 인물 묘사로 그룹 초상화의 혁신을 가져온 작품이다. 원래 제목은 〈프란스 반닝 코크 대장의 민방위대〉였다고 한다.

자화상에 자신의 영혼을 담다

젊은 시절에 렘브란트는 자존심이 센 화가였습니다. 하지만 소중한 사람을 잃고 경제적으로도 파산에 이르는 등 끔찍한 불행을 겪게 되지요. 어려운 상황이었지만 렘브란트는 불굴의 의지로 작품 활동만은 멈추지 않았어요. 이런 인생 역정을 잘 보여 주는 것이 렘브란트의 수많은 자화상입니다.

우선 23세 때의 자화상을 보세요. 자존심 강해 보이는 잘생긴 젊은이가 당당하게 정면을 바라보고 있네요. 렘브란트는 25세가 되던 해에 상업의 중심지인 암스테르담으로 거처를 옮겨 다음 해에 초상화가로 눈부신 성공을 거두었습니다. 성공한 미술상의 조카와 결혼해서 부자가 되기도 했지요. 34세의 자화상을 보면 이탈리아풍의 호화로운 옷을 걸치고 베레를 쓰고 앉아 있는 렘브란트가 보입니다. 그림만 봐도 세속적인 성공을 거머쥔 예술가의 자신감이 묻어 나오는 것 같아요.

하지만 1642년 첫 부인이 사망하고 난 후 렘브란트의 인기는 점점 떨어져 결국 그는 빚더미에 올라앉고 맙니다. 다행히 두 번째 부인과 아들의 도움으로 걸작들을 그릴 수 있었지요. 59세의 자화상을 보면 시련을 이겨 내고자 하는 렘브란트의 굳건한 의지가 보이는 듯해요.

부인과 아들이 죽은 후에 렘브란트는 외로운 노년을 보냈습니다. 대중은 그의 그림을 외면했고, 빚은 점점 늘어만 갔지요. 1669년 렘브란트가 숨을 거두었을 때 그에게 남은 것은 옷 몇 벌과 그림 도구가 전부였어요. 이 위대한 화가가 말년에 살던 곳은 초라한 빈민가였지요. 63세의 자화상에는 뭉툭한 코를 한 렘브란트의 모습이 있습니다. 시간과 불운이 버거웠던 것일까요? 이 늙은 화가의 표정이 슬퍼 보이기까지 하네요.

렘브란트가 죽은 해에 완성된 〈돌아온 탕자〉에는 신약 성경 누가복음 15장에 담긴 이야기가 표현되어 있습니다. 어떤 사람에게 두 아들이 있었어요. 작은아들은 아버지가 돌아가실 때까지 기다릴 수 없다며 유산을 미리 받아 먼 마을로 떠났지요. 방탕한 생활을 한 작은아들은 재산을 다 날리고 말았어요. 돼지치기를 하던 그는 결국 주린 배를 움켜쥐고 아버지에게 돌아왔습니다. 작은아들은 아버지에게 용서를 빌며 말했어요.

〈돌아온 탕자〉, 렘브란트 반 레인(네덜란드) | 1668~1669년, 캔버스에 유채, 262×205cm, 러시아 상트페테르부르크 에르미타주 박물관 소장

이 그림의 핵심은 아버지의 손에 있다. 아들을 껴안는 아버지의 손을 자세히 살펴보면, 왼손은 크고 마디가 굵은 아버지의 손이고, 오른손은 길고 섬세한 어머니의 손이다. 아버지를 통해 하나님이 지닌 모성과 부성을 함께 나타낸 것이다.

렘브란트의 자화상

렘브란트의 자화상은 그의 일생을 고스란히 보여 주는 일종의 자서전이다. 그는 평생 약 100여 점의 자화상을 그렸다. 초기에는 인물 연습과 판매를 위한 자화상을 그리다가 말년에는 자기 자신을 응시하는 자화상을 그리는 데 집중했다. 렘브란트는 정식 자화상 외에 자신이 그린 풍경화나 역사화 등에도 본인의 얼굴을 그려 넣었다.

<1629년 자화상>, 렘브란트 반 레인(네덜란드) | 캔버스에 유채, 37.7×28.9cm, 네덜란드 헤이그 마우리츠하이스 왕립 미술관 소장
23세 때의 자화상이다. 청년기 작품으로 매끄럽고 섬세한 기법으로 말미암은 세련미가 돋보인다.

<1640년 자화상>, 렘브란트 반 레인(네덜란드) | 캔버스에 유채, 102×80cm, 영국 런던 내셔널 갤러리 소장
34세 때의 자화상이다. 귀족 풍의 옷을 입고 그린 그림에서 성공한 화가의 자신감이 돋보인다. 대체로 성숙기의 작품은 질감 표현이 돋보인다.

<1665년 자화상>, 렘브란트 반 레인(네덜란드) | 캔버스에 유채, 114×94cm, 영국 런던 켄우드 하우스 소장

59세 때의 자화상이다. 아직 마르지 않은 화면에 물감을 덧칠해 표현했다. 윤곽선이 명확하지 않은 인상주의적인 화풍이 돋보인다.

<1669년 자화상>, 렘브란트 반 레인(네덜란드) | 캔버스에 유채, 86×70.5cm, 영국 런던 내셔널 갤러리 소장

63세 때의 자화상으로 생애 마지막 해에 그린 자화상 두 점 가운데 하나다. 고독한 운명에 대한 체념과 냉소가 담겨 있는 듯하다.

"저는 이제 아버지의 아들이라고 불릴 자격이 없습니다. 저를 아버지의 일꾼 가운데 하나로 여기십시오."

그러자 아버지는 아들을 끌어안고 입을 맞추며 종들에게 말했어요.

"어서 가장 좋은 옷을 가져와서 아들에게 입혀라. 또 손가락에 반지를 끼워 주고 발에 신발을 신겨라. 내 아들이 죽었다가 다시 살아났고, 나는 아들을 잃어버렸다 다시 찾았으니."

렘브란트는 바로크 작품들에서 나타나는 연극적이고 열정적인 표현을 전부 포기했습니다. 그는 주요 인물과 인물의 행동을 빛으로 조심스럽게 비추었어요. 〈돌아온 탕자〉를 보면, 지난날의 고통과 슬픔을 억누르려는 듯 희미하게 눈을 뜬 아버지가 추레한 차림에 삭발을 한 아들을 안고 있습니다. 렘브란트의 갈색조 빛은 이 따뜻한 장면에 고요함과 경건함을 더하며 우리의 영혼을 깊이 울리지요.

진주 귀걸이 소녀, 모나리자가 되다

'북유럽의 모나리자'로 불리는 페르메이르의 〈진주 귀걸이를 한 소녀〉는 영화의 소재가 되기도 했습니다. 영화에서 페르메이르는 하녀를 모델로 〈진주 귀걸이를 한 소녀〉를 그리지요. 페르메이르의 아내는 이 작품을 보고 남편이 하녀를 사랑하고 있다고 생각합니다. 질투심에 사로잡힌 아내는 저속하다는 이유로 그림을 찢으려고 하지요.

작품 속 소녀는 페르메이르의 아내가 질투하는 것이 당연하게 느껴질 정도로 매혹적입니다. 동양풍의 파란 터번을 머리에 두르고 진주 귀걸이를 한 채 뒤를 살짝 돌아보고 있네요. 순백으로 반짝이는 진주 귀걸이는 커다란 눈물 모양이에요.

<진주 귀걸이를 한 소녀>, 요하네스 페르메이르(네덜란드) | 1665~1666년경, 캔버스에 유채, 44.5×39cm, 네덜란드 헤이그 마우리츠하이스 왕립 미술관 소장

페르메이르 작품 가운데 많은 사랑을 받고 있는 그림이다. 초상화라기보다는 특징적인 분장과 표정을 한 인물화로 분류된다. 신비로운 분위기를 자아내는 소녀와 진주가 특유의 색감으로 표현되어 매혹적이다.

**요하네스 페르메이르
(1632~1675)**
후대에 재평가된 화가로 그
의 삶은 베일에 싸여 있다.
평생 35점 정도의 작품만을
남겼다. 계획적으로 구성된
공간에 자연스러운 빛을 표
현한 장르화로 유명하다.

소녀는 입을 살짝 벌린 채 모호한 시선을
관람객에게 던지고 있습니다. 성숙하지 않
은 여자의 불안과 수줍음, 그리고 약간의 당
돌함이 느껴지지요.

이 소녀는 페르메이르의 작품 속 인물 가
운데 가장 매혹적인 여인으로 꼽힙니다. 이
작품에서 볼 수 있듯이 페르메이르는 여인
의 영혼이 지닌 비밀을 침착하고 집요하게
파헤쳤어요. 한 비평가는 "어떤 네덜란드 화
가도 페르메이르만큼 여성을 극찬하지 않았다."라고 말했지요.

빛의 알갱이가 진주 가루처럼 퍼지다

요하네스 페르메이르는 렘브란트와 어깨를 나란히 할 정도로 위
대한 네덜란드 화가이자 빛의 화가입니다. 하지만 렘브란트의
빛과는 달리 페르메이르의 빛은 조용하고 부드럽지요.

페르메이르는 생애가 잘 알려지지 않아 후대에 재발견된 화가
입니다. 치밀하게 작품을 그리는 성격이어서 일 년에 1~2점 정
도밖에 제작하지 못했다고 해요. 이 때문에 작품이 꽤 비싼 가격
에 팔렸는데도 그의 생활은 점점 어려워졌습니다. 결국 재산을
모두 잃게 된 페르메이르는 40대 초반에 세상을 떠나지요.

페르메이르의 작품들을 잘 관찰하면 공통점이 있어요. 화면
왼쪽에는 창문이 있고, 작품 속 인물은 테이블에서 우유를 따르
거나, 천문학을 연구하거나, 목걸이를 걸고 있는 등 무언가를 하
고 있지요. 작품 속의 인물은 딱 한 명이고요.

창문에서 들어오는 빛은 윤곽선을 부드러우면서도 단단하게
만들어 줍니다. 윤곽선이 조용히 흔들리고 있는 것처럼 느껴지

<우유를 따르는 여인>, 요하네스 페르메이르(네덜란드) | 1658년경, 캔버스에 유채, 45.5×41cm, 네덜란드 암스테르담 국립
박물관 소장

여인이 우유를 따르는 일상적인 장면을 간결한 배경 속에 신성하게 묘사했다. 창에서 들어오는 부드러운 빛이 공간과 사물을 감싸고 있다.
그림에 사용된 색조는 서로 조화를 이루고 있어 분위기가 고요하고 정돈되어 보인다.

〈천문학자〉, 요하네스 페르메이르(네덜란드) | 1668~1670년경, 캔버스에 유채, 51×45cm, 프랑스 파리 루브르 박물관 소장
여자가 모델인 페르메이르의 대부분의 그림과는 달리 남자가 모델인 그림이다. 섬세한 색조를 사용해 침착한 분위기를 표현했다.

요. 페르메이르는 서사적인 내용을 그리기보다는 분위기를 함축적으로 표현했어요. 따라서 그의 작품은 잔잔한 느낌을 전해 준답니다.

〈우유를 따르는 여인〉은 페르메이르의 빛이 얼마나 평화롭고 따뜻한지 잘 보여 주는 작품입니다. 못 자국이 군데군데 있는 회벽과 금속 주전자, 흙으로 구워 만든 우유 항아리, 흘러내리는 우유, 빵 등이 세심한 필치로 정확하게 그려졌지요. 흰 두건을 쓰고 우유를 따르는 여인의 노란색 윗옷과 파란색 앞치마, 붉은색 치마는 화면에 산뜻함을 부여하고 있네요.

페르메이르는 화면을 반으로 나누어 오른쪽 윗부분에는 빛을, 왼쪽 아랫부분에는 어둠을 두었습니다. 작품의 주인공은 부드럽고 은은한 빛의 알갱이들로 이루어져 있어요. 마치 손가락 사이로 만져질 수 있을 것처럼 보이지요. 네덜란드의 비평가 얀 페흐는 이 빛의 알갱이들을 보고 "마치 곱게 빻은 진주 가루를 섞은 것 같다."라고 말했답니다.

렘브란트의 <야간 순찰>은 원래부터 밤 풍경이었을까요?

<야간 순찰>은 원래 밤 풍경이 아니라 낮 풍경을 그린 작품입니다. '야간 순찰'이라는 제목은 후대 사람이 밤 풍경으로 착각하고 붙인 이름이지요. 헷갈릴 만도 해요. 렘브란트는 명암법을 사용해 그림 전체를 어둡게 그리고, 주요 인물과 사건만 밝게 표현했기 때문이지요. 렘브란트는 인물의 복잡하고 미묘한 심리를 표현하기 위해 톤이 풍부한 어둠을 잘 사용했어요. <야간 순찰>이 어두워진 이유는 또 있습니다. 렘브란트는 이 그림을 그릴 때 황이 포함된 선홍색의 '버밀리언(vermilion)'과 납이 포함된 '연백(white lead)'이라는 색을 사용했어요. 납을 포함한 안료는 황과 만나면 검게 색이 변한답니다. 이러한 사실은 엑스레이 촬영 등을 통해 현대에 와서야 알려졌어요. 이와 같이 그림이 검게 변하는 '흑변 현상'은 밀레의 <만종>에서도 확인할 수 있습니다. 산업 혁명으로 도시 공해가 심해지면서 대기 중의 황산화물이 그림에 영향을 미치기도 했지요.

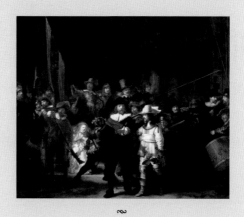

렘브란트, 〈야간 순찰〉

2 귀족들의 은밀한 사생활 |
로코코 미술

베르사유 궁전이 완성된 루이 14세 통치 후반에 프랑스 귀족들의 관심은 사적 영역으로 넘어가게 됩니다. 프랑스 귀족들과 부자들은 프랑스 왕실의 화려하고 사치스러운 취향을 따라 하기 시작했어요. 그러면서 미술이나 건축, 패션, 실내 장식 등의 분야에서 로코코 양식이 유행하게 되지요. 프랑스에서 발전한 로코코 미술은 18세기 말까지 유럽 궁전에서 유행했어요. 로코코 미술은 남성적이고 무게감이 있는 바로크 미술과는 달리 여성적이고 우아하며 경쾌합니다. 대표적인 로코코 화가로는 바토, 부셰, 프라고나르 등을 들 수 있지요.

- 로코코 미술은 남성적이고 웅장한 바로크 미술과는 달리 여성적이고 장식적이며 경쾌하다.
- 바토가 창조한 세계와 인물들은 현실감을 결여한 우아함을 보인다.
- 부셰와 프라고나르의 그림은 감각적 쾌락을 중시한 로코코 시대의 궁정 문화를 잘 보여 준다.

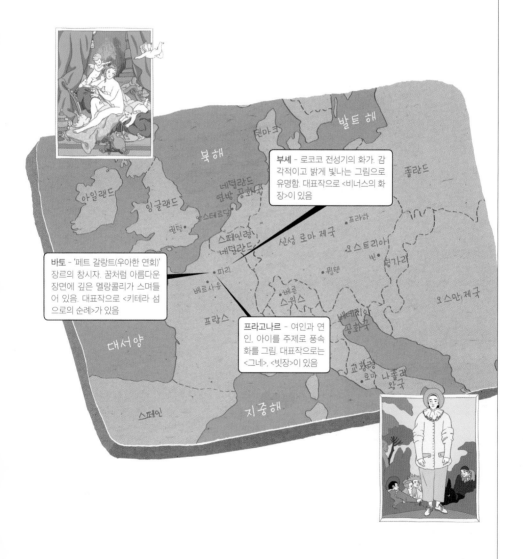

부셰 - 로코코 전성기의 화가. 감각적이고 밝게 빛나는 그림으로 유명함. 대표작으로 <비너스의 화장>이 있음

바토 - '페트 갈랑트(우아한 연회)' 장르의 창시자. 꿈처럼 아름다운 장면에 깊은 멜랑콜리가 스며들어 있음. 대표작으로 <키테라 섬으로의 순례>가 있음

프라고나르 - 여인과 연인, 아이를 주제로 풍속화를 그림. 대표작으로는 <그네>, <빗장>이 있음

'사랑하는 자들의 낙원'으로 가다

지금은 여러 가지 재료로 집이나 방을 장식하지만, 예전에는 무엇으로 집을 장식했을까요? 큰 저택을 지니고 살았던 귀족들이라면 무언가 특별한 것으로 장식하지 않았을까요?

귀족들은 분수나 더위를 피하기 위한 석굴을 장식하는 데 조개껍데기와 조약돌을 사용했습니다. 로코코의 어원이 바로 이두 단어를 합친 프랑스 어 '로카이유(rocaille)'랍니다. 그러니 로코코 미술이 얼마나 장식적이었을지 짐작이 되지요?

프랑스의 권력을 독점하던 루이 14세가 죽자, 다시 힘을 얻은 귀족들은 자신들만의 예술을 창조했어요. 로코코 미술은 직선보다는 휘어지거나 굽은 선을 선호하고, 장식이 정교했다는 점에서 바로크 미술과 비슷합니다. 하지만 남성적이고 웅장한 바로크 미술과는 달리 로코코 미술은 여성적이고 우아했지요.

대표적인 프랑스 로코코 화가인 장 앙투안 바토의 작품을 먼저 감상해 볼까요? 프랑스 극작가인 당쿠르의 희곡 『세 명의 사촌 자매』에는 순례자 복장을 한 소녀가 청중에게 이렇게 외치는 장면이 있습니다.

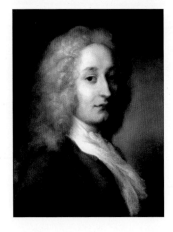

장 앙투안 바토
(1684~1721)
프랑스 로코코 양식을 대표하는 화가다. 당대적이고 세속적인 내용을 주제로 인간의 마음과 감정을 표출하는 그림을 주로 남겼다.

"우리와 함께 키테라 섬을 순례하러 가요. 젊은 처녀들은 애인을 얻어서 돌아옵니다."

바토는 이 구절에 영감을 받아 〈키테라 섬으로의 순례〉라는 작품을 완성했습니다. 키테라 섬은 신화에 등장하는 '사랑하는 자들의 낙원'이에요. 바토는 키테라 섬을 순례한 연인들이 막 섬을 떠나려고 하는 장면을 담았습니다. 화면 오른쪽을 잘 보면 사랑의 여신인 아프로디테의 청동상이 있어요. 이 청동상 앞에 앉아 있는 연인은 사랑의 낙원을 떠나는

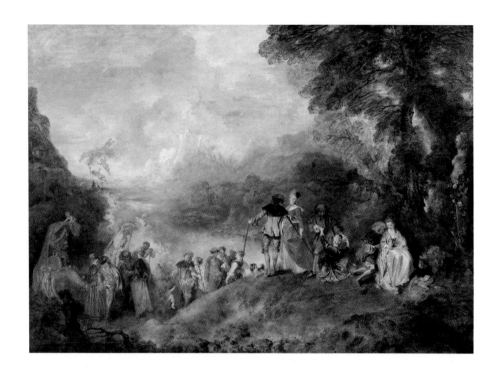

것이 많이 아쉬운가 봐요. 떠날 생각이 없어 보이네요. 다른 연인
들은 사랑의 정령인 에로스들의 배웅을 받으며 황금 곤돌라로
발걸음을 옮기고 있지요.

이 그림은 로코코 미술 장르 가운데 하나인 '페트 갈랑트'입니
다. 페트 갈랑트는 '우아한 연회'라는 뜻으로, 귀족들이 야외에서
대화하거나 춤을 추며 회합하는 모습을 그린 그림을 말해요. 실
제로 루이 14세와 귀족들은 목동이나 시골 아가씨 등으로 분장
한 후 베르사유 정원에서 여흥을 즐겼답니다.

바토는 페트 갈랑트의 창시자예요. 작품 속 귀족들은 환상의
세계에서 현실의 어려움을 다 잊은 것처럼 보입니다. 가볍고 반
짝이는 붓 자국은 바토가 창조한 세계와 인물들에 우아함을 부
여했지요.

**<키테라 섬으로의 순례>,
장 앙투안 바토(프랑스)**
| 1717년, 캔버스에 유채,
129×194cm, 프랑스 파
리 루브르 박물관 소장
18세기 초 로코코 미술의 탄
생에 큰 영향을 준 작품이다.
이 그림은 언뜻 보면 감미로
운 사랑의 아름다움을 찬미
하는 것처럼 보인다. 하지만
자세히 들여다보면 경박하
고 진실하지 못한 사랑의 덧
없음이 내비친다.

달콤한 슬픔을 그린 '피에로'

바토는 평생을 앓다가 37세라는 젊은 나이에 폐병으로 세상을 떠났습니다. 그렇다면 항상 죽음을 의식하면서 살았을 텐데 이토록 아름답고 즐거운 그림을 그렸다는 게 신기하지 않나요? 하지만 달리 생각해 보면, 죽음과 가까웠던 바토의 인생 때문에 바토의 작품이 더욱 인상적으로 느껴지는지도 몰라요. 실제로 그의 작품을 들여다보면 가장 즐거운 장면에서조차 깊은 우울과 비애가 숨겨져 있지요.

이번에는 바토 자신을 그린 그림이라고 해석되고 있는 〈피에로 질〉을 감상해 보도록 해요. 이 작품은 "회화 예술의 정점이자 인간 정신의 가장 빛나는 표현 가운데 하나"라는 극찬을 받았습니다. 바토는 연극 감상을 좋아했고, 연극이 만들어 내는 허구에 관심이 많았어요. 극장의 2층 발코니에 앉아 무대를 관찰하면서 무대 장치나 배우의 분장 등을 관찰했지요. 분장한 얼굴, 화려한 의상, 다양한 인공 조명 등은 바토에게 언제나 영감을 주었어요. 그래서였을까요? 바토는 한 즉흥 가면 연극의 주연 배우를 위해 〈피에로 질〉을 그렸답니다.

작품을 보면, 피에로 뒤에 있는 사람들은 서로 공감하며 이야기를 나누는 것처럼 보여요. 반면 하얀 옷을 입은 피에로는 누구와도 이야기하지 않고 어정쩡한 자세로 서 있지요. 세상 누구라도 이 남자를 속일 수 있을 만큼 어리숙한 모습이에요.

피에로의 표정을 보세요. 외로움과 슬픔을 삼키면서 사람들에게 즐거움을 주어야 하는 피에로의 비애가 느껴지지 않나요? 이 피에로는 사람들로 북적이는 대도시 파리에서 외롭게 생활했던 바토의 심정을 표현해 주고 있기도 하지요.

<피에로 질>(오른쪽), 장앙투안 바토(프랑스) | 1718~1720년경, 캔버스에 유채, 184.5×149.5cm, 프랑스 파리 루브르 박물관 소장
피에로 캐릭터는 이탈리아 순회 극단의 거리 연극에 뿌리를 둔 '코메디아 델라르테'에서 온 것이다. 분장을 하지 않은 피에로의 모습에 인간의 원초적 슬픔과 삶의 고단함이 담겨 있다.

무대에서 들려오는 사랑의 세레나데

바토는 이탈리아에서 들어온 즉흥극을 좋아했다. 이 연극에 등장하는 배우 각각에게는 일정한 성격과 행동이 주어졌다. 바토는 연극의 한 장면을 그리기보다 사랑에 관련된 인간의 상태를 연극배우들을 통해 그려 내고자 했다. 바토의 그림 안에서 배우들은 자세와 시선 등으로 망설임, 열망, 후회, 기대, 교태 등의 감정을 표현한다.

<메제탱>, 장 앙투안 바토(프랑스) | 1718~1720년경, 캔버스에 유채, 55.2×43.2cm, 미국 뉴욕 메트로폴리탄 미술관 소장
'메제탱'은 훌륭한 연주 솜씨로 연인들의 사랑에 불을 붙이는 역이다. 하지만 이 작품에서 메제탱은 사랑하는 여인에게 거절당한 연인의 모습으로 등장한다. 등을 돌린 조각상은 메제탱을 냉정하게 거절한 여인을 상징한다.

〈할리퀸과 콜럼바인〉, 장 앙투안 바토(프랑스) | 1714~1717년경, 목판에 유채, 35.9×27cm, 영국 런던 월리스 컬렉션 소장

검정 가면을 쓰고 알록달록한 옷을 입은 남자가 어릿광대인 할리퀸이다. 그는 여성 광대 역인 콜럼바인과 사랑을 속삭이고 있다. 뒤의 평온한
ㅇ이과 달리 두 사람은 요망을 억누르지 못하고 서로에게 조급히 다가가고 있다. 바토는 섬세한 붓질로 사랑의 감정을 시적으로 표현했다.

단장한 귀족 부인, 비너스가 되다

18세기 프랑스는 살롱의 시대였어요. 살롱(salon)은 귀족과 문인을 위한 사교 모임을 가리키는 말입니다. 상류층 여성들이 살롱을 주도했지요. 이들이 살롱의 주인이 되기 위해서는 남성과 동등한 수준으로 대화할 수 있어야 했어요. 그래서 상류층 여성들은 철학, 역사 등의 인문학부터 음악, 미술에 이르기까지 특별한 교육을 받았답니다. 프랑스 왕 루이 15세의 총애를 받았던 퐁파두르 부인 역시 당대 유명한 살롱의 주인이었던 조프랭 부인과 테생 부인을 스승으로 두고 살롱 운영법을 배웠어요. 이 두 부인의 살롱에는 선택받은 소수의 귀족만이 드나들며 철학이나 정치 등의 주제로 토론을 나누곤 했답니다.

퐁파두르 부인은 로코코 건축과 미술의 주요 후원자였습니다. 총명하고 지적이었던 퐁파두르 부인은 아름답기로도 유명했지요. 그녀는 로코코 미술가인 부셰에게 많은 그림을 주문했어요. 부셰의 〈비너스의 화장〉에서 비너스는 퐁파두르 부인을 모델로 그린 것이랍니다.

작품을 보면, 침대에 앉아 있는 비너스가 아기 천사들의 도움을 받으며 단장하고 있습니다. 침실은 반짝거리는 벨벳 커튼과 부드러운 비단 침구로 치장되어 있네요. 진주와 리본, 금 그릇, 은 쟁반 등과 꽃들이 화려한 색채로 표현되었지요.

프랑스 화가인 프랑수아 부셰는 바토의 작품에 깊숙이 박혀 있던 우울과 비애를 벗어던지고, 감각적인 즐거움을 찬양했어요. 이는 점차 쾌락주의에 빠졌던 로코코 시대의 궁정 분위기를 잘 보여 주지요. 부셰의 작품에는 일상을 몰래 들여다보는 듯한 퇴폐적인 분위기가 깔려 있어요.

프랑수아 부셰
(1703~1770)
프랑스 로코코 양식의 전성기를 이끈 화가다. 주로 궁정과 귀족, 상류 계층의 연애와 풍속을 주제로 그림을 그렸다. 호화스럽고 우아하며 세련되고 에로틱한 그림을 그려 당시 사람들의 사랑을 받았다.

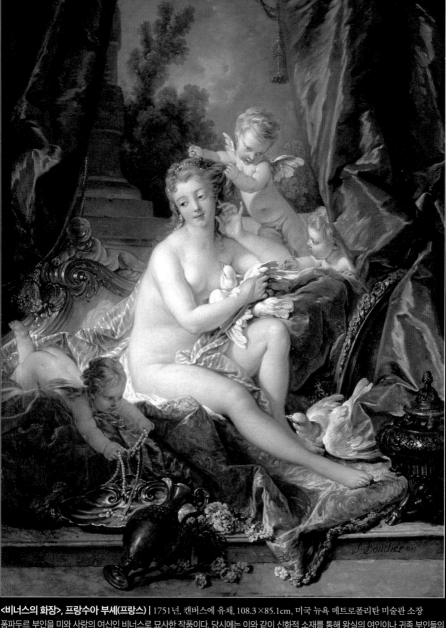

<비너스의 화장>, 프랑수아 부셰(프랑스) | 1751년, 캔버스에 유채, 108.3×85.1cm, 미국 뉴욕 메트로폴리탄 미술관 소장
퐁파두르 부인을 미와 사랑의 여신인 비너스로 묘사한 작품이다. 당시에는 이와 같이 신화적 소재를 통해 왕실의 여인이나 귀족 부인들의
나체를 그릴 수 있었다. 화려한 색채와 풍부한 세부 묘사가 돋보인다.

〈그네〉, 장 오노레 프라고나르(프랑스) | 1767년경, 캔버스에 유채, 81×64cm, 영국 런던 월리스 컬렉션 소장

세속적인 유희와 감각적인 사랑을 즐기던 당시 귀족들의 풍속을 살필 수 있는 작품이다. 로코코 양식의 우아함과 쾌활함을 잘 보여 준다. 이 그림의 또 다른 제목은 〈그네라는 행복한 사건〉이다. 그네 아래에서 여자의 매력을 훔쳐보려 하는 남자의 욕망이 드러나는 제목이다.

연분홍 치마, 신발을 벗어 던지다

프랑스 로코코 미술의 마지막 대가인 장 오노레 프라고나르의 〈그네〉를 통해서도 당시 귀족들의 성 풍속도를 엿볼 수 있습니다. 이 그림도 일종의 페트 갈랑트예요. 작품을 보면, 울창한 숲 속에서 귀족들이 그네를 타며 놀고 있습니다. 어두운 그늘 속에서 여자의 연분홍 치마가 한 떨기 꽃송이같이 환하게 빛나고 있네요. 여자는 그네를 타면서 장난스럽게 신발을 벗어 던져요.

장 오노레 프라고나르
(1732~ 1806)
로코코 양식의 마지막 대가이며 특유의 연애 풍속화를 주로 그렸다. 프라고나르의 그림 속에서 배우 같은 인물들은 무대 같은 풍경에서 짧고 덧없는 순간을 즐겼다.

그네를 밀어 주는 나이 든 남편은 그림자 속에 숨어 거의 눈에 띄지 않습니다. 그렇다면 여자의 치마 속이 들여다보이는 위치에 누워 있는 남자는 누구일까요? 바로 여자의 애인이랍니다. 두 사람의 은밀한 연애를 암시하듯 남자가 기댄 에로스 상은 입술에 손가락을 대고 있네요. 이 작품은 당시 공공연하게 행해졌던 혼외 연애 풍속을 잘 보여 주고 있습니다. 이처럼 후기 로코코 미술에는 관능적인 정취가 담뿍 배어 있답니다.

실제로 이 그림은 한 귀족이 자신의 정부(情婦, 아내가 아니면서, 정을 두고 깊이 사귀는 여자)의 집에 걸어 놓기 위해 주문한 것입니다. 이 귀족은 자신과 그네를 타는 정부의 모습, 그리고 그네를 미는 성직자를 그려 달라고 했어요. 그러면서 자신의 위치는 정부의 다리 근처에 그려 달라고 구체적으로 요구했지요.

로코코 미술은 귀족들의 생활을 그린 일종의 풍속화였습니다. 서양 미술사에 호사스럽고 우아한 삶에 대한 상상력을 새롭게 추가했지요. 하지만 로코코 미술의 생명은 오래가지 못했습니다. 프랑스 사람들이 로코코 미술을 너무 사치스럽다고 여기기 시작했거든요.

우아하고 즐거운, 놀이로서의 사랑 - 프라고나르의 연애 풍속화

로코코 양식의 대표 주자인 프라고나르는 여인과 아이의 초상, 연인들, 목욕하는 여인 등을 소재로 풍속화를 즐겨 그렸다. 스승인 부셰로부터 정교한 표현 기법과 아름다운 색채를 이어받은 프라고나르는 생동감 넘치는 인물들을 섬세하면서도 화려하게 표현했다. 특히 상류 계급의 풍속이나 애정 장면을 담은 풍속화는 방탕하고 천박하다는 혹평을 받았을 만큼 현란했다.

<빗장>, 장 오노레 프라고나르(프랑스) | 1776~1779년경, 73×93cm, 캔버스에 유채, 프랑스 파리 루브르 박물관 소장
대각선으로 비치는 조명이 연극적인 느낌을 준다. 남자의 왼손이 온 힘을 다해 여자를 끌어당기는 모습이 마치 춤을 추는 것처럼 표현되었다. 강조된 명암과 붉은색 커튼, 여자의 일렁이는 옷자락은 강렬한 느낌을 선사한다.

밀회>, 장 오노레 프라고나르(프랑스) | 1771년, 캔버스에 유채, 318×244cm, 미국 뉴욕 프릭 컬렉션 소장

정원에서 비밀스런 만남을 가지려는 두 남녀를 묘사했다. 여자는 인기척을 느낀 듯 왼손을 뻗어 사다리를 타고 정원으로 들어오려는 남자를

비지하고 있다. 화면 가운데에 있는 아프로디테 조각도 에로스를 제지하고 있어 아직 사랑의 때가 아님을 알리고 있다.

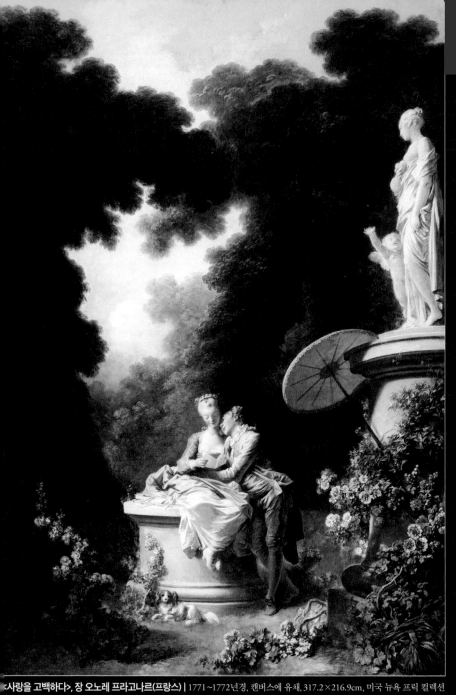

〈사랑을 고백하다〉, 장 오노레 프라고나르(프랑스) | 1771~1772년경, 캔버스에 유채, 317.2×216.9cm, 미국 뉴욕 프릭 컬렉션 소장

연인이 연애 편지를 읽으며 자신들의 관계를 회상하고 있다. 다소 냉정한 표정의 여자와는 달리 남자는 사랑에 푹 빠진 듯한 모습이다. 화면 오른쪽에 에로스가 여성에게 매달리고 있는 모습을 담은 조각상은 연인의 관계를 암시한다.

로코코 시대의 패션은 어땠을까요?

로코코 시대의 패션에는 로코코 미술과 마찬가지로 화려하고 세련된 귀족 문화가 반영되었습니다. 호화로운 장식과 화려한 색채의 옷은 귀족의 취향을 잘 드러냈지요. 18세기 후반에는 영국에서 산업 혁명이 일어나 직물 산업에 획기적인 변화가 일어났습니다. 아름다운 사라센 천이 유행하면서 여자의 드레스는 더욱 화려해졌어요. 남자 역시 부담스러울 정도로 풍성한 레이스가 달린 옷을 입기 시작했지요. 당시 패션은 퐁파두르 부인을 그린 부셰의 작품을 보면 잘 알 수 있습니다. 퐁파두르 부인이 입고 있는 옷은 가슴 부위가 깊이 파이고 윗부분에 장식이 주렁주렁 달렸으며 반소매에 주름 장식을 한 드레스예요. 코르셋으로 허리를 잘록하게 만들고 허리 아래를 크게 부풀려 가슴과 허리를 강조했지요. 또한 16세기 말부터 중국의 공예품이 들어오기 시작하면서 중국풍의 미술과 패션이 유행하기 시작했어요. 로코코 시대의 패션 디자이너들은 자유로운 곡선과 중국풍의 문양에 매력을 느꼈습니다.

부셰, 〈퐁파두르 부인의 초상〉

3 네덜란드의 황금시대 |
17세기의 네덜란드 미술

17세기에 북유럽은 가톨릭 국가였던 스페인으로부터 독립하기 위해 전쟁을 벌였습니다. 네덜란드는 해상 무역을 통해 황금시대라고 불릴 만큼 번성했어요. 자연스럽게 미술계에도 부를 축적한 중산층이 새롭게 후원자로 등장했지요. 이들은 일상적인 주제의 그림을 선호했답니다. 이 시기에는 그림의 크기도 달라졌어요. 종교와 신화를 주제로 한 거대한 바로크 작품보다 많이 작아지지요. 교회와 귀족의 간섭에서 벗어난 네덜란드 미술가들은 각자 전문 분야를 개척했어요. 이에 따라 네덜란드에서는 정물화와 풍속화 등 다양한 주제의 장르화가 발달하게 됩니다.

- 17세기의 네덜란드 미술가들은 다양한 주제의 장르화를 그렸다.
- 호이옌, 라위스달 등은 풍경도 아름다울 수 있다는 사실을 처음으로 알려 준 화가들이다.
- 바니타스 정물화에 그려진 각각의 사물은 상징적인 의미와 교훈을 담고 있다.
- 브뤼헐은 다른 화가들이 관심을 가지지 않았던 순박한 농민과 하층민, 아이들의 모습을 작품에 담았다.
- 스테인은 네덜란드 소시민의 모습을 희극적으로 묘사했다.

정물화 - '트롱프뢰유'라는 기법을 통해 사물을 사실적으로 묘사함. 대표적인 화가로 헤다와 아스트가 있음

풍속화 - 농민과 하층민의 삶을 익살스럽게 그림. 대표적인 화가로 브뤼헐의 전통을 이어받은 스테인이 있음

풍경화 - 16세기 초 사실적인 풍경화가 등장함. 대표적인 화가로 호이옌과 라위스달이 있음

북해

하를렘
암스테르담
레이턴
헤이그
로테르담
네덜란드 연방 공화국
델타지역
안트베르펜
브뤼셀
스페인령 네덜란드
룩셈부르크
룩셈부르크
프랑스

보이지 않는 공기가 들판과 하늘을 감싸다

이전 시기의 미술가들은 그림을 사겠다는 사람이 원하는 그림을 주문하면 그때부터 그림을 그리기 시작했어요. 주문자는 대부분 교회나 귀족들이었는데, 제작 과정에 시시콜콜 간섭하거나 작업 도중에 주문을 취소하기도 했지요.

이렇게 본다면 17세기 네덜란드 미술가들은 여건이 많이 좋아진 편이었어요. 당시 네덜란드를 포함한 북유럽 국가들은 대부분 신교를 믿었습니다. 신교에서는 종교화를 금지했기 때문에 미술가들에게 그림을 주문하는 일이 없었어요. 이제 대중이 미술의 중요한 구매자가 되었지요. 그래서 대중에게 풍경화로 유명해진 화가는 풍경화만 그렸고, 정물화로 사랑받은 화가는 정물화만 그렸답니다.

네덜란드의 풍경화가인 얀 반 호이엔은 있는 그대로의 풍경이 아름답다는 것을 처음으로 깨달은 화가예요. 그는 소박하고 간결한 필치로 고향인 암스테르담의 들판과 하늘을 그렸지요. '색조 회화'의 대가로 알려진 호이엔은 공기가 모든 대상을 감싸는 것처럼 보이도록 통일된 회색조 물감을 사용했어요.

〈암스테르담의 풍경〉을 보세요. 은빛으로 빛나는 강물은 땅의 갈색이나 노란색과 대비되지요. 이 그림을 계속 보고 있으면 따뜻한 저녁 햇살을 받으며 경치를 감상하고 있는 듯한 느낌이 듭니다.

호이엔의 동료였던 네덜란드의 풍경화가 야코프 판 라위스달의 작품은 호이엔의 그림과는 많이 달랐습니

얀 반 호이엔
(1596~1656)
네덜란드의 풍경화가다. 네덜란드의 독특하고 미묘한 대기 상태를 표현하는 능력이 뛰어났다. 안개와 빛을 조화시켜 따뜻한 색감을 연출했다.

〈암스테르담의 풍경, 얀 반 호이엔(네덜란드)〉 | 1646년, 패널에 유채, 65×96cm, 덴마크 코펜하겐 국립 미술관 소장

얀 반 호이엔은 황새가 노니는 줄거으로 하고안 새벽녘 주변으로 나아가 앞의 이동한 암스테르담의 풍경을 캔버스에 담아 냈다. 토씨 넓게 배치한 하늘에 그늘가 번지는 구름과 배의 상태를 으슥하며 녹아든 포브로 새겨으며 나란나 1나이나마

<베이크 베이 뒤르스테더의 풍차>, 야코프 판 라위스달(네덜란드) | 1670년경, 캔버스에 유채, 83×101cm, 네덜란드 암스테르담 국립 박물관 소장 하늘에는 구름이 가득하고 수평선은 나지막하다. 여기에 수직선의 풍차가 대조되어 시선을 끈다.

다. 그의 작품인 <베이크 베이 뒤르스테더의 풍차>를 보면, 하늘과 구름이 화폭 대부분을 채우고 있어요. 커다란 풍차는 먹구름이 가득한 하늘을 떠받치고 있네요. 파란 하늘과 땅의 노란색이 대비되어 극적인 느낌을 주고요.

라위스달이 <폭포와 성채>를 통해 표현한 헐벗은 나무, 폐허, 깊게 파인 암벽, 협곡 사이를 흐르는 강 등은 풍경화를 영웅적이고 낭만적으로 만들었어요. 호이엔의 평온한 풍경화와는 다른 즐거움을 주지요. 호이엔과 라위스달은 처음으로 하늘의 구름이나 강물도 아름답다는 사실을 우리에게 보여 주었어요.

<폭포와 성채>, 야코프 판 라위스달(네덜란드) | 1665년경, 캔버스에 유채, 100×86cm, 독일 브라운슈바이크 헤르조그 안톤 울리히 공작 미술관 소장

나무와 식물을 구별할 수 있을 정도로 세밀한 묘사가 돋보이는 작품이다. 굽이치는 급류와 거친 바위 표면은 자연에 시적 정취를 부여한다. 라위스달은 풍경화에 자신의 감정을 이입해 그린 것으로도 유명하다.

시계가 포도주에게 세월의 무상함을 말하다

고대 그리스에는 그림을 잘 그리기로 유명한 두 화가가 있었습니다. 바로 제욱시스와 파라시오스였지요. 두 사람은 누가 그림을 더 잘 그리나 내기했어요.

먼저 제욱시스가 그림을 덮고 있던 천을 들추자 포도 그림이 나타났습니다. 곧바로 새가 진짜 포도인 줄 알고 날아와 앉았지요. 신라의 화가였던 솔거가 떠오르지 않나요? 솔거가 황룡사 벽에 〈노송도(老松圖)〉를 그렸는데, 그림이 너무도 진짜 같아서 새들이 앉으려다가 부딪쳐 떨어졌다는 일화가 전해진답니다.

의기양양해진 제욱시스는 파라시오스에게 "자, 이제 천을 걷고 자네의 그림도 보여 주게."라고 말했어요. 그러자 파라시오스는 회심의 미소를 지으며 "이 천이 내 그림이네."라고 대답했지요. 결국 제욱시스는 패배를 인정할 수밖에 없었답니다.

각 나라마다 이러한 이야기가 있을 만큼 '실물과 똑같은' 그림은 언제나 인기가 많았어요. 네덜란드 하를럼의 정물화가들 역시 꽃, 동물, 곤충 등을 섬세하게 묘사했지요. 이 기법을 '트롱프뢰유'라고 해요.

하지만 17세기 네덜란드 정물화가들이 사실적인 묘사에만 치중한 것은 아니에요. 이들은 그림 속에 수많은 상징과 도덕적인 교훈까지 숨겨 놓았답니다.

네덜란드의 정물화가인 빌럼 클라스 헤다의 〈포도주 잔과 시계가 있는 정물〉을 보세요. 청어는 당시 시민들이 즐겨 먹던 생선이었습니다. 이를 통해 화가가 평범한 사람들의 식탁을 그렸다는 것을 알 수 있지요. 엎어진 유리잔과 깎다 만 레몬, 한 입만 베어 문 빵 등을 보세요. 식사하던 사람은 황급히 자리를 뜬 것 같네요. 이 작품에서 눈길을 끄는 것은 포도주 잔과 시계의 번쩍

<포도주 잔과 시계가 있는 정물>(오른쪽), 빌럼 클라스 헤다(네덜란드) | 1629년, 캔버스에 유채, 46×69.2cm, 네덜란드 헤이그 마우리츠하이스 미술관 소장
그릇과 유리잔, 생선의 표면, 찢겨진 빵 등의 질감이 생생하게 느껴진다. 사실적인 묘사와 생생한 표현 뒤에는 곧 사라질 것에 대한 무상함의 암시가 숨어 있다.

트롱프뢰유(trompe-l'oeil)
'눈속임', '착각을 일으키다'라는 뜻이다. 실물과 같을 정도로 철저하게 사실적으로 표현하는 묘사 기법을 말한다. 17세기 네덜란드 정물화에서 많이 볼 수 있고, 현대 초현실주의 작가의 작품에서도 이 기법이 쓰였다.

임, 레몬 껍질의 우둘투둘한 질감 등이에요. 접시 아래에 깔린 진한 그림자 역시 현실감을 주고 있네요.

이 실물 같은 그림에는 고상한 의미가 숨겨져 있습니다. 인간은 음식을 먹으며 삶의 쾌락을 즐기지만, 시계는 언제나 죽음을 향해 째깍째깍 움직이고 있어요. 이렇듯 네덜란드 화가들은 정물화를 통해 삶은 일시적이고 허무하다는 사실을 표현하려고 했습니다. 이러한 정물화를 바니타스 정물화라고 불러요. '바니타스(vanitas)'는 '헛되다'라는 뜻이지요.

네덜란드의 정물화가인 발타사르 판 데어 아스트의 〈창가의 꽃병〉도 바니타스 정물화에 속합니다. 꽃이 그려진 정물화 가운데 유일하게 나비가 있어서 유명하기도 하지요. 꽃 정물화를 잘 그렸던 아스트 덕분에 꽃 그림이 네덜란드의 특산품이 되었다고 해요.

〈창가의 꽃병〉을 자세히 살펴볼까요? 우선 중국의 청화 자기 화병과 조개껍데기를 통해 당시 활발했던 해상 무역의 흔적을 엿볼 수 있습니다. 이 그림에서 가장 눈에 띄는 것은 활짝 핀 꽃들입니다. 붉은 줄이 있는 튤립은 당시 네덜란드에서 매점매석으로 거래되기도 했다고 해요. 그 밖의 꽃들도 굉장히 화려해 보이지요?

사실 이 장면은 현실에서는 불가능한 연출된 상황이에요. 사계절에 각각 피는 꽃들이 한 화병에 꽂혀 있기 때문이지요. 게다가 우리는 활짝 핀 꽃은 이내 시든다는 사실을 잘 알고 있어요. 어떤 인생도 이 운명을 피해 갈 수는 없지요. 그래서 이 작품은 인생의 덧없음을 보여 주는 바니타스 정물화랍니다.

〈창가의 꽃병〉(오른쪽), 발타사르 판 데어 아스트 (네덜란드) | 1650~1657년, 패널에 유채, 67 × 98cm, 독일 데사우 안할트 미술관 소장 꽃이 가득 꽂힌 화병과 조개껍데기, 과일, 나비 등을 한 화면에 풍성하게 배치했다. 이러한 조합은 정물을 보다 생기 있게 만들어 주고 관람객으로 하여금 다양한 의미를 생각하게 하는 효과가 있다.

거지와 아이들이 만든 신세계

브뤼헐은 죽기 일 년 전에 아주 작은 작품을 하나 그립니다. 이 그림에는 네 명의 신체 장애인과 뒤로 지나가는 한 명의 여자 걸인이 등장하지요. 신체 장애인들은 나무다리를 끼고 지팡이로 몸을 지탱하고 있어요. 이들은 왕관, 둥근 농부 모자, 종이 군모, 부유층의 베레, 뾰족한 주교의 모자 등 여러 계층의 모자를 쓰고 있습니다. 이처럼 이들이 한데 모여 어릿광대짓을 하는 까닭은 무엇일까요?

〈불구자들〉은 당시 사람들에게 큰 충격을 안겨 준 작품입니다. 그때까지는 아무도 신체 장애인과 걸인을 작품의 소재로 다루지 않았어요. 하층민을 그리고 싶어 했던 화가는 없었으니까요.

〈불구자들〉, 대(大) 피터르 브뤼헐(네덜란드) | 1568년, 패널에 유채, 18 × 21cm, 프랑스 파리 루브르 박물관 소장
신체 장애인들이 각기 다른 신분을 나타내는 모자를 쓰고 있다. "거짓말은 목발 짚은 불구자처럼 걷는다."라는 네덜란드 속담에 비추어 볼 때, 이 그림은 모든 사회에는 위선이 넘쳐 흐른다는 내용으로 해석되기도 한다.

이 작품이 놀라운 또 하나의 이유가 있어요. 사회에서 소외된 사람들을 주인공으로 삼았지만, 이 그림에는 '익살'이 담겨 있습니다. 이전 시기에 성경과 신화를 표현한 그림에서는 상상조차 하기 힘든 분위기지요.

16세기 플랑드르 풍속화가인 대(大) 피터르 브뤼헐은 농민과 하층민의 삶에 집중한 화가입니다. 브뤼헐은 다소 어리

석어 보이지만 꾸밈이 없고 순박한 농민과 하층민을 보며 작품의 주제를 구했어요. 이들의 활력 있는 삶을 섬세한 관찰력과 깊이 있는 색채로 마음껏 표현했지요.

〈아이들의 놀이〉에서는 다른 화가들이 관심을 가지지 않았던 아이들의 놀이를 다루었어요. 이 작품에는 아이들을 바라보는 화가의 애정 어린 시선이 가득 담겨 있답니다. 250여 명의 아이가 90여 개의 놀이를 즐기고 있는 모습이 화폭을 가득 채우고 있습니다. 약간 높은 곳에서 마을을 내려다보는 구도로, 움직임과 색채를 치밀하게 계산해 아이들을 표현한 브뤼헐의 능력이 놀라워요.

그림을 자세히 보면, 굴렁쇠를 굴리고 있는 아이들도 있고, 공기놀이나 말타기 놀이를 하는 아이들도 있습니다. 이 작품을 통해 당시의 놀이 문화도 짐작해 볼 수 있어요.

대(大) 피터르 브뤼헐
(1525?~1569)
풍경화를 전통적인 역사화와 종교화의 경지로 끌어올린 네덜란드의 화가다. 평범한 사람들의 일상과 자연을 자연스런 색채로 밀도 있게 다루었다. 인간을 향한 따스한 시선이 담긴 작품을 다수 남겼다.

<아이들의 놀이>, 대(大) 피터르 브뤼헐(네덜란드) | 1559~1560년, 패널에 유채, 118×161cm, 오스트리아 빈 미술사 박물관 소장

인물들과 마을 풍경을 한눈에 바라볼 수 있도록 화면을 구성해 아이들이 즐기는 여러 놀이를 그렸다. 아이들에게도 어리석고 기만적인 면이 있다는 것을 보여 주는 그림이라는 해석도 있다.

**〈네덜란드 속담〉, 대(大)
피터르 브뤼헐(네덜란드)**

| 1559년, 패널에 유채,
117×163cm, 독일 베를린
국립 미술관 소장

이전에도 네덜란드 속담을 다룬
작품이 있었지만, 이 그림처럼
전면적으로 그린 경우는 없었다.
시골 마을의 일상을 통해 인간의
어리석음과 기만을 꼬집는 속담을
드러내 재미와 교훈을 동시에
주고 있다.

❶ 파이로 지붕 이기 : 매우 부자다
❷ 지구본 위에 똥 누기 : 세상의
모든 것을 싫어하다
❸ 한 손에는 불을 들고, 다른
손으로는 물 들기 : 자신의
속마음을 감추다
❹ 악마를 베개에 묶기 : 끈기는
모든 어려움을 극복한다
❺ 악마에게 고백하기 : 적에게
비밀을 알려 주다
❻ 남편에게 파란 망토를 입히기 :
남편 몰래 바람피우다
❼ 돼지에게 장미꽃 뿌리기 : 가치
없는 일을 위해 노력하다
❽ 송아지 빠진 후에 우물 메우기 :
재앙이 일어난 후에 조처하다
❾ 안 닿는 빵에 손 뻗기 : 하루
벌어 하루 먹고살기에도 바쁘다
❿ 달걀 잡으려다 거위 알 놓치기 :
작은 것을 얻기 위해 큰 것을 잃다
⓫ 물에 비친 햇살을 보지 못함
: 다른 사람의 성공을 인정하지
않고 질투하다
⓬ 바람 불 때 깃털 치기 : 도움이
되지 않는 일을 하다

자, 이제 그림을 통해 플랑드르의 겨울 풍경을 감상해 볼까요? 〈눈 속의 사냥꾼〉은 어느 수집가의 주문으로 제작된 연작 그림 가운데 겨울에 해당하는 작품입니다. 화면의 오른쪽을 보면 눈이 쌓인 경치가 아름답게 펼쳐져 있고, 얼어붙은 강에서는 사람들이 놀고 있어요.

당시 북유럽은 연못이나 호수, 강이 규칙적으로 얼어붙는 '소(小) 빙하기'를 겪고 있었습니다. 우리가 보고 있는 풍경이 이 시기 북유럽의 일반적인 풍경이었던 것이지요. 〈눈 속의 사냥꾼〉을 보면 눈과 얼음에 반사되는 차가운 빛과 꽁꽁 언 대기가 느껴져요. 브뤼헐은 날씨에 따라 다른 빛과 대기를 놀라운 감성으로 자연스럽게 표현했지요.

화면 왼쪽으로는 다른 크기의 나무를 배치해 원근법을 표현했습니다. 사냥을 마친 사냥꾼들이 지친 개들과 함께 마을로 내려가고 있네요. 등을 보이고 있어 잘 알 수는 없지만, 사냥꾼들의 고개와 어깨가 축 처진 것으로 보아 사냥이 그리 잘되지는 않았나 봐요.

〈눈 속의 사냥꾼〉(오른쪽), 대(大) 피터르 브뤼헐(네덜란드) | 1565년, 패널에 유채, 117×162cm, 오스트리아 빈 미술사 박물관 소장
계절과 달(月)을 주제로 한 연작 가운데 하나다. 총 6점을 제작했는데 5점이 현존한다. 겨울 특유의 분위기와 차가운 공기가 그대로 느껴지도록 표현한 솜씨가 놀랍다.

〈수확자들〉, 대(大) 피터르 브뤼헐(네덜란드) | 1565년, 목판에 유채, 116.5×159.5cm, 미국 뉴욕 메트로폴리탄 미술관 소장
'계절' 연작 가운데 늦여름에 해당하는 작품이다. 황금빛 밀과 피로한 농부들의 모습을 통해 무더운 대기가 느껴진다.

상사병에 걸린 소녀 옆에서 불을 지피다

브뤼헐의 풍속화 전통을 이어받은 사람은 17세기 네덜란드 화가인 얀 스테인입니다. 앞에서 보았던 풍경화가 얀 반 호이엔의 사위기도 하지요. 스테인은 장인과 함께 작업했지만 수입이 썩 좋지 않았어요. 그래서 부업으로 맥주 양조장을 운영하기도 하고, 여관업을 하기도 했지요.

스테인의 작품들을 보면 그는 여관업을 꽤 즐겼던 것 같아요. 여관에서 흥청망청 즐기는 네덜란드 소시민의 모습을 그대로 옮겨 놓은 듯, 그의 작품에 등장하는 인물들은 매우 희극적이지요.

〈아픈 소녀〉를 보고 있으면, 심각한 척 맥을 짚고 있는 엉터리 의사와 상사병에 걸린 소녀의 진지한 모습이 상반되어 웃음이 툭 터져 나옵니다. 탁자 위의 유리병에 소녀의 소변이 담겨 있는 것 보이나요? 지금 생각하면 우습지만, 당시에는 상사병을 맥이나 소변의 색으로 진단했다고 합니다.

얀 스테인(1626?~1679)
17세기 네덜란드의 풍속화가다. 네덜란드 각지를 돌며 작품 활동을 했다. 주로 중산층의 일상을 작품의 소재로 삼고, 재미있으면서도 도덕적인 교훈을 전달하는 그림을 그렸다.

뒷모습을 보이며 벽난로의 불을 지피는 하인은 사랑의 불을 지피고 있는 것일까요? 소녀의 가슴에 사랑의 화살을 꽂은 에로스는 벽난로 위에서 이 상황을 지켜보고 있습니다. 상사병은 의사가 고칠 수 없는 병이라는 것을 암시라도 하는 것일까요?

스테인의 작품이 마음에 들었다고요? 그렇다면 한 작품 더 감상해 봐요. 〈이 뽑는 사람

<아픈 소녀>, 얀 스테인(네덜란드) | 1660~1662년경, 패널에 유채, 58×46.5cm, 네덜란드 헤이그 마우리츠하이스 왕립 미술관 소장

인물들의 표정은 심각하지만, 사실 이 방에서는 상사병 치료라는 우스꽝스러운 일이 벌어지고 있다. 소녀의 뒤에 선 중년 여인의 표정에서 그녀가 소녀의 상사병을 가소롭게 여기고 있다는 것을 알 수 있다.

<이 뽑는 사람>, 얀 스테인(네덜란드) | 1651년, 캔버스에 유채, 32.5×26.7cm, 네덜란드 헤이그 마우리츠하이스 왕립 미술관
소장

<돌팔이 의사>라는 제목으로 불리기도 하는 작품이다. 고통스러운 이 뽑는 일을 우스꽝스럽게 묘사해 관람객을 웃음 짓게 만든다.

〉을 보면, 앉아 있는 사람은 통증이 심한지 양말이 흘러내리는 것도 모르고 주먹을 꽉 쥐고 있어요. 옆에 서 있는 아주머니는 얼마나 아플까 염려하며 쳐다보고 있지요. 그런데 이상하게도 이를 뽑는 곳이 병원이 아니라 길거리예요. 이를 뽑는 사람은 과연 의사가 맞는 것일까요? 화면 오른쪽으로 펼쳐진 의사 증명서가 보이지만, 오히려 이 증명서가 가짜 의사라는 사실을 강조하는 것처럼 보이네요.

이 점잖지 못한 네덜란드 사람들을 한데 모아 놓은 것 같은 그림이 있습니다. 〈사치를 조심하라〉라는 작품은 네덜란드 사람들이 방탕하게 여흥을 즐기는 모습을 보여 주고 있어요. 이처럼 스테인을 비롯한 네덜란드의 풍속화가들은 축제, 음주 등 네덜란드 소시민의 활기찬 삶을 화폭에 담았습니다. 경건한 신교도 국가의 파격적인 이면을 다룬 것이지요. 이들 17세기의 네덜란드 화가들만큼 나라와 국민 전체를 온전히 그림에 담은 사람들은 여태 없었답니다.

〈사치를 조심하라〉, 얀 스테인(네덜란드) | 1663년, 캔버스에 유채, 105 × 145cm, 오스트리아 빈 미술사 박물관 소장
부유한 네덜란드 사람들이 무절제하게 여흥을 즐기는 장면을 담은 작품이다. 스테인은 이들의 머리 위에 걸린 바구니에 가난과 질병을 상징하는 목발을 그려 넣어 방탕을 경계하고 있다.

네덜란드 시민의 경건한 일상

17세기 네덜란드는 황금시대라 불릴 만큼 번성했다. 신교 중심의 부르주아 시민 문화가 발달하고, 부부와 아이들에 기반한 근대적인 가족이 출현했다. 이에 따라 부부의 결혼 생활과 아이의 양육이 중요한 화두로 떠올랐다. 부지런하고 검소하게 가정 생활을 꾸리는 것이 미덕으로 자리 잡았다. 가정 생활을 그린 장르화가 유행한 것은 이 때문이다.

<어머니의 의무>, 피터 드 호흐(네덜란드) | 1658~1660년경, 캔버스에 유채, 52.5×61cm, 네덜란드 암스테르담 국립 박물관 소장

호흐는 중류 가정의 소박한 정경이나 정원의 풍경 등을 소재로 새로운 경향의 우아한 풍속화를 그렸다. 호흐는 이 작품에서 열린 문과 창문으로 잔잔히 들어오는 빛을 솜씨 있게 표현했다. 차분하면서도 따뜻한 공간은 보는 이에게 평온하고 친밀한 느낌을 준다.

<편지 읽는 여인>, 가브리엘 메취(네덜란드) | 1664~1666년, 캔버스에 유채, 52.2×40.2cm, 아일랜드 국립 미술관 소장

숨겨진 상징이 많은 작품이다. 소녀의 돌돌 말린 앞머리와 드러난 이마를 통해 그녀가 약혼했다는 사실을 알 수 있다. 강아지는 가정에서의 충실함을 상징한다. 커튼 사이로는 풍랑이 거세게 몰아치는 바다를 그린 그림이 보인다. 이는 만남과 이별의 위험과 사랑의 시험을 나타낸다.

네덜란드 정물화와 조선 시대의 기명절지화를 비교해 볼까요?

우리나라에도 유명한 정물화가 있습니다. 19세기 조선에서 유행했던 기명절지화예요. '기명절지화(器皿折枝畵)'란 여러 가지 그릇과 꽃, 과일 따위를 함께 그린 그림을 말하지요. 17세기 네덜란드 정물화와 조선 시대의 기명절지화 모두 사물에 상징을 담은 그림입니다. 앞에서 살펴본 것처럼 네덜란드에서는 세월의 무상함과 죽음을 상기시키는 '바니타스 정물화'가 많이 그려졌어요. 물론 이 정물화는 집 안을 장식하는 용도로 쓰였지요. 기명절지화역시 집을 장식하기 위해 그려졌어요. 당시에는 문인 취향이 유행했기 때문에 그림에 문방구나 책 등을 그려 넣곤 했지요. 책은 과거 시험에 합격해 벼슬을 하라는 의미입니다. 크고 탐스러운 모란꽃은 부귀영화를 나타내고, 석류와 포도는 자손의 번성을, 복숭아나 수석, 불로초는 장수를, 화병은 발음 때문에 평안함과 무병을 의미하지요. 같은 정물화여도 네덜란드 정물화는죽음을 의미하고, 조선의 기명절지화는 삶과 부귀영화를 나타낸 거예요. 이렇듯 동서양은 똑같이 정물화를 그리면서도 서로 다른 생각을 했답니다.

이도영, 〈기명절지도〉